营造上帝之城

中世纪的幽暗与冷艳

王萍丽 著

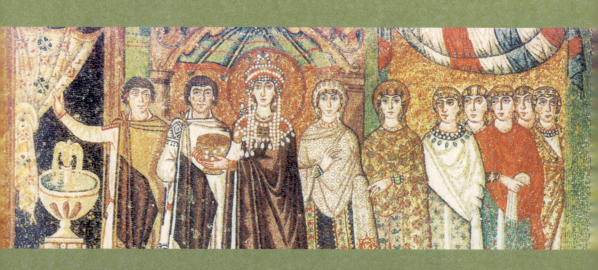

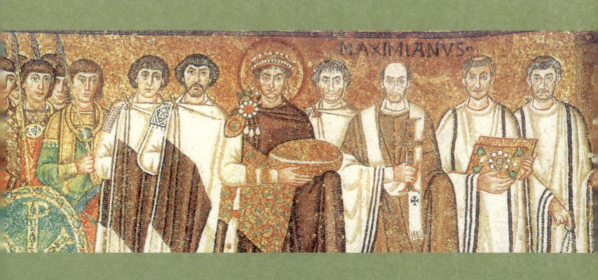

图书在版编目（CIP）数据

营造上帝之城：中世纪的幽暗与冷艳／王萍丽著．—北京：北京大学出版社，2005.1
（悦读时光·缤纷人文丛书）
ISBN 7-301-08426-9

Ⅰ．营… Ⅱ．王… Ⅲ．基督教－宗教艺术－研究－欧洲－中世纪 Ⅳ．J19

中国版本图书馆 CIP 数据核字(2004)第 130285 号

书　　　名：营造上帝之城：中世纪的幽暗与冷艳
著作责任者：王萍丽　著
责　任　编　辑：王立刚
标　准　书　号：ISBN 7-301-08426-9/J·0108
出　版　发　行：北京大学出版社
地　　　址：北京市海淀区中关村北京大学校内　100871
网　　　址：http://www.pup.cn　电子信箱：pkuwsz@yahoo.com.cn
电　　　话：邮购部 62752015　发行部 62750672　编辑部 62752025
印　刷　者：北京顺诚彩色印刷有限公司
排　版　者：清风书坊
经　销　者：新华书店
　　　　　　787mm×1092mm　16 开本　12.5 印张　140 千字
　　　　　　2006 年 9 月第 1 版　2006 年 9 月第 2 次印刷
定　　　价：40.00 元

未经许可，不得以任何方式复制或抄袭本书之部分或全部内容。
版权所有，侵权必究
举报电话：010-62752024；电子邮箱：fd@pup.pku.edu.cn

A Story of Medieval Art

目录

营造上帝之城
—— 中世纪的幽暗与冷艳

也算引子：残酷对待中世纪的残酷 /2

第一话　看不见的城市 /6

第二话　石头千年记 /22

一　巴西里卡式教堂：在异教的屋顶下 /24

二　拜占庭式教堂：别样的家园 /36

三　罗马式教堂：前往古代的朝圣 /49

四　哥特式教堂：营造上帝之城 /80

第三话　谁比神绚丽 /116

一　嵌画：碎片的辉煌 /118

二　插画：一英寸天堂 /130

三　花窗：神是彩色的 /144

四　壁画：墙上的圣途 /149

第四话　圣家族的诞生 /170

一　符号时代 /172

二　千面时代 /175

三　怀抱时代 /180

四　受难时代 /186

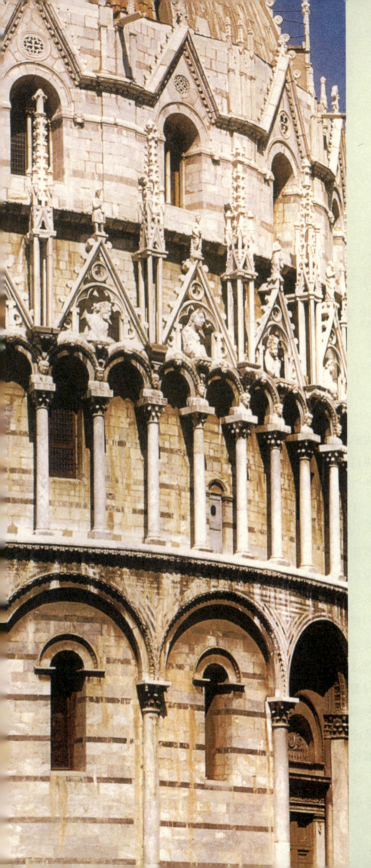

　　人世间曾存在那样一个长至千年的时代。

　　千年里的千万人努力实现着一个被预言的奇迹：一个上帝君临的城市。

　　这个奇迹没有发生，但永恒却得以完成；这永恒是教堂竣拔的轮廓、嵌画熠熠的光泽、雕刻沉静的举止、壁上的生香活色……

也算引子：
残酷对待中世纪的残酷

布莱克，《远古》

辉煌的希腊和罗马之后，欧洲正酝酿着一种新的气质。

据说这种气质冰冷、残酷。

这种气质与希腊和罗马是那么地不同，以至于后来的人们把接下来的一千年看作一段畸形的年代，并且有了一个固定的叫法"黑暗时代"（dark age）。

这不能不说是一个讽刺：从中世纪起上帝开始统治欧洲人的头脑，上帝不是在《创世记》的一开头就说"要有光"吗？

然而这个最虔诚的1000年却被后来的人称为"黑暗时代"，上帝给人们带来的光到哪里去了？

这是一个简单的质疑。

然而这个质疑却使"黑暗时代"这个称呼露出了马脚："黑暗时代"对整个中世纪，尤其对中世纪的艺术是一种诬蔑，或者至少是一种误解。

如果说是诬蔑，那么也并不奇怪，启蒙时代的思想家对中世纪的一切都怀有一种过火的厌恶，他们恨不能把中世纪所有的主教都描述成一堆贪婪的小人，把所有僧侣都描述成一群无知的蠢货，他们编造了很多这方面的故事，这种做法从薄伽丘的《十日谈》就开

> 《十日谈》第三天第八个故事讲的是一位修道院长愚弄一对农民夫妇,以满足自己的禽兽欲望。他将农夫关入地窖,让农夫误以为到了阴间,自己趁机去奸淫农夫的妻子。不料农夫之妻怀孕,为掩盖丑行,修道院又将农夫放出,还无耻地宣称正是由于他的虔诚祷告,农夫才得以生还并喜得贵子。
>
> 第九天第二个故事里,有一位平日道貌岸然、严守寺规的女修道院长。一天她接到报告,一位修女竟与情人在修道院里幽会。大堂之上,院长气急败坏地痛骂不休。满面羞惭的小修女猛一抬头,却发现院长头上戴的不是头巾而是男人的短裤,院长顿时狼狈不堪,原来当别人向她报告之时,她正与男人鬼混,因起床匆忙,把短裤当成头巾。

始了。

近代的科学家还想当然地把中世纪的很多观念归结为愚昧。例如他们认为中世纪的人坚持地球是宇宙的中心是由于无知和教会的灌输。

可实际上,关于地球是圆的,地球围绕太阳旋转的观念在中世纪并不是什么骇人听闻的怪谈,因为从希腊流传下来的天文学知识在中世纪并不乏知音,希腊人很早就猜想地球并不是宇宙的中心。

然而想法归想法,要想普及开来,还需要数学上的说服力,而在这个方面托马斯·阿奎那(Thomas of Aquinas,1225-1274)的数学模型给予了整个中世纪的知识界一个比较完满的解决。

而阿奎纳的前提是地球是宇宙的中心,所以僧侣和信徒们便逐渐接受了地球中心论的观念。如果阿奎纳当时的前提是太阳是宇宙的中心,并且同样用数学方法能进行成功地解释,那么很可能中世纪的天文学观念就和现在没什么两样了。

一旦阿奎纳的理论被广泛接受并且作为正统观念看待,再想撼动,自然就需要一番斗争了,所以才会有哥白尼、布鲁诺、伽里略被教会威胁、迫害的事情发生。这并不是中世纪教会的缺陷,而是所有人、所有社会的缺陷,现代社会同样也有权威和正统,要想彻底颠覆,遭到的打压决不会比

中世纪教会的异端有丝毫逊色。

如果说是误会,那也是来源于一种偏见,欧洲人跟中国人一样同样也有厚古薄今的毛病,古希腊罗马艺术满足了近现代欧洲人的浪漫主义趣味,它们比中世纪更久远,上古的东西据说散发出一种本然的真率、崇高和优美,尽管我们知道上古时代决不缺乏狡诈、血腥、贪婪和欺诈,而现今当世也总有人具有发自天性的真率、崇高和优美。

当然,中世纪的艺术的确跟古希腊罗马的艺术很不同,这里假如用一些字眼儿进行表面概括的话,那就是古希腊罗马艺术体现了自信、积极、明朗、尊严,不论是对作品本身还是对创作者而言,都是如此。要知道,希腊人是敢于和神比拼技能的,而罗马人建立了史无前例的世界帝国,恺撒那种"我来了,我看见了,我征服了"的气质渗透在后继者的意识形态里。

而中世纪艺术却几乎是相反的,它是有史以来最为谦卑的艺术。

在原罪的前提之下,人们的自信和尊严是荒谬的。

在基督扭曲的身体和悲惨的面容前,希腊人用以炫耀的裸体之美、罗马人用以彰示的神殿之宏是不是显得得意忘形。

这是中世纪艺术家的出发点。

在他们看来,艺术所使用的形体和颜色永远只是一种不完善的手段,像希腊人那样刻意地追求真实是没有意义的,因为上帝永远也无法被人的手描绘出来。

所以形状和颜色只能是一种辅助,不能让人们的眼睛只停留在艺术品本身上面,这是"玩物丧志"!而是应该通过艺术品里的提示、隐喻、暗示和象征来体验更深层的、更精神性的意味。

上帝的启示和意愿是博大深奥的,它值得观者毕恭毕敬充满虔诚地体味,这是中世纪所有艺术品背后的支撑。

所以,中世纪的艺术是一种反思的艺术,它时刻提醒观看者的地位和信仰,在神面前,人是卑微的,但他生活在上帝之中,永远同上帝联系着。

奥古斯都皇帝像

公元前3世纪萨摩斯岛(Samos,爱琴海东部的希腊属岛屿)的阿里斯塔克斯(Aristarchus)相信,通过假设地球绕自身轴以每圈24小时的时间旋转的同时与其他行星一起绕太阳旋转的话就可以解释星空中的运动。

埃拉托色尼(Eratosthenes,公元前276—193的希腊天文学家、数学家和地理学家,亚历山大图书馆馆长)发现地球是圆的,同时也测出地球经线的比较精确的长度。

艺术品成了人和上帝之间的一种中介,因而艺术品更具有思想性,更强调精神性。中世纪的艺术家也通过很多种方式来达到这种效果,例如绘画和雕刻不刻意写实,而是追求一种象征化、平面化、装饰化的效果,意在形成一种氛围;而教堂则越来越营造一种高峻、幽深、光影变换、恍惚陆离的室内效果。

所有这一切都是要使面对者感到一种心灵的触动,仿佛这种触动来源于一种隐秘的神圣光辉的流溢。

然而,我们面对这样一种精神追求,几百年来,一直用"黑暗和蒙昧"冠名。

这何尝不是一种残酷。

艺术品必然存在这样的两难:越是具象、逼真、感性,就像希腊的维纳斯或波塞冬,就越容易把人们囚禁在眼睛的牢笼里,人们无法超越视觉上的欣喜和陶醉,不再想说什么,也不能说什么,任何描述与赞誉之词都是多余,因为它们已经超过了语言所能正面描绘的极限,所以近代的美学家经常提到的就是美是不能分析的,是不能掺杂概念的;而越是抽象、表现、理性的,就像中世纪的艺术,就越容易让人们直接穿过作品本身,去面对作品所象征的事物,而这种美是能够分析的,可以思考和想象的。

古希腊雕塑 波塞冬

这是近现代艺术产生之前,欧洲的两种艺术风格,相互不存在特别的高下优劣,"黑暗"与其说一种批评倒不如说是对中世纪艺术风格的描述。

在高峻、幽深的哥特教堂深处,却有惊艳的雕刻、绘画、花窗、吊灯……

或许教堂本身正是中世纪艺术的一个缩影。

教堂是中世纪的"精神盒子",它的惊艳冠绝之处在其幽暗的内部,就好像人类之美正在于其心灵深处——那里蕴藏着对上帝的爱——一种所有时代所有人都有的被拯救的渴望。

第一话
看不见的城市

虽然说中世纪决不是一个艺术史上的"黑暗时代",但中世纪艺术的确拥有一个"黑暗"的开始。

1578年当罗马城的居民无意中走进了一条黑暗的地下通道,他们无比惊诧地发现他们恍惚间已经回到了十几个世纪之前。

那是一个距离耶稣行走世间还不太久远的年代。

这条黑暗的通道两旁是陡立的石墙,上面挖着一条条水平的沟槽,里面早已薄脆衰朽的麻布里裹着一具具骨骸。

这难道是一个公元之交的地下坟场?

这倒是极其罕见的,那时罗马帝国的丧葬风俗是火化,怎么会有这么多尸体违逆罗马帝国的伦理规范呢?

沿着地下通道继续朝上古时代前行,一些似曾相识的符号不时出现在墙壁上,有希腊十字架、船、鱼、鸽子、羔羊、锚……低矮的天花板在火炬闪烁的光亮下露出了一些模糊的画面,长桌子旁边聚餐的男女、被鲸鱼吞没的船、怀抱婴儿的安详女子……这些东西无不提醒这里不仅是一个巨大的地下公墓,而且竟然还是现代所有基督徒的先驱们安息的地方。

第一话 看不见的城市 07

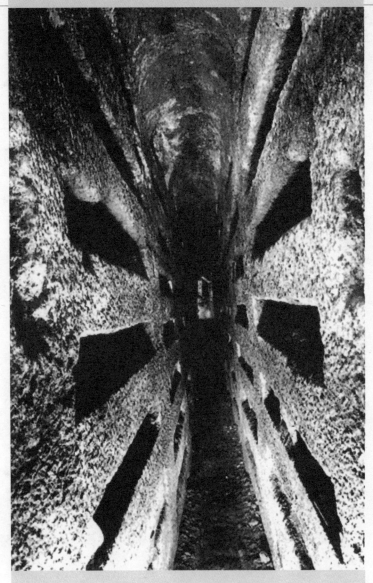

罗马潘菲勒斯地下墓道
3—4世纪

　　罗马地底的土质属于凝灰岩层，这类泥土开掘时颇为容易，但一和空气接触，便凝固如石。
　　罗马地势干燥，掘下几丈或十余丈深，都见不到中国人所谓的阴冷的黄泉。
　　这些纵横交错的墓道，颇似一张大蛛网，各墓道长短不一，现已发现者，大墓道约25条，小墓道约200条，全部长度相加约一千三百多公里。据墓道壁上的墓穴来计算，则埋葬其中者，约有六百万人。
　　这种地下墓道，不但罗马一城有之，意大利那不勒斯、西西里岛等地也有；不但意大利，法国也有。巴黎的地下墓道，据说面积甚大，几与整个巴黎城市相当。考古研究表明，这类地下建筑在地中海东岸分布广泛，起源甚古。

"……鸽子，原所以象征和平，也可以指示灵魂之圣洁；画只羔羊，原所以象征牺牲，亦可以指示信德；孔雀象征天国的永久，马象征生命逝去之迅速；雄鸡象征光明的先驱；鹿饮清泉，象征对天主之爱慕；棕榈枝象征胜利及不朽的光荣，蛇则除罪恶及一切黑暗的邪祟，别无可指。"

——苏雪林

然而又似乎不仅仅如此。

这里的刻画太粗略，太隐晦，根本就没有出现后来艺术史中频频出现的耶稣受难的画面，更不用说象文艺复兴的大师们笔下斑斓磅礴的笔墨了。

而且古希腊罗马的各种神祇时常现身于这些新约旧约的场景中，让人感到不伦不类。

就像这纵横交错的地下迷宫一样，这里的各种符号标记同样让人感到云山雾罩。

直到很多个世纪以后，人们才给这座地下迷宫的产生和功用勾勒出了一个大致的系统的答案。

这座罗马城下面的黑暗之城开凿于公元3世纪初，直到313年罗马康士坦丁大帝（Constantinus）颁布米栏赦令之后的一段时间。

墓道的开凿一半是由于基督徒们反对火葬，因为他们相信耶稣可以使他们复活，所以躯壳是需要保留的；另一半是由于一段时间内罗马当政者忽然严厉的迫害，这里成了基督徒们的避难所。

这些墓道宽不足一米，高不足两米半，大多向一个方向进深不过8米，然后便向别的方向分出岔路；这些墓道并非全都分布在一个平面上，而是有上有下，分三四层。这些隧道上下纵横构成了一个总长150多公里的地下行走系统。

当年，在伟大恢宏的罗马帝国王城之下，竟然还存在着这么一个蛛网一样伸展的黑暗世界。

罗马帝国的皇帝迫害基督教和基督徒的直接动机是政治上的原因。罗马强迫人们称罗马皇帝为主，而基督徒相信只有耶稣是他们生命的主宰和主。他们认为除耶稣以外，不能称任何人为主，惟有耶稣基督是他们的主。这里显露出了早期基督教会与所在国家之间的深刻矛盾。罗马帝国认为为他们是政治上的反动分子、革命势力，甚至被误认为是食人种——吃耶稣的肉和血，因他们举行爱餐会，又被认为是淫乱的集团。

迫害持续了二百多年，直到313年康斯坦丁大帝颁布米兰诏令，命令停止迫害基督徒。

罗马人迫害基督徒的手段多种多样。

尼禄皇帝在罗马城纵火(A.D.64),却向基督徒追究责任,并诬陷说是相信世界将受到火的审判的基督徒纵火焚烧了罗马。所以在梵蒂冈公园,基督徒被处死于大庭广众面前,甚至尼禄在园子里钉上柱子,把他们挂在柱子上浇上油后点燃,并且在火光中开晚会。

罗马皇帝多米提安的表兄执政官弗莱维乌斯·克雷芒(Flavius Clemens)和他夫人弗莱维亚·多米蒂娜(Flavia Domitilla)也成为基督徒。结果弗莱维乌斯·克雷芒被处死,其夫人多米蒂娜被驱逐出罗马。

一百二十岁高龄的耶路撒冷主教西门(Symeon)被钉十字架(A.D.107)。同年,著名的安提阿主教依纳提乌斯(Ignatius)被押送到罗马,扔在圆形大剧场(竞技场)的狮子之中,瞬间狮子将他血肉分噬,只剩几块残骨。

哈德良皇帝(Hadrian,A.D.117—138)作为献身于罗马国家宗教的皇帝,对基督教和犹太教同时进行逼迫。他在犹太教圣殿遗址建希腊神丘比特神庙,在耶稣受难之地高高树立希腊神比诺斯之像来侮辱犹太教徒和基督徒。

这是一座看不见的城市,分享不到亚平宁的阳光,却独被另一种光辉照耀着——圣灵的光辉。

然而这座看不见的城市,在公元6世纪后就被遗忘了,直到1000年后被重新开启。

在地下墓室中,基督教艺术非常生涩地开始了。

很多时候人们认为地下墓室里并没有什么艺术,墙壁上的涂鸦和蹩脚的雕刻与当时罗马艺术家的创作相差甚远,而与更早的希腊艺术相比简直就是不可思议的倒退。

但正如引子里所提到的,这种差距不能简单地认为是技艺上的差距,而是基督徒对艺术的看法与希腊人是不同的。

或者直白点说,早期的基督徒就是不想把画画得逼真。

因为在这些墓室里进行绘画和雕刻的匠人同时也在为当时罗马社会的其他人服务,他们只要一走出墓道,马上就可以驾轻就熟地拾起那种逼真写实的自然主义风格。

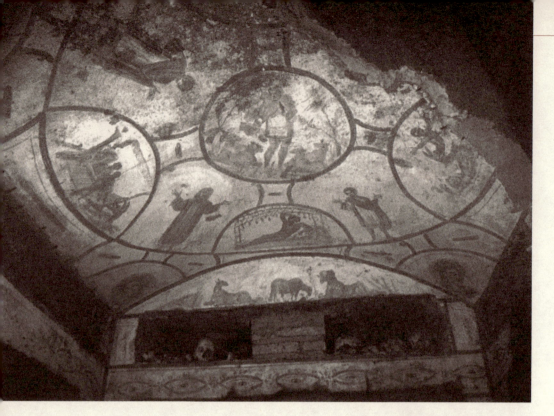

罗马圣彼得与圣马塞里那斯
地下墓室天顶画 约340年

 上面这幅壁画可说得上是基督教艺术中最早的一批天顶画的孑遗。

 这幅画绘在圣彼得与圣马塞里那斯地下墓道的一个厅室顶上。在这个浅碟般的穹顶里，画者用粗犷的线条勾勒出两个同心圆和四个半圆。正中间的圆当中站着善良的牧羊人，脚边蜷伏着三只羔羊。从中间圆形分出的四个分支分别连着四个半圆，其中一支已经脱损。左面的半圆中画的是约拿的船在海中倾覆，右边的半圆说的是约拿被鲸鱼吞在腹中，下面的半圆画着约拿从葫芦藤下奇迹般地苏醒，可以推知那个脱损的半圆中画得也必是约拿的故事。

 这块壁画虽然如此寒碜，却非常能显示早期基督教艺术的特点：

 其一，早期基督教艺术还没有属于自己的艺术手段和素材，很多时候仍在继续使用非基督教艺术的元素，或者把古希腊罗马传统中的东西挪用过来，赋予新的意义。像在这幅画中，十字形四个分支之间的人物

向上伸展双臂的动作来源于当时的异教,四个墙角的扇形里的头像也来自古典艺术。

其二,早期基督教艺术对于图画和形象的认识与当时人是非常不同的,图画中各部分之间不存在严格的逻辑关系,也不刻意组织一个情节,这些大大简化的形体和图形只有一个作用:指向同一个东西,那就是对基督的信仰和被拯救的渴望。在昏暗的地下,在闪烁不定的火光中,过分精致的描摹是徒劳无益的,倒不如这些粗壮简括的线条更能让人看得清楚。这些简化的图画和符号仿佛是黑夜中的星光一样,只要惊鸿一瞥就足以激起在阴仄墓道中穿行的信徒的虔诚和坚定。

其三,早期基督教艺术中描绘的符号、人物或故事未必都跟新约有直接的关系。因为当时信仰基督的人在整个犹太民族中还是很少的一部分,组成新约的福音书还没有得到广泛的传播,版本也没有最后订正。所以当时很多素材和画面所指是对旧约而言,至少还不能完全从后来督教艺术的成熟形式来对它们进行解读。像这幅画里的十字形分支,就不能肯定跟十字架有什么必然的关系。因为就当时而言,被钉在十字架上的刑罚是十分可耻的事情,基督徒都在尽量避免在绘画和雕刻中出现十字架的造型。

约拿的故事

有一天,耶和华对亚米大的儿子约拿说:"你到尼尼微去,告诉那里的居民,他们做的坏事我已经知道了。"可是约拿认为住在尼尼微的亚述是以色列的敌人,应早日受惩罚。所以他不愿去,而是在约帕港找到一艘正要开往他施的船,想跟船上的人一起去他施以躲开耶和华。

行至海上,忽然风浪大作,那艘小船被巨浪颠来覆去。船上的水手尽管一面纷纷向自己的神祈祷,一面把船上的货物抛在水中,以便使船轻一些。有人提议抽签来看看是谁引来的这场灾难,结果抽出的是约拿。约拿承认他没有履行神的意志,而触怒了耶和华。他们将约拿抬起,抛到海里,海面立刻就平静下来。

这时一条鲸鱼吞下了约拿,让他在腹中呆了三天三夜。约拿在鱼腹中不住地向耶和华祷告,鲸鱼竟然把约拿吐到地上。这次约拿照办了,马不停蹄地赶往尼尼微前去忠告亚述人。

抱子的女人
罗马 普里希拉地下墓室壁画
3世纪中期

　　同样上面这幅壁画也不能肯定画的就是圣母玛利亚和圣子耶稣。

　　这幅画同样是简括粗犷的线条,清晰有力地勾勒出一位母亲的形象,而孩子的形象则更为简略。虽然笔触简单得像素描前的框架,可是她的面部却得到了精彩的刻画,双目中充满了一种坚定、紧张甚至带着一些畏惧的复杂神色,寥落几笔,却已能摄人心魄,用中国话讲,这就是传神。

　　之所以不能肯定这幅画跟圣母子有直接的关系,是因为在基督教的早期,圣母的地位还没有被抬高到后来的程度。甚至可以说,当时圣母玛利亚和犹太社会里的其他女人一样,地位比男人低,并不因为她生下了耶稣就比其他女人高出一等。所以描绘怀抱圣子的圣母形象

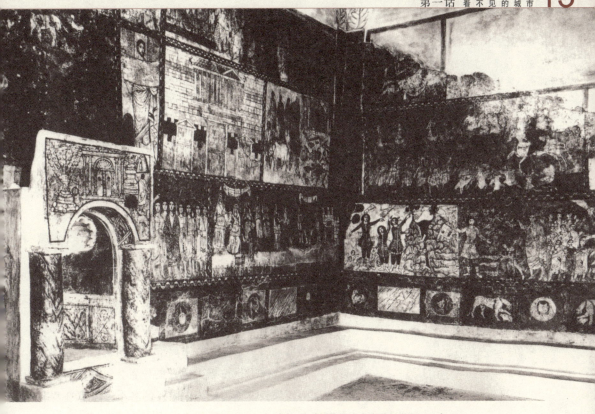

杜拉欧罗波斯犹太会堂壁画　约250年
叙利亚大马士革

在早期基督教艺术中是很罕见的。

当然早期的基督教艺术不仅仅指存在于阴暗的地下,畏缩在低矮狭窄的墓道天顶和侧壁上。

上面这幅绘画尺幅便很开阔。

这片壁画是在叙利亚的一个古代犹太会堂里发现的。这再次暗示了早期基督教与犹太教的关系,早期基督教徒是从正统犹太教中分化出来的少数分子,他们渐渐形成了新的宗教观念,可是这些观念还没有完全滋养出自己的仪式和艺术体系。所以他们很可能仍在犹太教会堂里集会,仍然遵循着犹太教的一些礼仪和仪式,即便是耶稣,当时的人,甚至是他的信徒也只把他看作一个伟大的犹太教导师——拉比。

这片壁画是一组关于旧约和新约故事的组图。两幅墙面被水平分成三条,每条里面又被分割成相邻的几块画面。

耶路撒冷、安提阿、亚历山大、罗马、君士坦丁堡形成了基督教传播的五大教区。

耶路撒冷是犹太人的宣教中心地，宣教的领导者是使徒彼得。但异邦人的宣教中心则是地中海东岸的安提阿，起领导作用的是保罗；第三个宣教中心是罗马。第四个宣教中心是北非的亚历山大，特别是在这城市形成了亚历山大学派，是基督教神学的中心。第五个宣教中心是君士坦丁堡（现为伊斯坦布尔），此城市为东罗马帝国的首都，后来成为东方教会的宣教中心。

这些画描绘了善良的牧羊人、伊甸放逐、大卫杀死歌利亚、耶稣行于水上以及医治麻风病人的神绩。

虽然跟罗马的地下壁画远隔千山万水，但绘画观念却非常相似，那就是简略、平面化的绘画风格，虽然画中的人物要比局促的墓道中多，笔触也要精细一些，但那种象征式的风格却是一致的，所谓"点到为止"，不刻意追求完整和逼真。

当然对于这幅壁画的风格还可以有别的解释，画家之所以画得如此简略或许未必完全是出于宗教的考虑。因为在这个叙利亚小城中，发现的壁画大多如此，不论是基督教的，还是犹太教的，或是其他宗教的，在这个弹丸之地竟然曾存在着十几种宗教，而且每个教派都拥有自己的活动场所。在这个远离罗马帝国统治中心的地方，东方的宗教思想占据了重要的位置，包括基督教在内的两河流域、波斯、印度、中亚的各个宗教都在罗马帝国境内寻找着信徒。

而来自两河流域和波斯的艺术跟追求写实的希腊罗

马艺术面貌迥异,平面化、装饰画的绘画和浮雕风格在波斯和两河流域是主流。

或许整个早期基督教艺术中的象征化、平面化风格都与东方艺术有着某种联系,这种联系或许是因为地域的毗邻关系,或许是因为基督徒对罗马官方的那种写实风格的厌恶。

其实在整个中世纪艺术中获得最大发展的是石头的艺术,这在后面关于教堂建筑的部分中我们会无可争议地承认。

这种趋势在一开始也相当明显。

这实在是顺理成章的事儿,不要忘记在整个古希腊和罗马,雕刻可是最发达的艺术,几乎穷尽了写实主义雕塑的所有可能。即便是文艺复兴时期的米开朗琪罗,或是现代写实雕塑的大师罗丹也从来没有超越过米洛的维纳斯或胜利女神像,这些无名的雕刻家(或许在当时有的还被叫做匠人)世世代代在这片土地上传承着他们的技艺。

毫无疑问,基督教的艺术也受惠于古希腊罗马深厚的雕刻传统。

石棺浮雕就是基督徒们沿袭希腊、伊特鲁斯坎和罗马人的一种艺术形式。

而且由于对"偶像崇拜"的恐惧,整个中世纪都没有提倡过圆雕,所以中世纪的雕刻人物从来都没有完全挣脱墙面的禁锢,直到米开朗琪罗将大卫彻底从石头中剥离出来。

圣玛利亚·安提奎亚石棺浮雕是早期基督教浮雕的一个典型。

最左边的故事是乔拿被鲸鱼活吞,三天后又被吐出来,不过这里的乔拿从旧约中的人物摇身一变成了古罗马竞技场上裸体的角斗士,而那条鲸鱼则被一条鱼龙难辨的怪物取而代之。

接着右边画的是两个基督徒,他们或许是刚刚皈依基督

埃特鲁斯坎人的骨灰罐

埃特鲁斯坎人是意大利埃特鲁里亚地区的古代民族,居住在亚平宁山脉以西,台伯河与阿尔诺河之间的地带。公元前6世纪时,其都市文明达到顶峰。从公元前8~前3世纪,他们就创造了券拱建筑和具有东方风格的装饰壁画,以及有力而写实的雕刻,对后来的罗马美术产生了深刻影响。

罗马 圣玛利亚·安提奎亚石棺浮雕

的信仰者，身上还穿着罗马人的服装。右边的是一个希腊或罗马的诗人，不过他手里拿得不再是希腊文的诗篇，而是希伯来文的经典，他左边的女佣双臂上扬，既是祈祷，也是在哀悼耶稣。

再往右边是常见的题材，善良的牧羊人。

牧羊人右边的一组人物是须发虬髯的约翰在给年幼的耶稣洗礼。稚嫩的耶稣也被习惯性地赋予了强健的胸肌（但却几乎省略了男童的性器，古罗马的写实传统与基督徒的敬畏心里在打架），他站在约旦河里，约翰把手放在他的头上，在他们斜上方，一只鸽子正伸下头来，似乎在对他们耳语，这也是一个常见的符号，鸽子在传达圣灵的声音。

这个石棺浮雕的典型之处在于：

一，它显示了基督教艺术的开始来自于对各种艺术的整合。就像先前介绍的绘画包含了对东方艺术的吸收一样，这块石棺雕刻则充分显露了古典艺术与基督教艺术结合。或者说得更直接一点，还没法创造出自己的艺术手段的基督徒在很大程度上依然沿用着古典艺术的样式。裸体的乔拿就不必说了，就连小耶稣的形体也像极了古希腊的运动员雕像。

二，浮雕还体现了旧约与新约之间的关系。乔拿是旧约中的故事，但被加以改造；约翰为耶稣施洗是新约中的故事；二者之间是非基督徒向基督徒的转换，这同时是否也包含着基督教是犹太教的转换或新生的暗示呢？

三，浮雕也包含着关于死者和基督教信念的象征。乔拿在鲸鱼的肚子里呆了三天后重见天日，而耶稣也是在坟墓中躺了三天后复活，这也是在暗示石棺中的死者也会像乔拿一样获得拯救。这几组故事被几棵简略的树分隔开，看似相互独立毫无联系，实际上从左到右自有一种暗示：乔拿是非基督徒，中间的两个人开始转信基督，右边则出现基督本人，这是一个从黑暗到光明、从邪恶到善良、从非信到获救、从旧约到新约的过程。

而下面的这件石棺浮雕也体现了同样的发展阶段。整个浮雕被水平分成上下两层，人物被紧密地安排在一起，显得比较拥挤，但这些看似连贯的人物可能不是在同一个故事里，故事与故事之间没有分隔物。上层浮雕左边说的是耶稣使拉撒路复活，在这里我们可以看到耶稣是一个很年轻的男子，连胡须都还没长。而右边比较明显的形象是跪着的小孩子，一看便知道是可怜的以撒，要被所谓虔诚的老爸亚伯拉罕杀掉放血，向上帝献祭。

下层的左边是圣彼得被罗马士兵抓住，而右边又出现一个相当不和谐的裸体形象，那是狮穴中的但以里，刻工

犹太人但以理是巴比伦大臣，巴比伦被波斯灭掉以后，波斯王大流士继续任用他。但以理因其信仰而违抗王命，被扔进狮子坑，但坚定的信仰使但以理免受狮子之害，终得到宽赦。

以撒是亚伯拉罕的儿子，上帝要亚伯拉罕以其子献祭。当亚伯拉罕正欲举刀杀死以撒时，上帝制止了他，赞许了他的虔诚。

"两兄弟"石棺浮雕 约330-350年

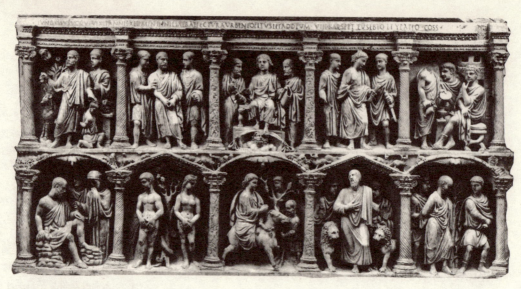

朱尼厄斯·巴萨斯石棺浮雕
罗马圣彼得教堂 359年

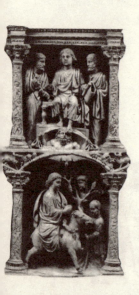

没有刻出一个坑穴，而是雕了左右两头狮子把但以里困在中间。

不过表现耶稣形象的渴望最后还是表达出来了。

朱尼厄斯·巴萨斯石棺浮雕是一件构图清爽、雕工精细的作品。其中上下两层雕刻的中间一幅都是直接表现耶稣的。

上面的一幅是年轻的耶稣坐在圣保罗和圣彼得之间的宝座上，然而托着他的宝座、暗示他升入天堂的却是一尊罗马天神（耶稣是被罗马人钉死的）。

下面的一幅是耶稣策马进入耶路撒冷，正式开始了他短暂的统治圣城的日子。

在这件雕刻中，耶稣换下了罗马人的宽袍，搭上了希腊人的披肩，就连面容也是按照太阳神的样子雕刻的。太阳神阿波罗拥有永远的青春，暗示着耶稣不朽的特质。

朱尼厄斯·巴萨斯石棺浮雕之后直接描绘和雕刻耶稣形象的作品迅速多了起来，而且形象多种多样。

右面这幅镶嵌画把耶稣表现得像一个年轻的帝王。

中间的耶稣明显比旁边的四个人要高出一截，身穿代表皇室的紫色袍子，神色带着帝王般的尊严和冰冷，两边的使徒接受他的鱼和面包，仿佛毕恭毕敬的臣民。

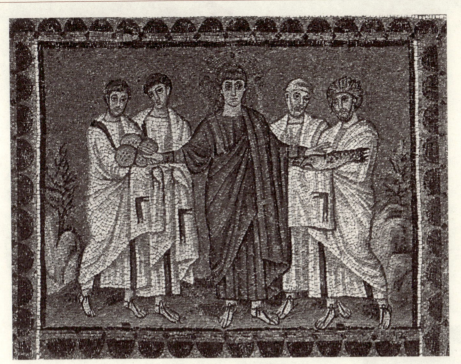

五块面包与两条鱼的奇迹
拉凡那 圣阿波利奈尔教堂镶嵌画
约504年

这是拜占庭艺术的一个特点。东罗马帝国的皇帝对宗教有一种强硬的控制欲,皇帝甚至可以亲自任命君士坦丁大主教,在东罗马,教会从来就没有拥有过西罗马教廷那样可以跟皇帝平起平坐的地位。东罗马的君主强调他的王位是上帝赐予和任命的,皇帝比大主教更有资格直接聆听上帝的神谕。

所以在东罗马的圣像和帝王形象之间存在着一种明显的近似。

下面这件庆祝狄奥多西皇帝登基十年的银盘就表现了这一点。

狄奥多西端坐于拱门之下,头周围有一圈光环,与周围人物相比,皇帝的形体最大,皇帝的表情严冷地望着上苍。整个风格强调的是一种庄严神圣的精神氛围,而不是鲜明、生动的人物形象。这跟古罗马表现帝王的浮雕在风格和强调重点上都发生了变化。

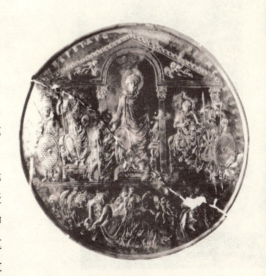

狄奥多西皇帝的布道 388年

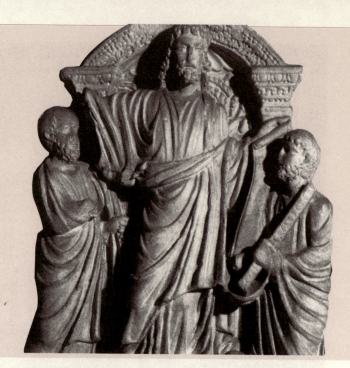

石棺浮雕 米兰圣安布洛吉欧教堂 约390年

马萨乔,《神圣的三位一体》,1425年

以后这种构图往往也用来表现耶稣,只不过拱门下面帝王换成耶稣,士兵换成使徒而已。

然而比朱尼厄斯·巴萨斯石棺浮雕石棺晚半个世纪的一件米兰石棺上则出现了一个长发虬须的耶稣形象。

他面容清瘦,目光庄严中又带着一份安详,比较接近后来定型化的耶稣形象。他后面的弧形是耶路撒冷的入口,也暗示着天堂的入口。

当然关于耶稣、圣母形象的演变值得在后面更仔细的梳理。

早期浮雕的指示性在这幅作品中更直接。

右图是最早表现三位一体(Trinity)主题的作品之一。

在双柱和穹顶之下没有任何人物的形象,但却存在着承担一切人的人,超越一切爱的爱,包容一切心灵的心灵。

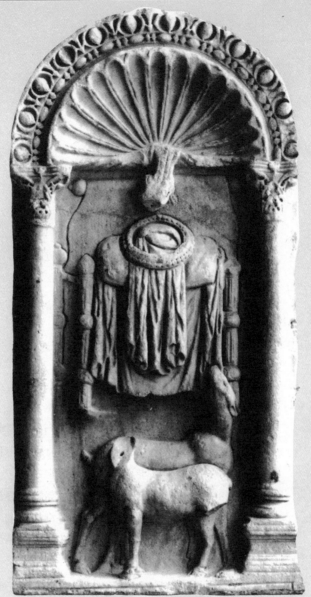

象征三位一体的宝座 约 400 年

宝座上的披风和王冠象征着圣子耶稣，王冠上方的鸽子（已残）象征着圣灵，宝座之下的鹿象征着信徒。当然上帝是无法窥知其形象的，直到后来才有人直接涂绘上帝的样子，甚至在表现"三位一体"的时候，在耶稣身后再画上一个熠熠生光的老者，那就是上帝本人，这反而让人觉得画蛇添足。

而反观这幅雕刻，简单的几件事物却清楚地告诉了观者基督教的信仰基础和人神关系。

第二话
石头千年记

中世纪艺术主要面目是基督教艺术。

而这期间基督教艺术的主要面目则是教堂建筑。

中世纪的千年历史有一个石质的骨架，中世纪的艺术史几乎就是一部卷帙浩繁又琳琅满目的石头记。

中世纪的教堂建筑展现了人类对高空的征服历程，从最初沿袭罗马的殿庭建筑到最后造就了覆盖全欧洲的"尖顶森林"。在大工业社会创造摩天大楼之前，教堂最高处的十字架一直是人类挑战建造高度的极限。

当然南亚次大陆的佛塔和神庙、尼罗河三角洲的金字塔同样具有惊人的规模和高度，吉萨的大金字塔直到艾菲尔铁塔兴造之前一直在高度上压过欧洲所有教堂建筑。

然而，显而易见的是在石头建筑中，没有哪个文明能比欧洲的基督徒创造出更宽敞充分的室内空间。印度的神庙和石塔内部的空间黑暗而局促，甚至是实心的，而金字塔其内部的墓道和墓室与其整个巨大的体积相比是不成比例的。

毫无疑问，欧洲的教堂在内部空间的创造上，达到了古代石

头建筑的巅峰。

当然，这是一个过程。

在这个过程中，古典的智慧和后人的创造相互融合、激荡；古典的建筑理想同各民族的个性追求相互熏染、相互改造，这使得单调的石头充满了故事和背景，每个教堂都成为无形的智慧与文化的结晶地。

在这一千年的历史中，欧洲的教堂先后出现了四种风行样式。

巴西里卡式、拜占庭式、罗马式和哥特式。

当然这只是按照每种样式最先出现的时间来排序，而并非严格的阶段。要知道，石头建筑不比木质的亭台楼榭，如果不是设计的失败、殃逢兵火或罹遭天灾，耸立千年并不算奇迹。所以早期的巴西里卡式的教堂完全有可能在哥特教堂森严林立的地方怡然自处。

而由于各种风格传播的速度和方向上各有不同，有的地方可能哥特式教堂的出现早于罗马式，或者出于闭塞、财力、排斥等原因，永远没有兴建某种式样的教堂。

而且大多数时候，所有的教堂由于工程巨大、设计和建造统筹的复杂、工期的漫长，建筑风格很难像建筑师设想的那样统一（如果连建筑师都换了几个，就更不必说了），各种风格之间的移花接木是家常便饭。

坚实雄伟的教堂，以及附着其上的精美雕刻、瑰丽花窗重新定义了整个欧洲的面貌。

它取代了罗马人的据点和要塞遍布在阿尔卑斯山南北,教堂的钟声取代了罗马人、日耳曼人以及东方草原力量的号角和兵镝。

整个欧洲围绕着教堂，不论是城市还是乡村，编织成了新的文化、权力、经济网络。这种教堂中心的社会结构直到11世纪市民经济和地方意识兴起时才开始有所变化，到那时教堂迎来了同大学、望族和宫廷竞争精神之都的时代。

当然，那是很久以后的事情，现在还是让我们看看，最初的基督徒们是如何为他们自己的新信仰建造安顿之所的。

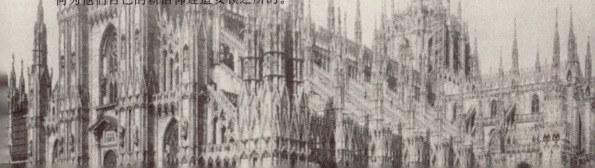

一 巴西里卡式教堂：在异教的屋顶下

耶稣当年传道的时候虽然不至于露天席地，但是确实从没有身处后世那样华丽宏伟的教堂穹顶之下。

比罗马、那不勒斯阴暗狭隘的地下墓道略好一些的聚会点也都是私人的住所，"聚会所"（domus ecclesiae）一词在拉丁文中就有私人住宅的意思。

这对于最早的人数尚少的基督徒群体是合适的，他们隐藏身份还来不及呢，更用不着兴建厅堂广厦来招摇惹事。

但是当康士坦丁大帝颁布米兰诏令，所有基督徒们都面临一个急迫的问题，面对人数已经相当可观的基督徒，有什么地方可以召集、聚拢、教化他们呢？

希腊和罗马的神庙不能直接拿过来用做基督教的礼拜场所，因为希腊和罗马神庙主要是在其中供奉众神神像的，就像雅典的巴特农神庙，或者罗马的万神殿，祭祀的时候只有祭司或地位尊贵的极少数才能站在神庙里，而其他信众只能环绕在神庙外面。

罗马停止迫害基督徒

313年，康士坦丁皇帝（Constantinus）颁布米兰赦令，基督徒从地下走上了地面。

康士坦丁成为第一个基督徒皇帝，但他的转变据说非常神秘。

在康士坦丁大帝与马克森提（Maxentius）即将在罗马郊外的莫尔维安（Mulvian）桥展开血战的前夜。他在梦中被告知，必须以ⅹρ为记号，征战才能获胜。在他不知所措之时，其部下的一位基督徒士兵解释说这记号是希腊语中基督的头两个字母的组合，所以应以基督之名征战。康士坦丁照此法行事战胜了马克森提，于是康士坦丁大帝皈依了基督教。

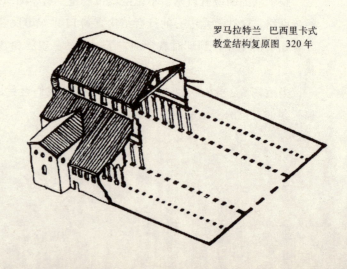

罗马拉特兰 巴西里卡式教堂结构复原图 320年

这跟基督教礼拜场所的功能是矛盾的：其一，基督教禁止偶像崇拜；其二，除了耶稣之外，所有信徒都是平等的，没有高下贵贱之分，这是早期基督教特别坚持的观念，所以礼拜堂必须能容纳一个地区的众多信徒，他们共聚在一个屋檐下，分享信仰的力量和荣耀。

最后，基督徒们采取了罗马的一种公共世俗建筑样式，就是巴西里卡式（basilicas）。

巴西里卡的意思是"皇家的"，是一种长方形、山字顶的会堂建筑，但巴西里卡的建筑样式绝不仅仅特属于王室，法院、市场都有可能按照这种样子修建。巴西里卡之所以被称为皇家的，也许是因为最初的一批教堂的建造跟康士坦丁大帝的极力推动有关。

公元313年康士坦丁大帝送给罗马大主教一座皇宫，用来改建成教堂。

现在罗马的主教堂就是在这个地方建造的，即拉特兰的圣乔万尼教堂（St.Giovanni）。

从左面的结构图上，我们还是能很容易地看出来巴西里卡式教堂的特点。

山字形的木头屋顶覆盖着一个长方形的大厅，中厅两边是柱子，将中厅和侧廊分隔开。中厅柱子上方有水平分布的窗户，光线自那里斜射而入。

人们一进入巴西里卡式的建筑，就能强烈感受到自己处于一个中轴的一端，如果是觐见堂，另一端坐着的就是罗马皇帝，如果是法院，另一端坐着的就是法官。

而现在，另一端将是主教的座席。

不过由于时间久远，几乎所有的巴西里卡式教堂或是湮灭无迹，或是被改造得面目全非。

下面的圣撒宾纳教堂却奇迹般地保留着最初建造时的面貌。

巴西里卡式教堂的内部结构很清晰地展现出来。狭长的中厅尽头是一个凹进去的半圆内厅，里面是仪式进行的地方。

当然整个教堂非常素朴，只有柱子和内厅天顶上的壁画非常醒目。可是柱子那繁复的柱头显示它们很可能是从异教的神殿里挪过来的。那时候基督教已经被宣布为帝国境内惟一合法的宗教，以前各种盛极一时的其他

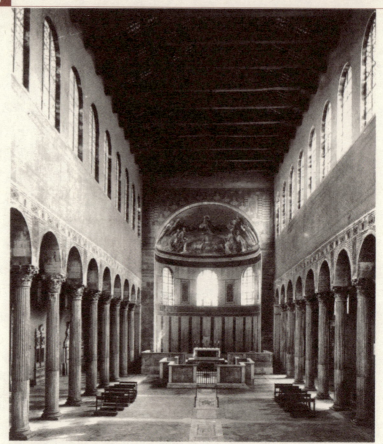

罗马 圣撒宾纳教堂
423–432年

宗教为基督教留下了一笔可观遗产——大量新建的基督教教堂迫切需要异教神庙的石头和木料,而天顶画则是后来才绘上去的。

早期基督徒们虽然聚集到了比以前宽阔的多的空间里,但还试图维持原来简单素朴的风范,不过这一切都将改变了,基督教马上将从一个瑟瑟索索东躲西藏的地下教派成为一个等级森严、呼风唤雨的国上之国。

与之大致同时建造的大圣玛利亚教堂(St.Maria Maggiore)则明显华丽得多。

当然纷繁的壁画和装饰可能未必是当时就有的,身处其中,给人的感觉更像是一个罗马神殿。

尤其是两侧粗壮结实的半艾奥尼亚柱式非常醒目,几何图纹装饰的天顶和柱头之上的水平束带更强化了这种非基督教的感觉。

尽头的内厅祭坛放在一个方形的拱门之下,这个精雕细刻的拱门上方是两个天使托举的十字架,这显然是后来才加上去的,两个天使的样子更像古典的女神形象。

但大圣玛利亚教堂的地位是不容置疑的,因为它可能是基督教早期壁画最集中的教堂之一。

在侧廊柱子上方,每个高窗下方,都有一块方形镶嵌画。

罗马 大圣玛利亚教堂中厅 432–440年

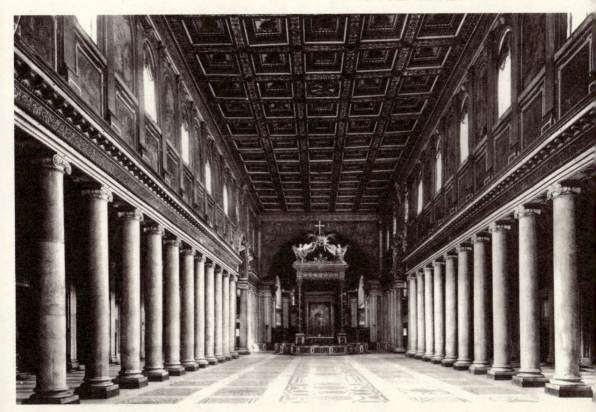

《以色列人企图颠覆摩西》、
《向摩西、亚伦、约书亚扔石头》,
大圣玛利亚教堂镶嵌画

 这些镶嵌画与后来平面化的壁画不同,它们的作者似乎对罗马艺术还非常眷恋,作品的风格与罗马的叙事浮雕非常相似。《以色列人企图颠覆摩西》、《向摩西、亚伦、约书亚扔石头》就是其中很典型的两幅。前者说的是在摩西带领以色列人逃出埃及之后,一直向上帝的允诺之地迦南跋涉,但途中每次遇到艰难险阻,人群中就会有人疑虑和抱怨,终于有人跳出来公然煽动人们"摆脱"摩西的控制。而后者说的是煽动者的怨怒变成了实际的攻击,他们朝摩西和他的哥哥亚伦等三个人扔石头。这在古代的中东这可是一种广为流行的残忍处决方法。一个人被绑在广场中间,四周的人不论大人还是小孩都抱着石块兴高采烈地参加杀人的节日,这是一种"全民参与"的伦理教育,被诛杀者可能是亵渎神灵的人、叛国者、妓女等等。不过摩西和他的死党非常幸运,上帝抛下一个云团,像防弹衣一样保护着他们。众人被

摩西分开红海

神绩折服，摩西又恢复了权威。

对这种戏剧化情节的处理是古罗马浮雕的强项，而基督教艺术在这方面处理得就没有这么流畅和鲜明。

著名的圣彼得大教堂也是一座巴西里卡式教堂。

当然这里指的是老的圣彼得大教堂，由康士坦丁大帝资助，是最早的一批教堂之一。

这座教堂用作圣彼得的圣殉祠，圣彼得的坟墓就在内厅的荫庇之下。

圣彼得是耶稣的第一个门徒，《马太福音》中记载，耶稣曾说"我将在石头之上建立我的教堂"（"彼得"来源于希腊语 *petros*，意为"石头"）。他是罗马的第一个主教，后来罗马教会发展成了教廷，他也被追认为第一任教皇。

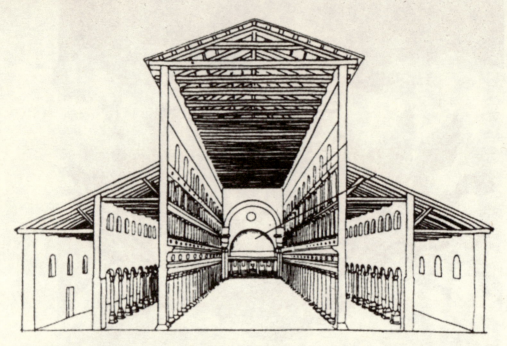

老圣彼得教堂剖面结构

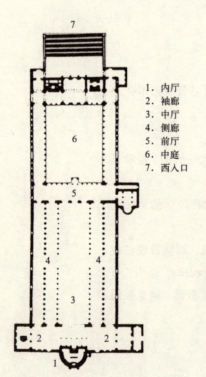

1. 内厅
2. 袖廊
3. 中厅
4. 侧廊
5. 前厅
6. 中庭
7. 西入口

罗马 老圣彼得教堂平面结构

这座教堂一直屹立在梵蒂冈的山丘上,直到16世纪,为了兴建新的圣彼得教堂,就把这座千年古刹拆了。

所以这里看到的只是结构图。

圣彼得教堂也是非常标准的巴西里卡式建筑,但却有几个作为基督教教堂的特别之处。

其一,它与当时罗马城其他异教神庙的不同之处在于,整个教堂之中只有一个半圆的内厅,一个祭坛,而不是在每个厅(不论是中厅还是侧廊)尽头都有一个祭坛。

其二,圣彼得教堂突出了祭坛的位置,那里是教堂里所有信徒的视觉焦点。

祭坛的位置被放在中厅的尽头,那是朝东的位置,与之相对的是教堂的入口,入口则朝西。这种设计除了让午后的阳光可以射入教堂之外,还有更

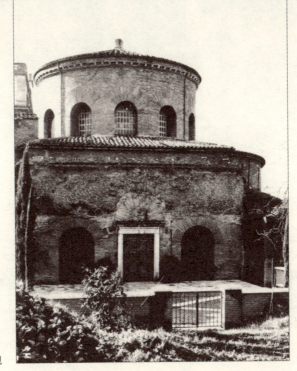

圣科斯坦萨教堂外观

深层的意味。因为耶稣是在巴勒斯坦被处死的,相对于欧洲人来说,那是东方,同时祭坛的位置也是安放十字架的位置,据说耶稣被钉在十字架上时,脸是朝西的。他戚哀而又沉静的目光将注视着每一个从教堂门口进入和经过的人。

其三,内厅的用处不再是安放罗马的皇帝或者异教的神祇,而是以法官的身份出现的耶稣。因为巴西里卡式建筑也用于罗马的法院,而耶稣也将会对一切人进行最后的审判。

其四,在狭长的中厅与半圆的内厅之间增加了一个横向的过道,这个过道以祭坛为中点向两翼延伸,跟中厅形成一个十字,这就是袖廊。这个十字不但暗含着对耶稣受难的记忆,同时也为教堂内的仪式和神职人员的活动提供了更多的空间。

圣彼得教堂虽然结构简单,却为以后所有的教堂树立了一些基本的模式,难怪它后来成了整个基督教世界的权力中心,梵蒂冈教廷的所在地,教皇起居之处。

在早期的巴西里卡式教堂中间还有一种变体,例如罗马的圣科斯坦

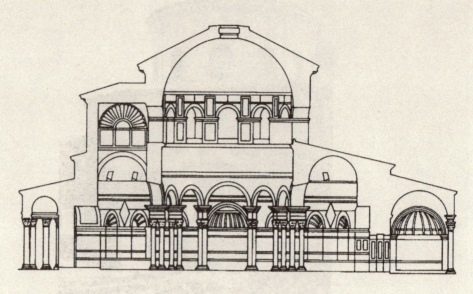

圣科斯坦萨教堂剖面结构

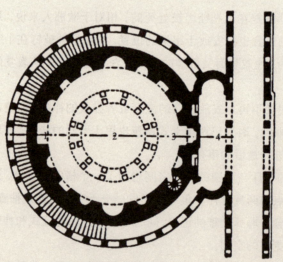

1. 内厅
2. 中厅
3. 回廊
4. 前厅
5. 入口

圣科斯坦萨教堂平面结构

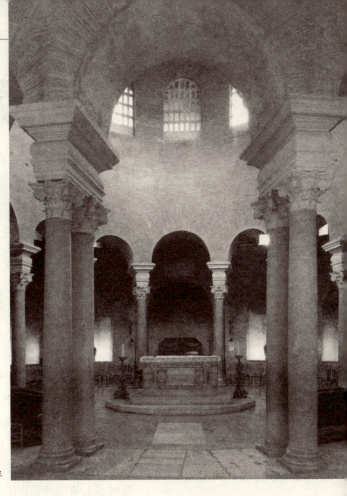

圣科斯坦萨教堂　罗马　约350年

萨教堂，它的平面不是一个长方形，而是一个圆形。

　　这种结构被称为辐射式教堂(centrally planned church)。关于这种样式，也有人将其和拜占庭式的各种建筑归为一类，但其内部空间和建筑技巧都不如拜占庭建筑复杂。

　　这类早期的圆形教堂大多附属于某一个大的建筑，本身内部的空间比较狭小，不适合用作很多信众的集体活动，而是用作先殉祠、洗礼堂或显贵陵墓。

　　而圣科斯坦萨教堂就是康士坦丁大帝的女儿康斯坦提亚的埋骨之所。

　　教堂的入口先是一个前厅，进去后通过入口进入圆形的中厅，内部有12对花岗岩柱子支撑，12象征着耶稣的十二门徒，柱头的复杂雕饰同样透露了它们的来源不知是从哪个异教的神殿搬来的，12跟柱子与外墙之间是一个环行的回廊。回廊的顶部装饰着几何拼贴的镶嵌画，也是从罗马的宫殿或神殿揭下来的。

　　不过早期圆形教堂中来头最大的却不在罗马，而是在叙利亚。

　　这就是声名远播的圣西门教堂。

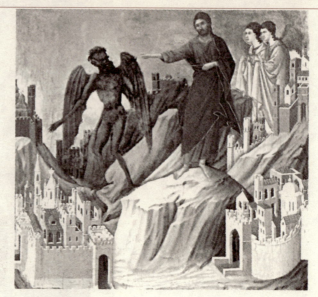

耶稣经受魔鬼的引诱

个人隐修运动

这种运动是四世纪初掀起,而且可以说这时期禁欲主义成为固定的、永久的形态。这种运动追求在身体上与世界分离,这种生活方式是由底毕斯的保罗(Paul of Thebes)和圣安东尼(St. Anthony)发动的。在东方教会中得到广泛发展,而西方教会方面否认其现实性,没多少人参与。

耶稣在旷野中砥砺信仰

西门(390-459)是一个苦修者,他的行为方式颇有些像印度或西藏的苦行僧或活佛。他在北叙利亚的一个地方停下来,找了一根18米高的圆柱(或许是古代宫殿或神庙的废墟),他就坐在圆柱顶上设坛布道,以此终了一生。

苦修在犹太教中就有很深的根源,当年摩西是在旷野中得到了上帝的神谕;在公元前后的犹太教人群中有一支就是隐遁派,他们面对罗马人的统治,采取了一种退回到荒野的做法,到与世隔绝的旷野中求得精神上的宁静;耶稣也曾经历苦修的阶段,他在旷野中抵抗魔鬼的引诱。苦修作为一种独立于世俗和教会的信仰方式,对整个基督教有着非常重要的作用,他们虽然隐迹于穷乡僻壤、山水险绝之处,但对于普通信众有极大的影响力。普通人知道自己做不到隐修者那样坚忍,所以他们尤其崇拜和敬慕这些隐修者,在某种程度上,当教会和教廷陷入到现实政治和腐败的漩涡中时,遥远的修道院成了广大信徒真正的寄托,消瘦的隐修者成了世俗社会关于虔诚和纯真的最后理想。

所以可以想见当年虔诚的信徒是如何从四面八方蜂拥而至,聆听一个圣徒的教诲。

他死后,朝圣者将圆柱奉为圣物,并修建了一个建筑群把柱子装在中间。

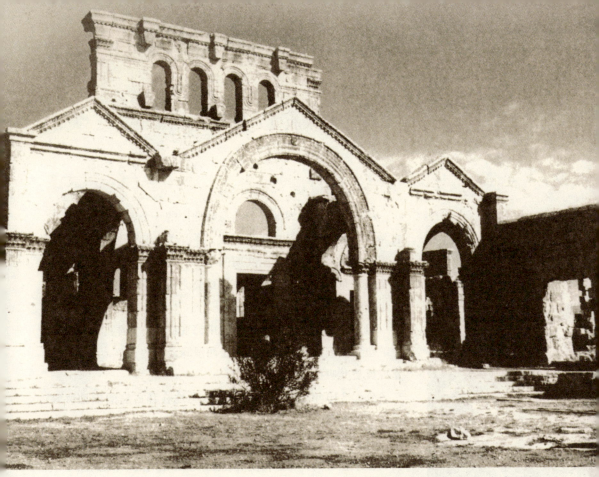

圣西门教堂废墟南立面 约480—490年 叙利亚

这就是圣西门教堂的缘起。

这座教堂的平面是个十字形,但中央的内厅却是辐射式的八角形大厅。

和亚平宁半岛的西罗马教堂的一个不同之处在于,圣西门庙堂的建筑材料是细方石,而不是混凝土,因为山岩遍布的近东高地,石材是方便开采的。

圣西门教堂和所有巴西里卡式教堂一样有一个木质的屋顶,十字形的四个分支,每个分支都是巴西里卡样式,都带着侧廊。其中内厅有三个半圆穹顶组成,位于四个分支中朝东的一支尽头。

八角形中厅上面原来有一个覆盖着金属贴面的圆顶,就像现在耶路撒冷的石顶清真寺(Dome of the Rock)一样,这种结构就起源于近东地区。圆顶象征着宇宙、天国、死亡与复活的循环,但今后主要成为基督教镶嵌画或壁画的涂绘场所,用来表现上帝俯视众生和他的天堂景色。

虽然圣西门教堂现在基本上已经是半个废墟,但其建筑样式标志着早期的巴西里卡式向拜占庭式、希腊十字式的转变。

二 拜占庭式教堂：别样的家园

拜占庭原本是博斯普鲁斯海峡北岸的一个城市，即便是在古希腊城邦文明如日中天的时候，拜占庭也没有创造什么值得一提的荣耀。它远离希腊文明的中心，处在色雷斯、马其顿这些蛮族和东方的波斯大军的直接威胁之下，应该不会成为一个稳定繁荣的城市。

但是随着罗马帝国把整个地中海变成内海，拜占庭在商业上的位置凸现出来了。并且随着西罗马经济的衰落，东罗马的富庶就更具吸引力了。

公元330年，罗马皇帝很有远见地在拜占庭的旧地兴建了康士坦丁堡。

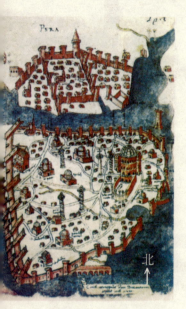

康士坦丁堡及其周边地图

在东罗马，原来繁荣的希腊半岛现在由于缺少肥沃的土地而失去了往日的神采，相反处在土耳其和巴尔干咽喉的康士坦丁堡则是左右逢源，从两河流域、叙利亚、中亚、中国来的稀罕玩意儿运抵她的港口，而多瑙河畔、黑海北岸、罗马尼亚和保加利亚的物产也运到这里，当时最为繁忙和壮观的世界贸易在这里展开。

这就是康士坦丁堡，万都之都。

由于这种潜质，罗马皇帝最终把首都迁到这里。

迁都加速了西罗马的衰落，同时也加深了帝国内部的忌恨。

迁都不仅仅使罗马皇帝继续以前的豪奢，同时也加速了王室的希腊化。

这里不仅仅有过辉煌的古希腊传统，同时这里也是东方各种文化共生的地带，起居于此的罗马皇帝渐渐觉得自己是个东方君主，而非罗马人的后裔了。

这种内在精神的嬗变更加剧了罗马与康士坦丁堡的离异之心。

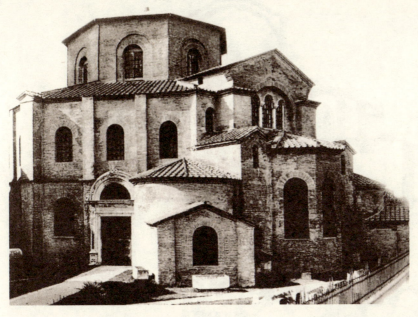

圣维塔里教堂外观

后来西罗马落入日耳曼的各支蛮族手中,而东罗马则基本安然无恙。

当征服罗马的蛮族开始耽于享乐意志消沉的时候,查士丁尼大帝的将军从东方杀了回来,收复了意大利,但他绝没有恢复古罗马荣耀的心思,奏凯之后,又班师回到康士坦丁堡,而意大利的地位进一步走低,成了与埃及、土耳其一样的一个行省,而且不再使用拉丁文,而是使用希腊文。

不过东罗马的皇帝同样信仰基督教,而且他们一直坚持认为自己信仰的基督教是最正宗的。东西力量的对比和政治中心的转移使原来西罗马教廷的地位受到很大冲击,东罗马皇帝坚持认为自己比教皇,至少跟教皇一样,享有同等的宗教权力。这是西罗马的教皇不能忍受的。同时东罗马与西罗马在教义上的分歧导致了越来越激烈的争吵,这种争吵虽然在东罗马强盛的时候可以被压制,但是随着西罗马从帝国崩溃的火坑中逐渐走出来,罗马教廷的声音越来越强悍了,双方几次试图和解,但东罗马皇帝对世俗与神权二者的贪婪使之屡屡不果。最后康士坦丁堡皇帝的顽固导致了罗马人的彻底失望,而那时土耳其人的弯刀和铜炮已经来到了康士坦丁堡的城下,东罗马再也没有希望得到西罗马的解围了。终于,这颗帝国王冠上的明珠不出预料地落入

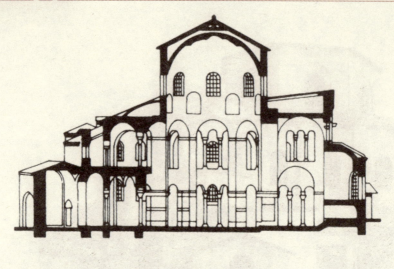

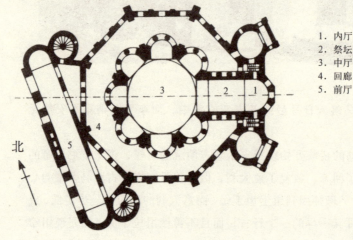

1. 内厅
2. 祭坛
3. 中厅
4. 回廊
5. 前厅

北

圣维塔里教堂剖面和平面结构图

土耳其人的手中，并且很快有了一个新的名字——伊斯坦布尔，一个彻底东方化了的名字，似乎冥冥中这也成全了东罗马皇帝一直没有明说的心愿。

东罗马帝国在漫长的一千年中创造了一种绮丽的艺术传统。

他们的教堂、壁画让西方慕名而来的基督徒们感到由衷的惊诧和赞叹，这里虽然到处都有十字架、耶稣和圣母的身形容貌，可是这种熟稔当中又夹杂着一种陌生的气质，在高峻幽宏的穹顶之下，在金碧辉煌的嵌画前面，他们也会感到与天国和圣灵前所未有的切近，心灵受到一种莫可名状的交融，可是却与西欧的方式那么不同，到底谁描绘天国的方式更真？

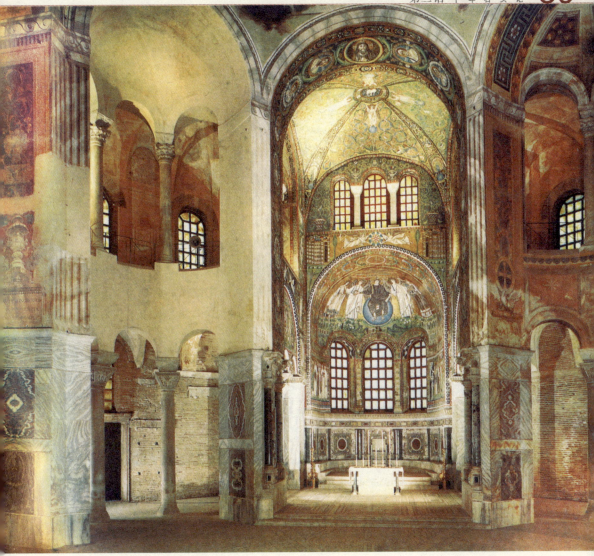

圣维塔里教堂内部

谁更能代表上帝在人间的希望。

拜占庭风格创造了一种比同时期的罗马建筑更为广阔、通透的室内空间，和巴西里卡式相比，拜占庭式具有更多变的内部结构，而非突出一个纵向的长方形中厅；更强调穹顶，甚至整个教堂的中厅上面都在一个巨大的穹顶之下，而不是像巴西里卡式教堂，只在深处内厅才有一个饱满的圆顶。

圣维塔里教堂(San Vitale)是一座精致的拜占庭式教堂。

该教堂位于拉凡那(Ravenna)，是敬献给维塔里斯(St.Vitalus)的，他是一个罗马奴隶，但他虔信基督教并为此而死，从4世纪末开始，他成为越

圣维塔里教堂穹顶镶嵌画

来越多的信众敬奉的圣徒。

该教堂兴建的时候，正值查士丁尼大帝收复后，这个亚得里亚海岸的重要海港，继续受到查士丁尼的重视，并且在他回到康士坦丁堡之后，把拉凡那作为他统治意大利地区的基地，也正因此拉凡那受到东罗马王室特别的青睐，许多受到王室资助的教堂都建在这里。

该教堂以其精致的结构和绚丽的壁画久享盛名。不过关于教堂里那些华丽辉煌的壁画要到下一章才有篇幅详细展开。

圣维塔里教堂也是辐射式的结构，从外面看是由朴实的平砖砌成，除了窗口，整个墙面平整坚实。但其内部却华丽而多变。

入口处有一个横向的前厅，而且这个横向的前厅颇有些不合常规，它不跟中厅形成直角，而是一个倾斜的角度，入口也不是正对着中厅尽头的祭坛的。

穿过前厅，看到的是八角形的中厅，中厅由八根棱柱围住，八根柱子撑起八个拱顶，其中祭坛也在一个拱顶之下。所有拱顶之上是一个穹顶。

八根棱柱非常坚实粗壮，上面贴着花纹斑斓的大理石，每两根棱柱之间有两根细圆柱，它们同两边的棱柱形成三个小拱顶。

在这层复杂的柱子和外墙之间是一圈回廊，回廊上下分三层，第二层是备于女人之用，第三层是所有教堂都必须有的天窗。

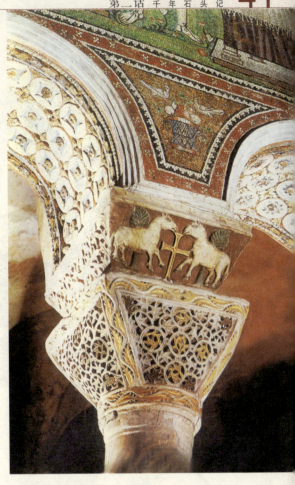

圣维塔里教堂柱头

圣维塔里教堂的内厅是欧洲最历史上最精彩的内厅之一。

它有两层穹顶组成。

上面的一层穹顶被从四个角的柱子延伸出来的装饰带分成四块,整个装饰着繁复的花纹,中心的圆形里是一只绵羊,象征着耶稣,四周是四个白衣天使围护着。下层穹顶里是披着紫袍的耶稣正为最左边的维塔里斯加冕,最右边手拿教堂模型的人是该教堂的创建者艾克勒休斯主教(Ecclesius)。年轻的耶稣虽然在给别人加冕,却目不斜视地看着前方,神情不由得让人想起东罗马皇帝的样子。这可说是东罗马嵌画的一个特征,神权与王权的相互暗示和印证。

整个祭坛虽然色彩缤纷,但金色是其主要色调,置身其间,有一种被光融化的感觉。

圣维塔里教堂的另一个特点体现在柱头样式上。

传统的各种希腊柱式按照基督教的内涵进行了修改,涡形图案取代了人体或兽形浮雕,基督教的符号开始加入进去;希腊柱子强调写实和立体感的莨苕叶子已被扁平化的葡萄叶子所取代,葡萄的枝叶是教堂装饰中常用的象征物,因为耶稣曾经说过,"我是酒,你们是枝"(I am the vine , you are the branches),而且雕成镂空的样子,刻意掩盖其柱子的支撑功能,从而与富于装饰性的镶嵌画相协调。每个柱头侧面的五个金色葡萄枝涡纹组成一个十字,与上面双马侧护的金色十字相呼应。

从圣维塔里教堂的细节可以看出在西罗马的艺术缓慢发展之时,拜占庭的艺术家和匠人们运用丰富的技艺传统正迅速地确立一种风格,毫

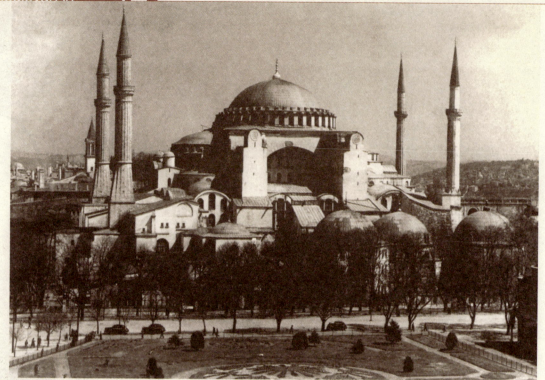

圣索非亚教堂

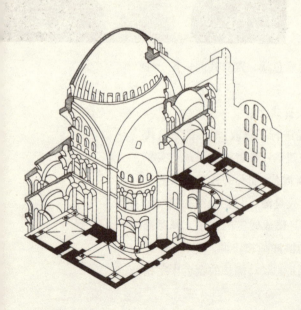

索非亚教堂复杂的穹顶结构

无疑问在11世纪以前,拜占庭取得的艺术成就是全欧洲领先的。

尤其是圣索非亚教堂,为这种优势增加了重要的砝码。

查士丁尼大帝践位后,雄心壮志时刻鼓舞着他。

在外,他的爱将贝萨留斯指挥着军队收复了大片被蛮族占领的土地;在内,他刚刚平息了一次平民的叛乱。

他似乎完成了帝国中兴的伟大功绩,应该有一座建筑来彪炳这个成就,而且这个建筑一定要非常的了得,在人们所知道的基督教世界里,这个教堂将是个奇迹,最好让人们惊叹道,这并非人力与人智所能为,它是上帝的赐予,它是上帝智慧的产物。

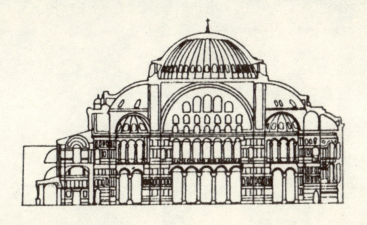

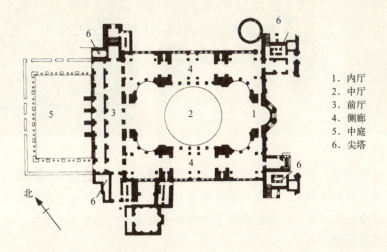

1. 内厅
2. 中厅
3. 前厅
4. 侧廊
5. 中庭
6. 尖塔

　　是的，这就是这座建筑的名字——神圣智慧（Holy Sophia，希腊语为 *Hagia Sophia*），圣索菲亚！

　　查士丁尼任用的两个建筑师非同寻常，特拉雷斯的阿特缪斯（Anthemius of Tralles）和米立都的伊西多洛斯（Isidorus of Miletus），这两个希腊人当时并非是以建筑家而闻名，而是以数学家为人所知。数学从毕达哥拉斯以来就同宇宙的真与美联系起来，一直是希腊智慧传统中最被推崇和精微的部分。这两位建筑师声称建筑就是凝固的几何学，他们在建筑内部使用的结构的确让人眼花缭乱，而从外部看却如此的单纯整一，即便后来的建筑在技巧上能够超越圣索非亚，但却无法再重复建筑师们当时的灵感和创意了，这不就是所谓经典的本质么——技巧可以模仿、神似甚至超越，可是当时那一瞬间击中艺术家心灵的吉光片羽却不再重来。

　　圣索非亚教堂看上去虽然与罗马的教堂是那么不同，但是它并非完全是一座从遥

圣索非亚教堂的双层入口

远的印度、波斯或者中东模仿来的异域建筑,它是标准的巴西里卡式与辐射式教堂、中亚穹顶技术糅合的产物,不但展示了设计者杂采众长的才华,同时也表明了当时拜占庭帝国内部多元文化共生的精神环境。

教堂的平面是一个大的矩形套着一个正方形。

本来在现在的入口外面还有一个中庭,但现在已经不复存在。

入口并不显眼,因为圣索非亚教堂于其他教堂的不同之处在于,她的正面并不明显。

站在入口外面就可望见教堂东端三个穹顶组成的内厅,三层窗户透射的陆离之光,让幽深的教堂内部充满了梦幻般的气氛。

从入口进去,马上发现与其他教堂的另一个不同,她有两个横向的前厅,穿过了第二道门,面前的空间豁然开朗,一个巨大的穹顶忽然出现在头顶,空间好像一瞬间被撑开了,自己的身体好像一下子也被从平地向上提了起来,这难道是那巨大的象征着天国的穹顶在吸引着虔信者吗?

这个美丽的幽深的穹顶呵护在方形的中厅之上,如果没有这个

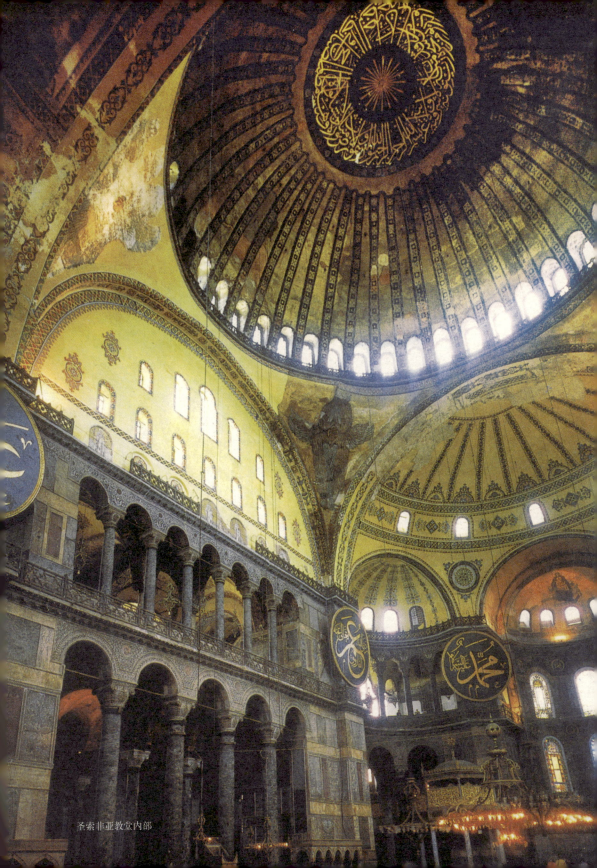

圣索非亚教堂内部

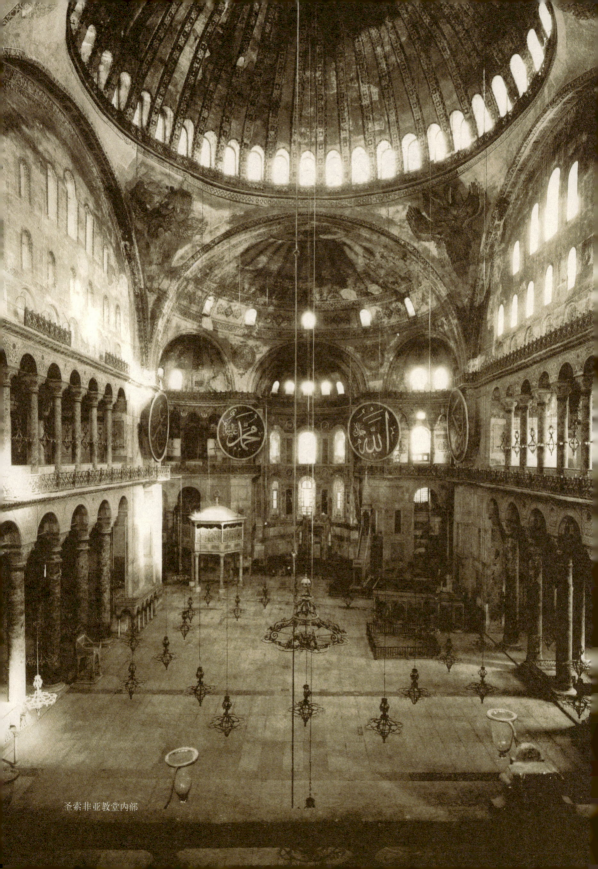

圣索菲亚教堂内部

穹顶,这将是一个巴西里卡式教堂,尽头是内厅,两侧是柱子把中厅和侧廊分开。

但这个穹顶把空间变得如此开阔通透,如此适合神秘的玄想与沉静的忏思。

不过这么巨大的穹顶创造了当时最大的跨度,建筑师通过屋上架屋的方法漂亮地解决了这个问题。支撑中厅的四个坚实的柱礅撑起了四个互成直角的巨大的拱顶,每两个拱顶之间便形成了三角形的区域,建筑学上叫"穹隅"(pendentive)。隅者,墙角也,巨大的穹顶就是靠这四个三角形墙角来支撑的。

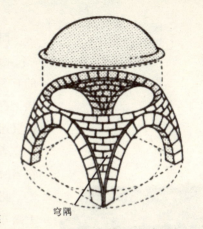

穹隅

这种建筑方法来源于中亚的亚美尼亚或伊朗,不过这种技术直到在圣索非亚教堂被运用,才显示了它在结构上的优异之处。有了这种结构,圣索非亚教堂就不必像万神殿或圣维塔里教堂那样穹顶落在圆筒形的支撑结构上,于是要么中厅很局促,要么就立起很多柱子,都是为了确保穹顶的落脚处。

而圣索非亚教堂就摆脱了这些限制,开阔的中厅没有一根根柱子顶天立地,阻碍视线,欧洲最大的屋顶轻巧地落在外围的支撑物上。

空间留给光,留给眼睛,留给心。

这难道不正是建筑的本质?

在1500年前,建筑师绞尽脑汁做到这一点,这智慧怎能不说是一种神奇?

当然圣索非亚教堂的卓越之处还有空间的流动与渗透。

这是通过大大小小不同体量的穹顶相互组合造成的一种奇幻视觉。

中央穹顶之下,中厅的两端又是两个穹顶,准确地说,每个都是半个穹顶,它们一方面起到扶壁的作用,扶持着支撑穹顶的四个柱礅,另一方面又形成两个功能性空间:一个是传统的所有教堂都会有的内厅,不过这个内厅比其他教堂的内厅要复杂得多,在半个穹顶之下又造了三个小一些的穹顶,形成了三个内厅的样子,是一个复合的内厅结构,似乎以此结构象征着三位一体;另一个是增加了入口处的空间,与其他教堂狭隘低仄的入口相比,圣索非亚的入口上方是个穹顶,而视线越过这层穹顶的边缘,又是更高一级的穹顶,再向前走,最高的中央穹顶便出现在眼前。

内部空间的流动和渗透还要归功于圣索非亚的采光设置。

在中央穹顶靠近支撑点的高度上开了一圈窗户,一共有40个,这些窗户使天光从人们头顶倾泻下来,仿佛是光的瀑布,而巨大穹顶与墙连接的部分却被辉煌的天光模糊了,仿佛这圆顶没有支撑,别无依傍,云彩一样漂浮在人们头上——又是不可思议的匠心,神圣的智慧!

而数量繁多的穹顶结构也为窗户留下了更多的空间。

南北两面半圆形墙面有两排窗户,底下的有7个窗户,上面的有5个;而东西两端的半个穹顶和套在它们里面的三个小穹顶上都开了5个窗户,它们和中央圆顶的光线交相辉映,让人倘恍沉迷,不知今夕何夕。

圣索非亚教堂出了内部结构的巧夺天工之外,外部轮廓尚在当时也是一项重大的革新。

此前所有罗马教堂虽然内部常使用穹顶,但是在外部轮廓上则并不明显,穹顶往往被挡在正面山形墙后面,而圣索非亚教堂则把半球形的穹顶鲜明地凸现出来,这在当时会令多少西来的罗马基督徒们感到惊诧,这是号称正统的基督教的圣地吗?为什么她跟罗马的教堂是那么不同?

可是,她的轮廓是那么美丽,一种陌生的美丽。

因为这对他们来说是一个别样的家园。

依据东罗马教堂的特点,圣索非亚教堂当时肯定还有无数匪夷所思精彩至极的镶嵌画,东罗马皇帝决不会吝惜在这方面装饰的花费的。

可惜这是今人永远无法得见的奇迹了。

康士坦丁堡随着东罗马的盛极而衰,她已经暴露在土耳其新月军团的刀口下了。

1453年,一个千年帝国覆灭了。

一个千年帝都也易主了。

一个千年的圣殿也要改宗了。

圣索非亚教堂被伊斯兰帝国的苏丹改造成了一座清真寺。

同样的地位显赫,穹顶之下却是不同的祈祷声。

不过,伊斯兰教此后也遭到了基督教的"报复"。在13世纪,基督徒们攻陷了伊斯兰教在伊比利亚半岛上的首都科尔多巴,这个在当时的欧洲只有康士坦丁堡才可以匹敌的伟大城市。科尔多巴城中也有一个伊斯兰教世界中地位显赫的大清真寺,到了16世纪,西班牙国王就像当年土耳其苏丹对待圣索非亚教堂一样,把大清真寺里的装饰改的面目全非。

带有山形墙的万神庙

灭亡东罗马帝国的土耳其苏丹

三 罗马式教堂：前往古代的朝圣

在拜占庭帝国如日中天的时候，西罗马则被一波又一波的北方部落冲击的支离破碎。

他们在罗马帝国的土地上建立了大大小小上百个小王国，他们的宗教、文化、生活和生产方式需要几百年的时间与古罗马的传统进行融合。

到了公元一千年时，马扎尔人在匈牙利定居下来，刀枪入库、马放南山；维京海盗则在法国西海岸的诺曼底站稳了脚跟，并且接受了查理曼帝国的册封，成为诺曼底公爵；阿拉伯人被从伊比利亚半岛驱逐出去；哥特人也早已经接受了基督教。

在这期间，有一点是万幸的，就是所谓的蛮族并没有把罗马教皇和罗马皇帝一起解决掉。罗马教皇通过勉强地承认这些蛮族首领为教会认可的国王，来保护教会不被冲击；而蛮族也通过教皇的加冕来减轻当地基督徒的敌视。

安全度过乱世的教会保存了源自罗马的许多文化和精神财富，包括希腊和罗马传下来的大量典籍和文献，并且也传承了古罗马的语言——拉丁语，而此时，东罗马已经使用希腊文了。

威胁似乎消除了，生活似乎安宁了，这是第一个千禧年到来时必然出现的征兆吗？

西欧复兴的机会已经到来了。

尤其是当日耳曼人的后裔查理曼大帝（Charlemagne, 771–814）建立起加罗林王朝的时候，整个西欧迎来了罗马帝国之后的第二次统一。

查理曼帝国的领土包括今天德国的大部分地区、荷兰、比利时、瑞士、法国、西班牙北部，意大利南部。

他虽然是个文盲，却很明白精神文明与物质文明是同等重要的，所以极力倡导恢复古罗马的文化和艺术。

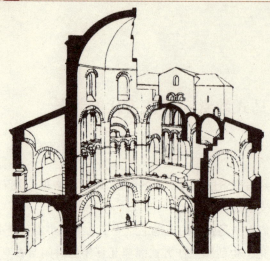

帕拉丁教堂剖面结构

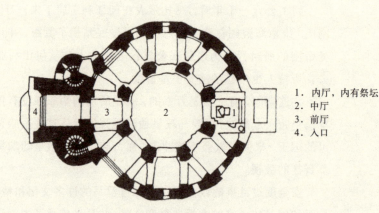

1. 内厅，内有祭坛
2. 中厅
3. 前厅
4. 入口

帕拉丁教堂平面结构

他的母语是德语，但急切地学习当时欧洲人的"文言文"拉丁语，尽管由于底子太差，年龄偏大，而收效甚微。

不过这绝不会打击一个开国大帝的信心，他召集了很多博学大儒，培训文官和僧侣。被礼聘的学者中就有英国学者约克的埃尔奎恩，他袭用了艾留斯·多纳特斯作于4世纪的语法和修辞著作，制定了一套标准的拉丁文语法教科书，整个西欧一直沿用到中世纪结束。

从那时起，标准纯净的拉丁语法和清晰秀丽的字体开始规范官方和知识界的书写语言。

当然查理曼大帝对于古罗马的向往还表现在兴建图书馆、统一法

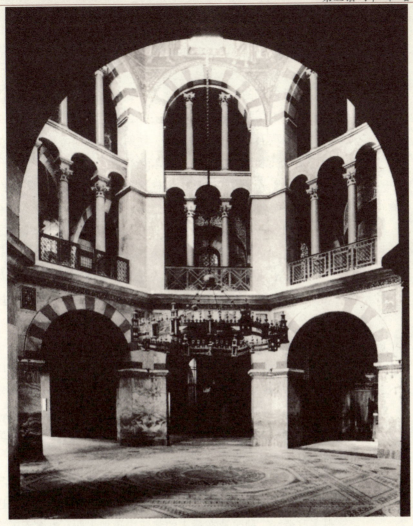

帕拉丁教堂内部

制、创办学校、恢复古罗马的政府制度等等。

当然,可能比这一切都要长久的就是再现古罗马的艺术。

查理曼要通过艺术向古罗马致敬。

其中他最喜爱的帕拉丁礼拜堂就被看作是罗马式风格即将大行其道的前奏。

乍一看上去,人们会感到帕拉丁礼拜堂和拉凡那的圣维塔里教堂有些相似。尤其是八角形的中厅和上面的圆顶。帕拉丁的那些花岗岩柱子,精雕细刻成科林斯式的柱头,它们都是从意大利运来的,有些甚至就是从拉凡那运来的。

不过,二者之间的差异却更重要。

教堂内部的结构更强调水平，而非圣维塔里那样强调垂直。

教堂内部的方柱都用大理石贴面的粗石砌成，而方柱之间的拱则使用硬石，给人一种坚厚、硬朗之感，而圣维塔里教堂的拱用的是轻砖和陶，想造成一种轻盈之感。

帕拉丁教堂方柱之间的圆柱确乎没有支撑作用，只用来装饰，这是古罗马建筑喜欢的做法。

查理曼大帝的宝座设在礼拜堂入口大门上面的走廊里，从那里可以看到对面方形内厅里的祭坛。

帕拉丁礼拜堂对于教堂样式的另一个创造是西面入口处的外观。它在大门两边有两个塔楼，好像把古罗马的哨所搬了过来，或者象征着古罗马城的城门。两个塔楼之间的墙面上有大型的窗户，塔楼内部有楼梯与礼拜堂内部的各层走廊相通。

两个塔楼形成的西向塔墙（上面已经提过教堂的入口多朝西），成为迅速流行的一种建筑样式，包括后来的哥特式教堂也多有采用，而且两个塔楼有的造成尖顶、有的造成平顶，而塔楼之间的窗户也越造越大，最后发展成哥特式教堂的巨型玫瑰窗。

帕拉丁礼拜堂是查理曼时代留下来的惟一一座建筑，从中我们就可以知道，查理曼大帝虽然崇拜古罗马的传统，但也进行了很多改造，这种改造在后来的建筑中更加大胆，也多亏了这些新的尝试，艺术史上才会有一段"罗马式"风格，而不是"罗马"风格，前者不是后者百分之百的复辟。

经过了查理曼时代的序幕，罗马式风格的黄金时代开始到来了。

法国从此时开始成为艺术史上重要的创造力发源地。

罗马式风格保留着古罗马建筑的一些特质，例如圆顶、石拱顶、坚墙厚壁、外部浮雕等等。当然罗马式风格是非常多元的，在法国有法国的特色，在意大利则有意大利的调子，而在英伦三岛又别有一番面目。

除了查理曼大帝的推波助澜，还有一个因素导致了大量罗马式教堂的产生。

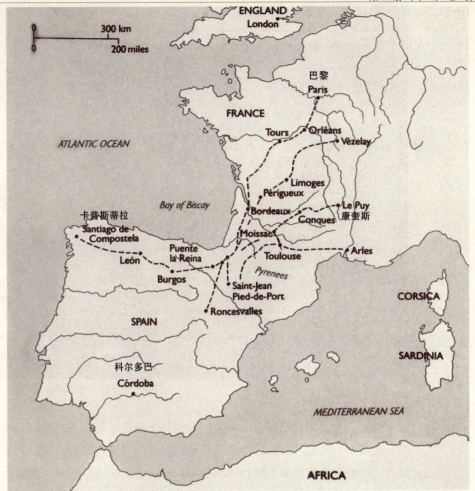

十二世纪欧洲的朝圣路线图

那就是朝圣的狂潮。

当西欧从混乱中慢慢恢复过来的时候,基督徒们发现入侵的蛮族已经同化,而原来逡巡左右的伊斯兰人已经开始衰落,内忧和外患似乎都已经不值一提了。同时,人口的增长和经济的好转也带给人们更多参与信仰的渴望。十字军东征就是这种渴望的一种表现,并且大大鼓舞了西欧基督徒们的勇气,他们以前从来不相信被异教占领多年的耶路撒冷还能被夺回来。

朝圣的风气一旦形成就造成了一种社会性的狂热,所有基督徒都立誓要在一生中至少去圣地祈祷一次。

当时朝圣地点有三个选择,耶路撒冷、罗马和西班牙的卡普斯蒂拉(Santiago de Compostela)。第一个选择太遥远、太危险,那里的人早就对十

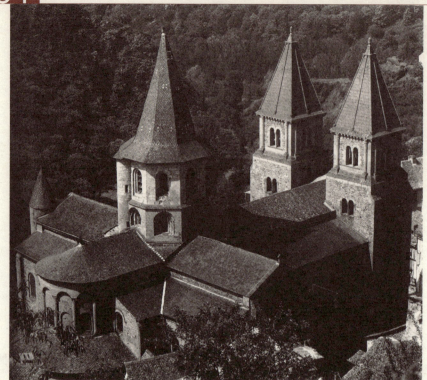

康奎斯的圣弗伊教堂

字军恨之入骨；罗马虽好，无奈太容易到达，缺乏一种朝圣之途所必需的一点艰辛；所以当时最流行的朝圣地点是在西班牙西北角的卡普斯蒂拉，这个地方不但是基督徒抵抗南面伊斯兰大军的据点，同时也是第一个殉教者圣詹姆斯的埋骨之地，翻越雄伟的比利牛斯山也算是对信徒们的一点考验。

所以就可以理解为什么法国存留了目前欧洲最多的罗马式教堂，因为通往卡普斯蒂拉的朝圣之路都经过法国，这也使一年一度的环法自行车大赛变得像一个流动的圣节，人们仿佛又再次踏上了一千年前的信徒们披星戴月的朝圣之路。

目前所能见到的最早的罗马式教堂是康奎斯的圣弗伊教堂（Sainte Foy of Conques）。

圣弗伊教堂有着罗马建筑朴实坚厚的外形，用砖砌成。西面的两个尖塔是19世纪加上去的，而整个建筑的十字形交叉处造了一座尖塔，那是个钟楼。

和所有其他朝圣路上的教堂一样，圣弗伊教堂要解决一个问题：如何应付潮水般涌入的大批信徒，没有僧侣的引导，他们肯定会造成堵塞

和混乱。从另一方面讲,这么多人在教堂里面,僧侣们又怎么进行仪式活动呢?

圣弗伊教堂为此对传统的巴西里卡结构进行了改造。

首先是缩短了中厅和侧廊的长度,增加了内厅的深度,拓宽了与中厅十字交叉的袖廊的空间,这都是为了避免信徒在教堂深处造成拥挤。

同时将侧廊一直向内厅延伸,绕过祭坛后面,形成了连续的通道,供信徒按照顺时针或逆时针鱼贯通过,而不至于进去的和出来的相互冲撞。

在内厅两侧还增加了两个大小不等的小礼拜堂,也可分散人群。

在环形通道里面是神职人员和唱诗班的活动区域,这样拥挤的人群就和神职人员分开。

圣弗伊教堂在结构上的另一个创新就是屋顶。

教堂不是木质的屋顶,而是一个连续的拱顶。

这个拱顶不象拜占庭式建筑那样是一个圆顶,而像是被纵向切开的半个木桶,多个拱顶并肩而立,形成一个连续的桶状,所以也有人称之为肋状拱顶。

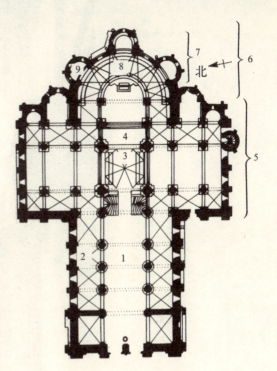

圣弗伊教堂平面结构

1. 中厅
2. 侧廊
3. 十字天井
4. 唱诗席
5. 袖廊
6. 高坛
7. 内厅
8. 回廊
9. 小礼拜堂

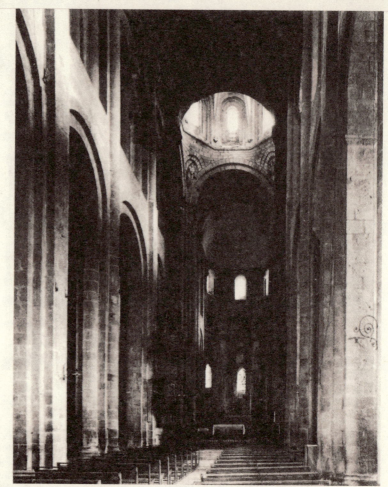

圣弗伊教堂内厅

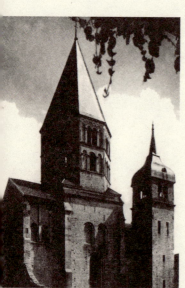

克吕尼第三修道院教堂袖廊南翼

这种结构增加了整个建筑的安全性，原来巴西里卡式教堂的木质屋顶太容易被大火毁掉了。从古到今，很多伟大的建筑之所以没能留存下来，很大的原因就是火灾。这方面中国也许是最大的受害者，殷商的鹿台、秦朝的阿旁宫、汉代的未央宫、唐朝的大明宫、清代的圆明园，以及不计其数的亭台楼榭、寺观古刹，留给今人看到的百不足一。

这个结构还有另外一个优点，就是良好的声学特性。这对于11世纪的教堂已经变得非常重要了。

格里高利圣歌已经成为基督徒礼拜时一个不可获缺的组成部分。宛若天籁的歌声在教堂深处响起，顷刻之间漾满幽长的桶状空间，信徒们立刻沉浸在一种安静、清远、超

集体隐修运动

一般来说,这也被看作是修道院运动的开端,起源于埃及。东方教会由圣帕科米乌(St. Pachomius),圣巴西勒(St. Basil 292—379)等人开创,而西方教会由圣亚大纳西(St. Athanasius)和圣本尼狄克(St. Benedict,即圣本笃)开创。

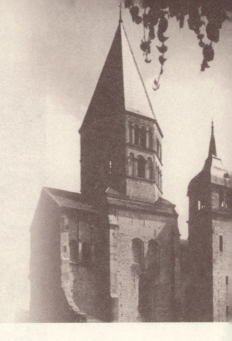

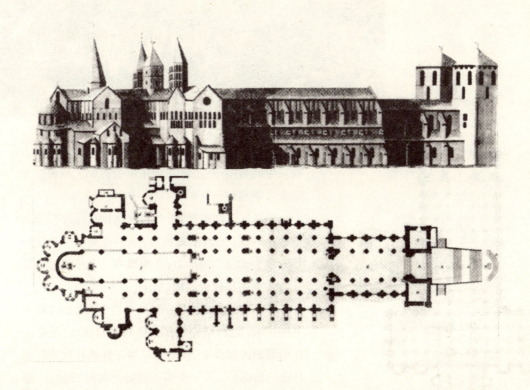

法国克吕尼第三修道院教堂平面和外观图 18世纪版画 约1085—1100年

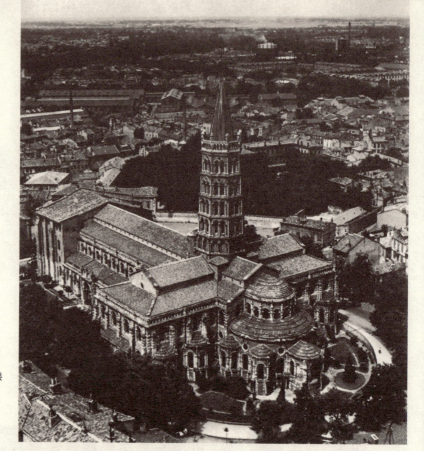

图卢兹 圣色涅教堂俯瞰 约1080-1120年

1. 内厅
2. 十字交叉处,上建钟楼
3. 袖廊
4. 中厅
5. 侧廊
6. 小礼拜堂
7. 入口

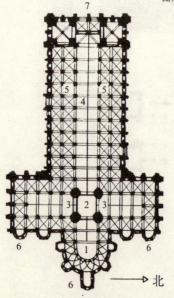

圣色涅教堂内部

脱凡尘的氛围中。圣歌和音乐成为神职人员和广大信众之间超越语言的交流。

当然这么高的拱顶,而且这些拱顶以硬石而不是薄砖砌成,所以重量很大,它们在同柱子连接的部分产生了向外的推力,必须要有一个相反的力顶住,否则拱顶就会崩塌。

这个关键的结构也在罗马式教堂建造的过程中发明出来。这种结构叫做扶壁(buttress),建在中厅两侧的侧廊顶上,扶壁的一端正好抵在拱顶与立柱连接的部分,另一端落在侧廊外侧的石礅上,那是整个教堂最外层的支撑物,这样扶壁就把拱顶的压力传导给外层的墙壁,而罗马式建筑的外墙是很坚厚的。

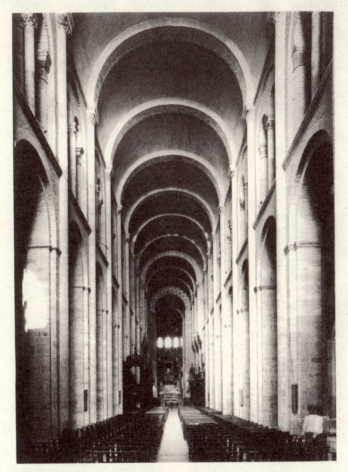

圣色涅教堂内部

从罗马式教堂开始,教堂内部的空间变得非常高峻,比起天顶低平的巴西里卡式教堂,罗马式教堂内部更有一种幽渺、深沉、玄秘的味道。

一种更具精神性、内省性格的建筑风范开始确立,并被后来的哥特式教堂推向极致。

一直追求精神纯净的克吕尼修道院在整个中世纪都非常著名,不仅仅是因为在很长一段时间以来她一直是世界上最大的教堂,而且克吕尼修道院使隐修传统在中世纪又得以东山再起。

这座修道院是在阿奎汀尼公爵910年购买的土地上修建的,公爵不满于当时法国的修道院被世俗政府所控制,所以他对僧侣提出了一个条件就是克吕尼修道院一定要保持与世俗社会的距离,专心于苦修。

西班牙 卡普斯蒂拉教堂内部立柱
约1120年

该修道院建立之后很快成为中世纪修道院的典范，慕名前来的僧侣络绎不绝，修道院先后兴建了三座教堂，其中最大的就是第三教堂。它的突出特点就是巨大而简洁的平面结构。可惜的是该教堂在19世纪初损毁，只剩下侧廊的南端，也就是西面的塔墙。

不过，该修道院的真实样貌或许可以在同时期图卢兹的圣色涅教堂得以想见。

在解决大量僧侣和信徒进入教堂的问题上，圣色涅教堂相比于圣弗伊教堂，是大大增加了内厅的空间，从外观上就可以看出整个教堂的东端比一般教堂远为宽阔。从东面墙壁向外突出了几层半圆形结构，每个半圆形都是一个小礼拜堂，这样就可以容纳更多的僧侣做弥撒。

从入口望向祭坛，肋状拱顶是非常明显的。

不过左面的卡普斯蒂拉教堂却是所有罗马式教堂中，内部结构最令人惊叹的。

它内部巨大修长的方形石柱非常的与众不同，有的甚至高达12米。这些方形石柱外边附有四根半圆柱体，它们支撑着中厅上面的桶形拱顶。

光线从侧廊的窗户射入，并通过这些方柱之间的一个个圆拱，把幽长的中厅划分成一块块明暗相隔的空间。

在十字交叉的中厅，则有光线直接倾泻下来。

这座教堂给人以强烈的建筑质感，硬朗、坚厚、严密，是罗马式建筑的典范，不愧为当年半个欧洲的基督徒趋之若鹜的朝圣之地。

罗马式教堂还继承了古罗马建筑的一个特点，就是浮雕的广泛使用。

不过这不单单是一种风格上的缅怀，更重要的是教育。

直到中世纪结束，欧洲绝大多数人仍然是文盲，

读书识字很长一段时间里是神职人员的事情,尤其是拉丁文的传授和教育大多是在教会系统内进行的。

直到欧洲各地区的民族自觉性开始上涨,各个民族纷纷创造了依据各自母语的文字,独立于教皇权威的大学的出现也打破了教会对知识的垄断,当然还得加上中国的印刷术使书籍的生产变得快速低廉。

但这都是很久以后的事情,在罗马式教堂兴起的时候,教会怎么才能让看不懂圣经的信徒理解圣经呢?

最方便的就是诉诸雕刻和绘画。

圣弗伊教堂里曾经悬挂了大量壁画,就在侧廊里,如今却荡然无存。

不过浮雕却保留了下来。

瞻仰圣弗伊的人远远地就会注意到西面入口处醒目的浮雕。

在三角形的门檐下面是一个半圆的拱顶,拱顶下面是一道水平的门楣,门楣下面是两扇门,中间隔着一个间柱。

浮雕就在半圆的拱顶和门楣上。

这块浮雕的主题是"末日审判"。

耶稣在这一天到来之时,根据每个人的是非功过来判定他们是该升上天堂,还是堕下地狱。

这个主题是今后教堂门楣浮雕中最为常见的,不过奇怪的是,上天堂者必是大善之人,下地狱者必是大恶之人,可是一般人既非纯善,也非纯恶,不知道有没有天堂与地狱之间的位置可供死后停留。

不过这当然不是圣弗伊浮雕匠人所考虑的事情。

居中的是形体最大的耶稣,他全身散发着一

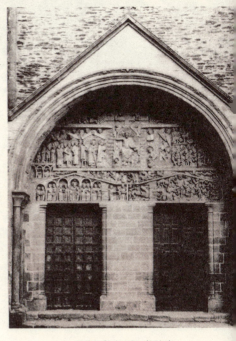

圣弗伊教堂正门(西门)

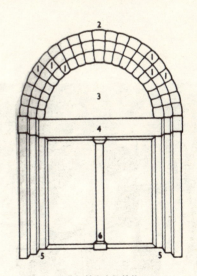

圣弗伊教堂大门结构

1. 拱石
2. 门拱
3. 半圆门楣
4. 门梁
5. 门柱
6. 间柱

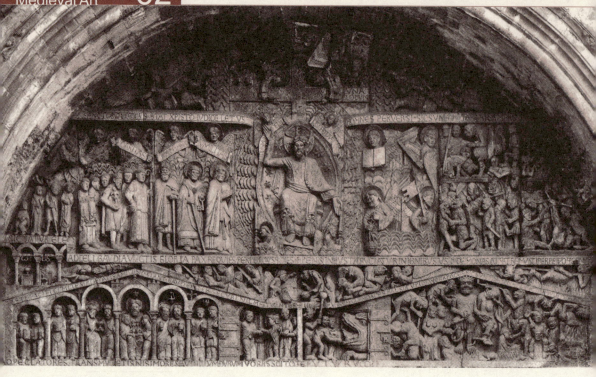

正门的门楣浮雕

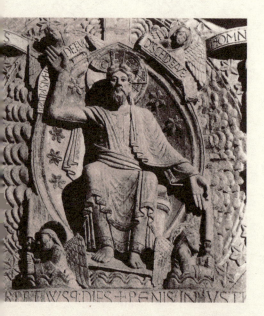

浮雕细部

圈光辉,这种光辉来自东方,印度浮雕中佛通体散发着光芒,被称为"曼陀拉"(mandora)。不过耶稣头部周围的光环可能来自圣经中"耶稣变容"的典故,并且着这光环中内含着一个十字架。

上帝端坐在光辉之中,仿佛太阳一样照耀着人世。

人世则鲜明地分成两半,一半在上帝有高扬的右手边,那里是圣人和圣徒们的行列,他们秩序井然,等待着天使把他们接引到天堂中,而上帝低垂的左手边则拥挤混乱,那是一群大奸大恶之徒,它们被各种各样的鬼怪折磨,就像最下层中线右侧的那样,被鬼怪塞进一个怪兽的嘴里,嚼碎吞咽。在最下层的右侧,那里是地狱深处,撒旦是这里的主宰,它也像基督那样正襟危坐,不过基督周围是天使,而它周围是魔鬼。

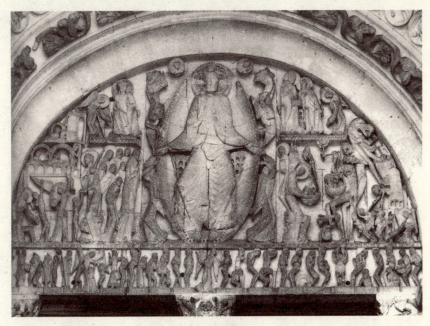

加斯利伯特斯 欧登教堂门楣浮雕
约1130年 法国

圣弗伊的浮雕已经清晰地展现出基督教造型艺术的风格,在这组浮雕中不再不伦不类地夹杂着古罗马的裸体形象。

主教、圣徒们穿着当时的长袍,表情庄严、冷峻、而又充满服从和谦敬的意味。

只有在耶稣基督那里才能看见庄严以外的睿智、仁慈和不可置疑的权威。

耶稣的形象不再模仿古罗马雕塑的那种写实和戏剧性,而是通过一种比例的失真达到一种视觉效果:例如耶稣的双臂明显过长、手掌过大,不过在此处就需要这种处理才能醒目地引导信徒的目光去观看天堂与地狱。

整个浮雕也不去强调叙事的连贯性,因为它不是在讲故事,相反它是一个定格,好像一个流动的故事在某个瞬间咔嚓地凝固了,成了时间的一个切片。

在这个凝固的瞬间,传达出来的是一种情绪,或者说艺术品本身在要求观者的心灵作出一个回应,你被震撼了吗?或是你被惊吓了、感动了、刺痛了,它不需要把一个故事讲的曲折动人才来激发你的思考和判

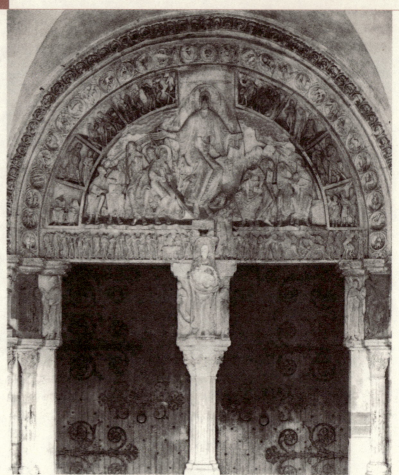

马德莱教堂大门浮雕
约 1120-1132 年

断。

同样的主题也刻在奥登教堂(Autun Cathedral)的门楣上。

这件浮雕的作者在半圆拱顶下面留下了自己的名字：加斯利伯特斯(Gislebertus)，这在当时是很罕见的，在作品上签名的做法是很久以后，在意大利当艺术家受到广泛尊敬的时代才开始的。不过人们对他的了解也就是这么一点点。

同样中间的耶稣是最醒目的形象，他左手边的部分表现的是天使正在用秤称量死者灵魂的重量，不过我很想知道的是，秤是一种呢还是两种？如果这秤是记善功的，那么越重的人就上天堂，轻的下地狱。可是这似乎跟常理相反，轻的人才能向上飞升，而浊重的人掉进地狱；所以，这杆秤一定是记恶行的，重的无疑是做恶之徒，轻的是白璧微瑕的人。

公元前37年，在罗马军队的支援下，希律重夺犹大地和耶路撒冷，在以后的34年里，他号称犹太王。

一天他梦见自己的王位竟然被一个不知名的小男孩取代，而这个噩梦已经出现过好多次，希律王召集了宫廷里的预言家，请他们来解梦。预言家们听过之后，建议希律王：干脆下令杀掉所有新生婴儿，永绝后患。生性残暴的希律王竟然接受了这个建议，决定以这个方法消除噩梦威胁。

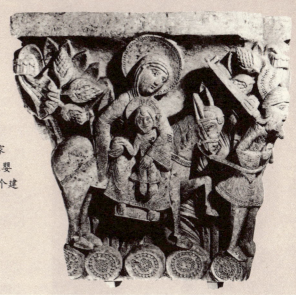

加斯利伯特斯所作的奥登教堂门柱浮雕

在水平门楣上刻的人都是一些朝圣者。

所有的形象都被刻意地拉长，造成一种纤细之感。

同样的主题在克吕尼修道院的马德莱教堂表现得更为丰富。

这块半圆门楣浮雕相比于上面的，最大的特点就是更加精细，而且突出了人物的立体感。

耶稣长袍和膝盖的衣服褶皱显得很逼真，而不像奥登或圣弗伊教堂的耶稣，那么生硬，显出人为的敷衍。耶稣旁边的一堆人物说的是耶稣派遣使徒向异教徒传教，并通过医病和驱魔使他们相信神的奇迹而皈依基督教。半圆拱顶内侧的八幅分隔开的雕刻说的也是同样的事情。

这些人物相互又复杂的空间关系，而不像上面提到的，人物大多是平面上摊开来。

在半圆形拱顶的最外侧是一些圆形的小雕像，有的是按月令劳作的农民，有的是黄道十二宫。黄道十二宫是从异教获得的知识，所以里面有一些奇怪莫测、意义难解的形象。

罗马式风格浮雕的另一个重要发展是柱饰。

下面这件浮雕也是法国奥登教堂(Autun Cathedral)里的柱头装饰，

马德莱教堂
大门立柱浮雕细部

同样出自加斯利伯特斯之手。描述的是约瑟和玛利亚携耶稣逃往埃及的故事。三人的家庭后来被称为"圣家族",圣家族的演变也是中世纪艺术中非常有趣的一个主题,不过那是本书第四部分的事情。

耶稣诞生后,希律王从祭司那里听说一个非同寻常的婴儿将要取他而代之,成为他这片土地的王。希律王于是下令杀掉所有两岁以下的男孩。圣家族知道此事,急忙骑驴遁逃,到埃及去避难。

这个故事后来也被经常使用。

雕塑中,圣母玛利亚坐在驴背上,怀里抱着耶稣,前面的约瑟牵着驴。

毫无疑问,这件浮雕的风格可以说是非常的朴拙,有点像中国汉代的砖画或陶俑。从细节上上看多有幼稚之处,人物的身体比例不准,衣褶、关节刻画僵硬,耶稣虽在玛利亚怀里,可是好像根本没坐在玛利亚的腿上,倒好像悬在空中一样。

不过作者却非常有力地雕刻出了圣母的表情。

说准确,其实并没有什么杰作可以描摹,匠师完全凭借自己的想象和体验创造了一种有别于以往的圣母的面容。

她依旧庄严,但更接近一般女性的端庄,而不是以往圣母子壁画里那样冰冷和威严,同时她微微低垂的面颊流露出一种黯然伤怀的神情,

那双宁静慈爱的眸子里似乎还闪烁着些许迷惘和悲戚,可又是那么节制和适度。

她的叹息是能听得见的,笃笃的蹄踏声是可以听得见的,约翰急促的喘息声是可以听得见的,这种寥寥数笔写意传神的功力实在令人惊叹。

罗马式浮雕的装饰范围不断扩大,连支撑门楣的间柱也开始成为雕刻家展现技巧的地方。

这个柱子给人的第一感觉就是,它不像一根柱子,倒好像是猎户家的墙脚,从房梁上垂下来一大串猎物。

这些怪鸟有着有力的嘴和爪,凶狠地叼住人和各种兽类,层层叠叠、云翻水滚,十分诡异。像这样的形象原来以为是北欧的特产,却在一段时间里突然频频出现在法国南部教堂的柱头上,的确令人费解。

罗马式浮雕风格的另一种发展是纹饰。

这在前面谈到圣维塔里教堂的柱头雕刻的时候就说到基督教风格柱

法国埃尔教堂西门门柱浮雕

饰的形成。

在罗马式风格里，基督教艺术自身的特色更加强化，尤其是交织纹饰。

这种相互缠绕、上下交错的复杂纹饰本来是北欧的各种圣经抄本上常见的装饰，是北欧对基督教艺术最大的贡献之一，在11世纪这种复杂的装饰被移植到石头上。

在这片柱饰上，纠缠盘旋在一起的既像鸟，又像鱼，诡奇神秘的取材一向是当时尚处在欧洲文化边缘地区的英国、爱尔兰的独门绝活。

罗马式教堂不仅在法国盛极一时，在南方的意大利、北方的德国、海峡西面的英国都出现了罗马式教堂，但这些教堂都显示出了各自地方的特色。

德国、法国、意大利都是原来的查理曼帝国解体后的政治遗产，它们都经历了开国大帝崩逝后的无序与混乱，除了查理曼大帝的子孙之间进行的王权之争、前朝重臣之间的军阀割据，外来的维京人、阿拉伯人、马扎尔人也会忽然之间长驱直入，杀到法国南部和德国的莱茵河两岸。

在温暖的南方，昔日罗马帝国的天子脚下恢复了元气。

这部分地要归功于奥图一世在意大利北部缔造了稳定的局面。自治区和自治城市陆续呈现，政治的稳定使意大利的地理优势重新显现出来，威尼斯、热那亚再次成为欧洲商路的中心。财富带来教堂兴建的新高潮。这种大兴土木的局面就连教会内部都感到有些不安，就像格拉贝修士说的："几乎全世界所有的教堂都在进行重建工程，特别是意大利和高卢，虽多数教堂仍然适用，不需如此大兴土木。每个基督教国家都在相互较劲，希望能在最适当的建筑内敬拜上帝。"

然而，奇怪的是这个今后发生文艺复兴的土地，此时还没有显示出特别的创造力，这时期修建的教堂在结构几乎可以用保守来

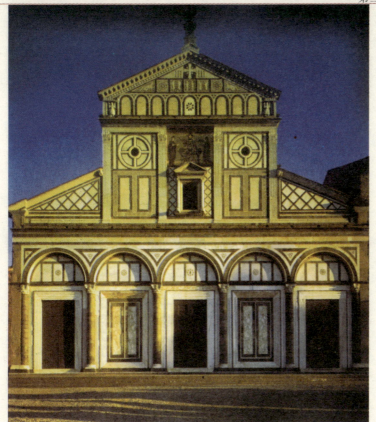

佛洛伦萨 圣米尼阿托教堂
始建于1018年

形容,早期的巴西里卡式仍被很多新教堂广泛地采用。

不过意大利人的感性还是在教堂外观上显示出来,它们创造了一种清新漂亮的外观,这一点远远走在法国、德国教堂前面,法国、德国教堂从外观上看或者是砖砌、或者是粗石,素朴无奇。

佛罗伦萨的圣米尼阿托教堂是现存的罗马式教堂中较早的。

从正面看,就可以看出内部结构是传统的巴西里卡式,高中厅带着左右两条较低的侧廊。但正面的装饰却令当时的人耳目一新。

教堂底下一层有六根科林斯式柱子支撑起六个半月形圆拱,

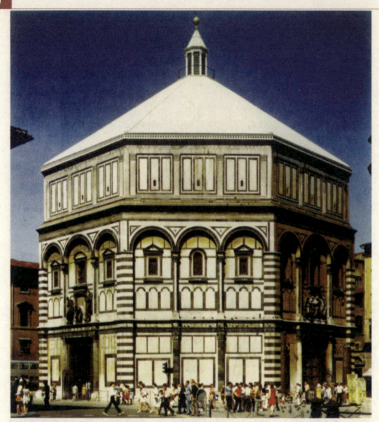

佛罗伦萨 圣约翰洗礼堂
始建于1152年

上面山形墙运用了网格纹、方格纹、联拱纹、轮纹等等，这些多样的纹路却能和谐地搭配在一起。

而整个立面运用的色彩也非常清新，洁白的大理石作为优雅的底色，绿色的大理石勾勒纹路。

这种装饰风格在佛罗伦萨流行开来，圣约翰洗礼堂也显然与圣米尼亚托教堂出自一系。

距离佛洛伦萨西面不远的比萨在外观设计上尝试了更花哨的手段，主教广场上耸立的洗礼堂、主教堂和钟楼（也就是后来传说伽利略做落体试验的斜塔），组成了后来声名远播的建筑群。

这组建筑花费了200多年的时间才完成。主教堂的建筑师布谢托跟他呕心沥血的杰作已经融为了一体——他的石棺就嵌在墙中。之后还有雷纳尔多、迪奥提萨维等建筑师继续这个工作，直到完成整个建筑群。这些庞大的建筑群是项漫长而昂贵的工程。不过当时比萨有着很多牟得暴利的手段。它作为以前罗马帝国的

海军基地,在中世纪继续得以使用,是意大利人同南方驻扎在突尼斯的伊斯兰军队进行海战的据点,在帕勒莫战役中夺取的战利品后来成为比萨主教堂的建造资金,同时比萨还为十字军东征提供运输船,从中获利,当然除了发战争财之外,比萨还是个繁荣的贸易港。

富裕的比萨人却很有见地,它们没有大肆彪炳教堂的那些地位显赫的资助者、皇帝、国王、教皇、主教等等,而是将建筑师的名字铭刻在建筑物上,使我们如今仍能在这些屹立千年的建筑上看见那些伟大的名字。

这个建筑群最鲜明的特色就是立柱的使用。

在这之前从来没有哪个教堂是用这么多立柱,不论是巴西里卡式、拜占庭式,还是其他地区的罗马式教堂大多是整一、素朴的外观,而比萨主教堂建筑群则以立柱造成一种繁复、精致、充满音乐和节奏感的样式。

而且这些立柱与原来罗马式建筑中的柱子不同,它们不是跟墙面贴在一起,如同是墙上的浮雕,而是完全从平板厚重的墙面上剥离出来,一根根玲珑通脱,使整个建筑显得非常秀丽。

比萨教堂群平面分布图

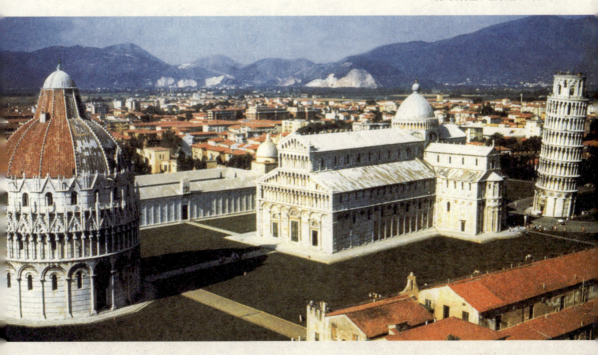

比萨洗礼堂、主教堂和钟楼

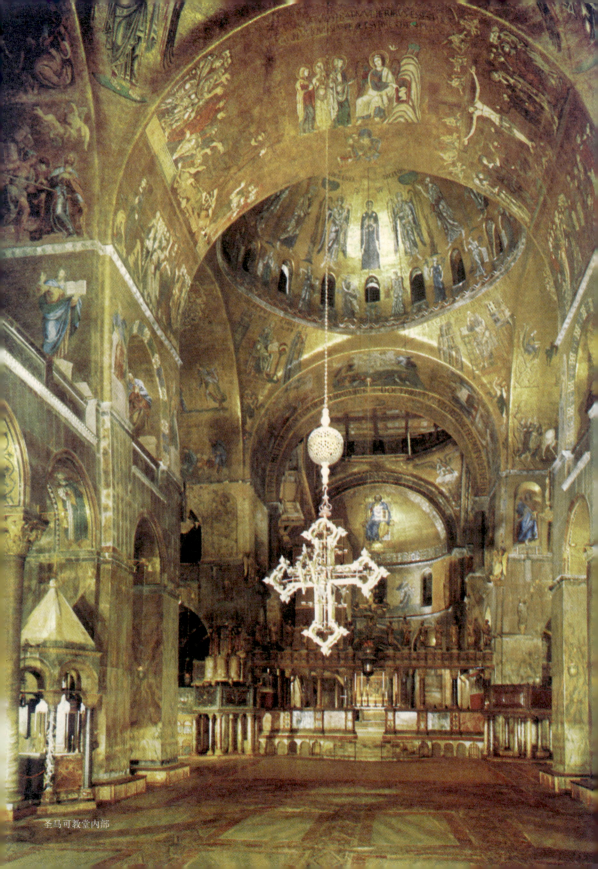

圣马可教堂内部

威尼斯圣马可教堂
始建于 1063 年

　　这种装饰风格很快波及到意大利中部和南部。

　　在意大利的北方,一个富庶的水上城市威尼斯这时也兴建了一座金碧辉煌的教堂,圣马可教堂。

　　不过,圣马可教堂并不能算罗马式教堂,因为建筑师并不是以罗马帝国的建筑为理想,而是把康士坦丁堡的圣公会教堂、圣索非亚教堂作为范本。在南方人复兴罗马建筑的时候,威尼斯人正在追随拜占庭建筑的风神。

　　从外观上可以看见东罗马帝国那些伟大教堂最为显著的结构,优美的圆形穹顶。圣马可教堂一共有五个圆顶,一个居中,其他四个分别在东西南北,形成一个十字。

　　无论是外部,还是内部,圣马可教堂都有多处改动,最初的拜占庭式风格已经和其他风格杂糅难辨。

　　由于是为了显示威尼斯共和国的富有和威权,所以在圣马可教堂的内部,那种基督教的幽暗、宁静、清苦的精神氛围不见了,代之以层层相套的穹顶、艳丽的壁画、耀目的贴金饰板,

　　北方的德国比意大利更先从混乱中恢复过来,奥图一世(Otto Ⅰ,936-973)接受了罗马教皇的加冕之后,将自己的王权的来头追溯到罗马帝国王室

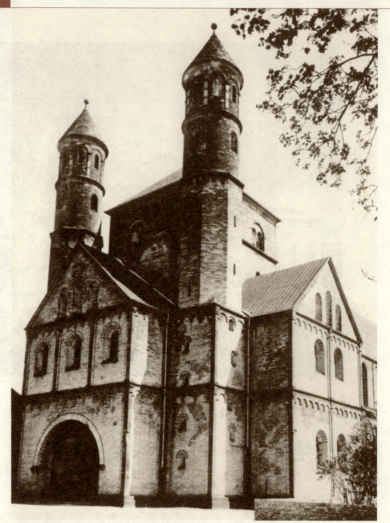

科隆 圣潘塔里翁教堂西立面 约980年

的族谱中，建立了神圣罗马帝国。接下来的两代皇帝奥图二世、奥图三世巩固了帝国的政权。

奥图时代是德国艺术开始蓬勃发展的第一个时期。

奥图艺术为了强调自己是查理曼帝国的正脉，在艺术风格上推崇加罗林王朝的样式。

圣潘塔里翁教堂（St Pantaleon）与帕拉丁礼拜堂便有着相似的外观。

查理曼时代的创造，有塔楼的西面塔墙也运用在潘塔里翁教堂上。当然在内部，潘塔里翁教堂的中厅是长方形的，有点类似

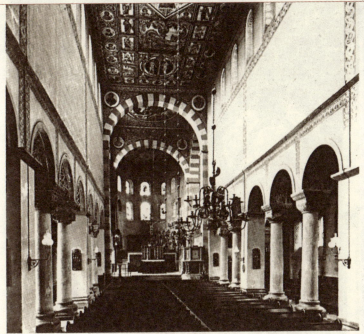

圣马克教堂内部 约1001-1031年

巴西里卡式结构。不过，入口上面有一个皇帝用的礼拜堂，在这个礼拜堂里可以俯瞰中厅，同时可以遥对教堂另一端的祭坛。这种帝王作派跟加罗林王朝还是一脉相承的。

不过，德国人的创新在希德斯海姆的圣马可教堂体现得更明显。

这个教堂的赞助者波恩瓦尔德主教(St Bernward, 960-1022)，同时也是这个教堂的设计师。他曾经是奥图三世的宫廷教师，他不但精通写作、绘画、青铜铸造，在建筑上也颇有建树。这个教堂就非常别出心裁。

一般教堂的入口在西面，从西向东一直走到祭坛所在。

而圣马可教堂的入口却开在南墙和北墙，也就是从竖长教堂的两肋进入，进去之后，穿过侧廊，就已经来到了整个教堂中厅的中间，向西是一个半圆的内厅，下面是一个高坛，高坛下面还有一个半地下室的礼拜堂，向东也是一个半圆的内厅，里面有两个祭坛。

1. 西内厅
2. 东内厅
3. 西袖廊
4. 东袖廊
5. 中厅
6. 入口

希德斯海姆的圣马可教堂平面结构

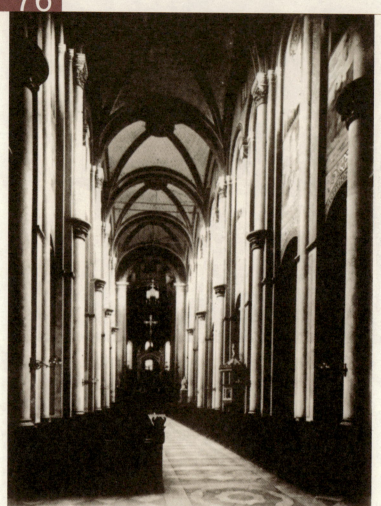

德国斯派尔教堂内部 约 1082–1106 年

由于有两个半圆的内厅，所以就有两个袖廊与中厅交叉，在平面上就形成了双十字结构。

或许那时德国人还没有形成现在循规蹈矩的民族性，所以在设计上能有这么多新奇的想法。中厅柱廊的设计上也改变了原来巴西里卡式教堂的单调结构，整个中厅不是一根直肠子，一通到底，而是分成三个部分，这三个部分用两对方形石柱界开，方形石柱上面撑起绘着条格的拱顶，将三块空间分割的更明显。

当然，屋顶还是巴西里卡式的平面屋顶，装饰着令人眼花缭乱的彩绘。

这种新型的罗马式教堂与旧罗马式教堂（巴西里卡式）的杂糅形式成了今后德国教堂一个多世纪的标准结构。

到11世纪末，德国人在建筑上又有了新的创造，巴西里卡式的柱子和屋顶进一步遭到拚弃。一些更为精巧、轻盈、复杂的拱顶结构出现在教堂里。

预示着一种崭新建筑风格的筋梁拱顶首先出现在莱茵地区的斯拜尔教堂（Speyer）。从中厅就可以看出它同罗马式教堂的差别，罗马式教堂的拱顶象半个木桶，拱顶是连续而平滑的，两边所有柱子一对一对地相对排开，每一对柱子支撑着一个拱顶，拱顶与拱顶之间填的是厚重的硬石，显得厚重坚固。由于柱子距离很近，所以中厅几乎不留窗户，光主要靠侧廊的窗户和十字交叉部分的天窗投下来。

而斯拜尔教堂的拱顶则不全都是落在两根正好相对的柱子上的，出现了十字交叉的拱顶，这时拱顶架在斜对角的两根柱子上，这样，拱顶的重量就不是压在两根柱子上，而是被四根柱子分担，这样就可以使拱顶的跨度大一点，中厅也就更开阔些。斯拜尔教堂利用这个结构创造了14米宽、33米高的中厅，超过了当时法国最大的克吕尼教堂的中厅，后者宽12米，高30米。不过斯拜尔教堂的拱顶还没有完全脱离罗马式风格，因为斯拜尔教堂的筋梁拱顶似乎还不能完全支撑整个屋顶的重量，所以还在每个交叉拱顶之间加入了传统的横向拱顶，这是罗马式教堂的标准结构。

斯拜尔教堂的内部空间还继承了希德斯海姆的圣马可教堂那种双袖廊、双内厅、双十字的德式传统。

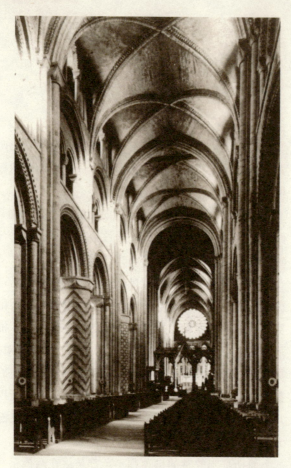

英国德兰教堂内部
约 1093–1130 年

毫无疑问,斯拜尔教堂是一座难得的过渡性建筑,让我们看见了尚不成熟的哥特式教堂向罗马式教堂演进的阶段。

而英国的德兰教堂一开始就设计用筋梁拱顶,所以德兰教堂的中厅有着更加一致协调的结构,横拱间隔的比斯拜尔教堂更远了。而且德兰教堂的拱顶与当时其他运用筋梁拱顶的教堂还有一个不同之处,就是它的筋梁拱顶部分不在一个平面上,而是向上陷进去,形成一个尖顶。尖顶式的筋梁拱顶是哥特式教堂的重要特征之一,不过德兰教堂给人的整体风格仍然是罗马式的,简洁、厚重的柱头、线条、柱礅,大胆的几何装饰图案等等。

法国坎恩的圣安提涅教堂出现了六分拱顶,从一个中心辐

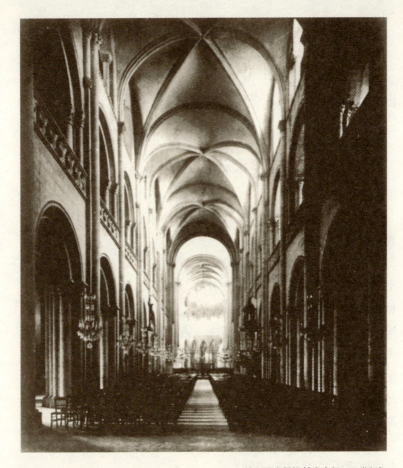

法国圣安提涅教堂内部 12 世纪初

射出六条斜拱,像海星、又像某种植物,有种奇异的视觉感受。

在 11 世纪末法国、德国、意大利、英国等不同地区出现的新结构,表现了人们对更加高远开阔的室内结构的需求。桶状拱顶那沉重的柱子和严丝合缝的厚壁非常昂贵,光线也不能从中厅两侧的墙上透射进来,因为那里开不了窗户。罗马式教堂过于凝重和单调的气氛越来越激发了欧洲建筑师们的尝试欲望。

这种需求不仅仅是为了容纳更多的信众,制造更好的音乐效果,透入更多的光线,还基于人们对一种更加优美的室内线条、更加奇妙的室内空间的想象。

当这一切所指望的筋梁技术开始成熟时,一种新的建筑风格便呼之欲出了。

四 哥特式教堂：营造上帝之城

哥特式建筑成了中世纪漫长的石头传志中最精美华丽的高潮，也是它的尾声。

如果石头也有渴望的话，那它的梦想也无外乎是成为哥特式教堂中的一块。

哥特式，Gothic这个词最先是16世纪的意大利人使用的，不过意大利人使用这个词的时候是一种贬义，意大利人认为这种建筑样式是来自4世纪的野蛮人，也就是当年从北欧的森林里走出来的日耳曼人的各个部落，他们后来征服了意大利人的祖先建立的罗马帝国。意大利的文艺复兴艺术家们这时有了文化复仇的心机，他们用这个词贬损这种艺术风格，并跟他们自己的文艺复兴艺术划清界限，因为他们认为自己的艺术是优雅的。

然而，哥特式艺术并不是700年前的日耳曼人带来的，它的起源地就是12世纪初的法国。

第一座哥特式教堂就是法国的皇家教堂圣丹尼斯修道院。

创建者是主教苏杰（Suger，1084—？）。他从小在圣丹尼斯修道院长大，而且非常幸运的一点是当时和他一起读书的一个小孩子，后来成了法国国王，路易六世。

苏杰因此成了两代法国国王（路易六世、路易七世）的政教智囊，他所受到的信任非同小可，1147年当路易七世亲自率领十字军远征东方的时候，法国的一切政事完全委托苏杰一人统摄。

1122年，苏杰被任命为圣丹尼斯修道院的院长。这所皇家修道院在法国历史上地位显赫，它是巴黎第一任主教丹尼斯的埋骨之地、是查理曼大帝的加冕之地、是整个法国王室的家族墓地。

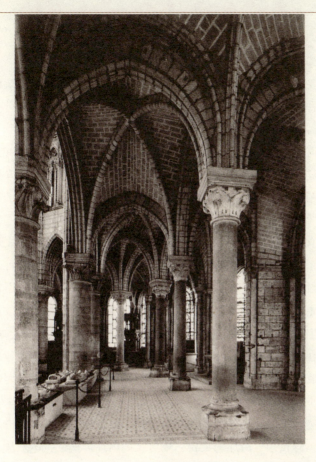

巴黎圣丹尼斯修道院
内厅回廊 1140-1144年

苏杰上任后就设想要重建圣丹尼斯修道院，把它变成整个法国的精神中心，这个中心将巩固王室的权力，同时也将巩固圣丹尼斯修道院在法国所有教堂中的支配地位。

苏杰开始在1137年动工，修建这座标志着一个时代的建筑，在此之前，他悉心阅读了圣经，他希望他构想中的圣丹尼斯修道院能有所罗门神殿的神韵。然而最后带给他最关键灵感的却是狄奥尼修斯的手稿，狄奥尼修斯是公元4世纪的希腊神学家，把基督教神学同柏拉图哲学综合在一起，不过苏杰误以为他是另一个基督徒圣狄奥尼修斯，他是把福音传播到法国的人。

虽然是个误会，苏杰却得到了令他万分激动的

桶状拱顶

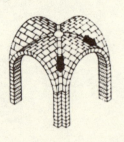

交叉桶状拱顶

灵感：和谐与光芒。

他要让这个教堂内弥漫着来自圣灵的光芒，要让整个建筑体现出一种奇迹般的和谐。

这需要数学和结构。

修道院的西面也屹立着罗马式教堂所具有的塔楼，入口有三个，穿过前厅，可以看见长长的中厅，中厅之上是交叉的鱼脊拱顶，最精彩的结构在内厅。

内厅呈放射状，围绕唱诗席的是两层拱廊组成的回廊，这两层拱廊有着非常美丽的筋梁结构，每相邻的四根柱子相互组成垂直的拱，然后再向斜对角的柱子伸出交叉的拱，唱诗席上就可以同时通过两层柱子，看见从七个小礼拜堂的窗户射入的光。而在回廊间走动的时候，每移动一步，就可以感到与周围柱子的位置关系发生着复杂的变化，而光线也就从不同的方向照耀过来。难怪苏杰在修道院建成后情不自禁地赞叹说："这珠串般环绕的礼拜堂，被最明亮的窗户透出的奇迹一样无所遮碍的光照耀着，而这光来自主的盛德。"

当然圣丹尼斯修道院并没有哪个技术是完全原创的，不论是中厅的鱼脊拱顶、内厅的尖拱、辐射状的内厅、扶壁、还是从入口一直环绕内厅的连续回廊都在以前出现过了。但圣丹尼斯修道

建造拱顶时用的支撑结构

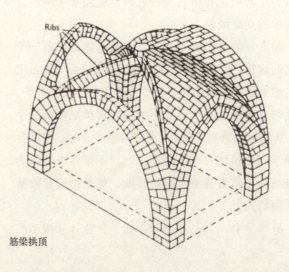

筋梁拱顶

院却能够把这么多各地的结构和元素如此巧妙的融合到一起,真是让人佩服建筑师的视野和驾驭能力,毕竟这座教堂的建造一共才花了4年,要有何等缜密的心思才能在如此短的时间里(相比于其他大教堂动辄几十年、上百年)完成这么一座垂范千年的建筑呢。

圣丹尼斯修道院很快对法国北部和中部的教堂建筑发生了影响,同时也传入了英国和西班牙,而意大利虽然也有短暂的流行,不过这是整个西欧对哥特式建筑最不热衷的地区。

就在苏杰推动下的圣丹尼斯修道院还没有完全竣工的时候,法国北方的其他地方早已闻风而动,一场建造哥特式大教堂的竞赛开始了。Cathedral,一词原意就是"座位"、"王座",指的是主教(地位仅次于教皇的各教区教长)的执政所在,所以哪个城市能建造一座Cathedral,就是在声称一种权力:我们这里是信徒的中心与圣地!

教堂建造不仅仅是一个宗教和建筑事件、同时也是一个地区的历史事件、经济事件、政治事件。

其一,就像大教堂成为一个地区的制高点一样,有了教堂,整个社区就有了中心,就从一个个零散的村落市镇变成相互有了沟通和交流的小社会,各阶层的人通过一次次的教堂活动而相互

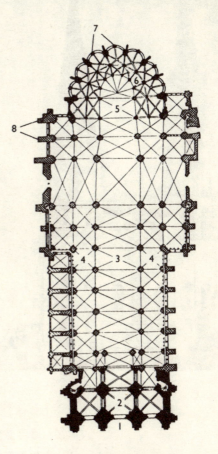

圣丹尼斯修道院平面结构

1. 入口
2. 前厅
3. 中厅
4. 侧廊
5. 内厅
6. 内厅回廊
7. 礼拜堂
8. 扶壁

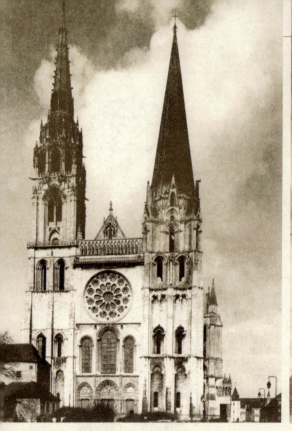
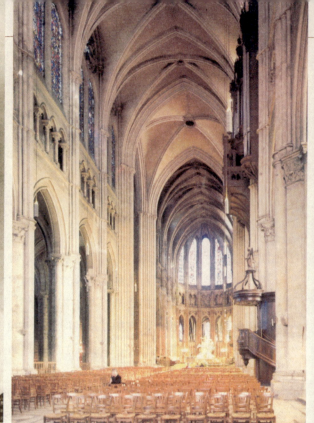

凝结成一个整体。

其二，修建教堂时一个巨大综合工程，需要大量的材料、工人和匠人，以及为他们服务的人。毫无疑问，教堂工程带动了本地区和邻近地区的木材、石材、冶炼、玻璃等行业的发展，给无数木匠、铁匠、石匠、雕工……开了生路。

其三，教堂落成后，无数信众和朝拜者络绎不绝地从四面八方涌来，造就了一种以教堂所在地为中心的交通和贸易结构。这种便利的潜在优势就不用说了。

其四，教堂将成为一个地区的地标，不但成为整个地区的骄傲和精神归宿，同时也会成为广大区域内的精神和文化中心。有了中心，就必然产生边缘，当大教堂成了方圆百里的中心，方圆百里之外就自然而然地降低为文化的边缘。

由于大教堂在11世纪以后具有了这么重要的特点，所以各地展开教堂建造的竞争就可想而知了，也就可以理解为什么苏杰煞费苦心营造的皇家教堂很快就被其他地区的大教堂超越了，有谁敢挑战王室的财富和权威？

左图：夏特尔教堂西立面
右图：夏特尔教堂内部

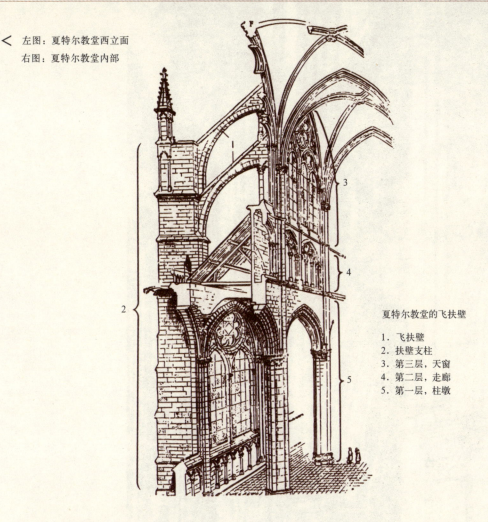

夏特尔教堂的飞扶壁

1. 飞扶壁
2. 扶壁支柱
3. 第三层，天窗
4. 第二层，走廊
5. 第一层，柱墩

惟有当时广大信众的狂热、虔诚，以及大教堂那不便明说的令人垂涎的效应。夏特尔大教堂就是这么一个例子。

这座到目前为止都可被列入欧洲顶级教堂的建筑，它所坐落的小镇当时只有一万人口。

它动工的时间甚至比圣丹尼斯修道院还早，不过这个教堂的设计没有苏杰那样一个强有力的总指挥，所以整个工程持续了大约一个世纪，其间还曾遭遇了一次令人痛心的火灾，绝大部分成了一堆灰烬，然而这个小镇的人仍然倔犟地重建了被烧毁的部分，而且陆续不断地进行改造，整个教堂变成了一座哥特式教堂博物馆，从中可以看到早期哥特式建筑到晚期哥特式建筑的各种特征。

西面塔墙此时已经成为法国、德国教堂等地教堂的主流结构，只不过有的是尖顶塔，有的是平顶塔。夏特尔教堂的尖顶塔显然要比罗马式建筑的尖塔高得多，也

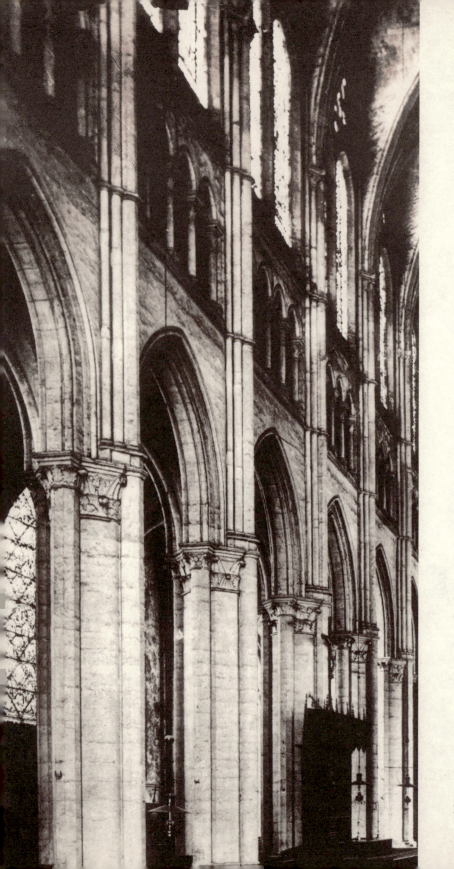

夏特尔教堂的丛柱

纤细的多。

仰立在下面，眼睛已不由自主地跟着向天空爬升，而似乎这尖顶并没有断绝，直通到云天深处。

有人评价哥特式教堂远远地看像一种童话中的怪物，这在夏特尔教堂的尖塔上就可以看出来。这两座尖塔在高度和外观上差别很大，与原来罗马式教堂那种对称的尖塔迥然相异，对习惯对称的中国人来说也觉得怪异。右边的尖塔看上去更平整、素朴、坚固，是晚期罗马式到早期哥特式的一个过渡，而左边的尖塔是1507年建造的，完全是哥特式盛期的那种风格，纤细、复杂、精雕细刻，仿佛满身首饰的女人。

两座面目迥异的尖塔之间的部分是教堂内部中厅的外壁。夏特尔教堂在这个部分的样式同样也是哥特式教堂的标准结构。

首先是一层的三个拱门，拱门上面的半圆门楣上饰有浮雕，这是罗马式教堂的元素。在三层拱门之上是三个高窗，由于形状细长，也被称为柳叶窗，上面大多是用彩色玻璃装饰的宗教故事。柳叶窗正上方是一个巨大的圆形玫瑰窗，这个玫瑰窗大概是哥特式教堂最明显的正面标志，通常具有美丽的造型和彩色玻璃。

在这三条水平结构之上是一层细密的联拱，象征着站立的十二门徒，联拱后面是一个三角形的山形墙，上面刻有耶稣和圣母像。

从西面塔墙的结构中可以察觉到数字"三"在不断被重复着，两座尖塔与中间平顶墙的三段式结构、中间墙面的三个水平分割、第一层和第二层的三个窗户等等，这些都是在象征基督教的一个核心概念"三位一体"（圣父、圣子、圣灵）——Trinity，也就是《骇客帝国》里的女主角翠妮蒂的神学来源。

而圆形玫瑰窗里分别又有两层小圆形和松子形镂空装饰，而且圆形和松子形的数量都是十二个，同样象征着十二门徒。

从西面入口进入教堂，里面是高远的中厅，中厅的筋梁结构已经成熟优美。整个大厅宽14米，但却有37米高。三层的天窗每一组是两个柳叶窗，上面又开了一个圆窗。

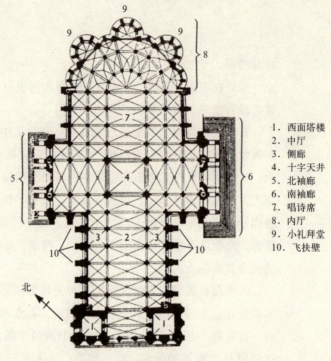

1. 西面塔楼
2. 中厅
3. 侧廊
4. 十字天井
5. 北袖廊
6. 南袖廊
7. 唱诗席
8. 内厅
9. 小礼拜堂
10. 飞扶壁

夏特尔教堂平面结构

　　东西两翼的袖廊没有特别靠近内厅，而是大致处于教堂纵轴的中点，袖廊尽头是巨大的玫瑰窗，直径将近13米，它絮然凌驾于五扇柳叶窗之上。里面复杂的构图和内涵只能到下一章才能细说。

　　穿过袖廊，内厅很宽阔，结构和圣丹尼斯修道院很像，是辐射状排列的尖拱，最外面是三个礼拜堂。

　　与中厅交叉的袖廊在其尽头也都有入口，也就是教堂的南门和北门。

　　西方人在教堂建造的有趣之处是，他们虽然确定了正面或者正门，可是似乎并不把侧门草草处理，不但不草率，甚至比正门还讲究。像夏特尔教堂的南面入口比正面入口更宽阔，柳叶窗为五扇，而正中间的玫瑰窗比正门的还要大。在中国人看来未免本末倒置、喧宾夺主，不过或许是欧洲人的主次观念与我们不同，或者是因为当时捐助者的要求，假如资助者就是要求建造一个比正门更大的玫瑰窗，建筑师也没有办法。

　　在中厅里，人们可以清楚地看到哥特式教堂的几个明显的特

点。

第一个是筋梁结构。这是穹顶支撑结构发展的最后阶段,材料上或许永无止境,古人用石头,今人可以用玻璃、塑料、混凝土、金属……但结构却也跳不出哥特建筑师们的框架。

这种结构在罗马式建筑的晚期就有了多种尝试,但战战兢兢地还不敢把整个教堂的屋顶都用这种结构支撑。

这种结构不需要连续紧密排列的柱礅,而是每四根柱子为一个单元,四根柱子之间形成四个互成直角的拱,然后再引两条对角线拱,这样屋顶的重量就分散在四根柱子上,而不是整个墙壁上。

筋梁拱顶建造的时候,先要把四根柱子和六条拱顶建好,并且用木头做的脚手架支撑。然后再在六条拱顶之间做腹网,填充灰泥、石头,但这是很薄的一层,而不像罗马式建筑都是坚硬厚重的石料。当填充物凝固之后,撤掉支撑的木架。

描述起来似乎很简单,可是难度却非常大,这也是筋梁结构虽然早就出现在古罗马时期却一直没有大规模发展的一个原因。

第二个是丛柱。筋梁结构造就了夏特尔教堂内部明朗疏阔的空间,因为没有了宽厚的柱礅,便有了空间开出巨大的窗户,幽艳的玫瑰窗使颜色在教堂内部成为一种沉默的狂欢。支撑拱顶的柱子是一种复合型的柱子,三根纤细的柱子附着在墙壁和一层的柱礅上,在三层天窗顶上散开,仿佛一株株奇高的植物。

然而这些瘦高纤细的柱子和它们依附的墙壁能否禁得起整个大教堂的重压呢?

这就要依靠第三个特别的结构,飞扶壁。

而要欣赏飞扶壁还得走到外面来看。

从侧面看夏特尔教堂,飞扶壁在外部结构上实在太显眼了。

巴黎圣母院侧面,
可以看到极其明显的飞扶壁

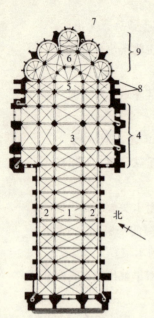

里梅教堂中厅

1. 中厅
2. 侧廊
3. 十字天井
4. 袖廊
5. 唱诗席
6. 内厅回廊
7. 小礼拜堂
8. 飞扶壁
9. 内厅

在西面塔墙与袖廊之间，左右各有六道飞扶壁。而内厅外面的飞扶壁更多，几乎像一个笼子把半圆形的内厅团团包住。

这些飞扶壁从旧式的粗壮直立的扶壁（柱礅）上凌空跨出，搭在中厅两侧的外墙上，那里是内部的筋梁拱顶与立柱的联结点，是整个建筑受力最大、最脆弱的地方。

飞扶壁本来在罗马教堂里也有，不过建筑的时候把它藏到中厅两边侧廊屋顶上，一般不容易看到。而哥特式教堂把飞扶壁放在教堂外面，把侧廊的第二层除掉，这样光线就可以直接从天窗射进来，同时也给教堂内部省下了巨大的空间。

当然，飞扶壁也造成了哥特式教堂奇异的外形。这些斜飞轻盈的飞扶壁使哥特式教堂看起来像是某种复杂的巨大机械，甚至让人联想起法国那个钢梁管道暴露在外面的蓬皮杜。

而且直到20世纪人们才在自然界中找到了一种近似的结构，那就是昆虫。

昆虫没有骨头，因为它们的骨骼就是它们的外皮，它们的骨骼是长在外面的，就像一千年前的哥特式建筑。

夏特尔教堂虽然历尽劫波，用了一个世纪才完成，但她已经成了后来法国哥特式教堂的样板。

就像圣丹尼斯对于光的强调，夏特尔对于高度的强调，给出此后哥特式教堂建造的两个最主要的追求。

巴黎西北的里梅大教堂（Reims Cathedral）就创造了比夏特尔大教堂更高峻、更明媚的空间。

里梅教堂的中厅有38米高，但是比夏特尔教堂窄些。由于结构比夏特尔教堂更为合理，留下了更大的空间给窗户，内厅所有礼拜堂的墙几乎都成了窗户。

入口处两个一小一大样式相像的玫瑰窗使人的视线不由得向上瞻望。

而里梅大教堂的外观根夏特尔大教堂也有了很明显的不同。她的西立面更高，更瘦，浮雕装饰得更多。

最不同的是里梅大教堂的入口，她的三个入口，全部从墙上伸出来，然后通过一层层的拱顶造成一种强烈缩入的感觉，而每个入口上面雕成三角形的火焰状。

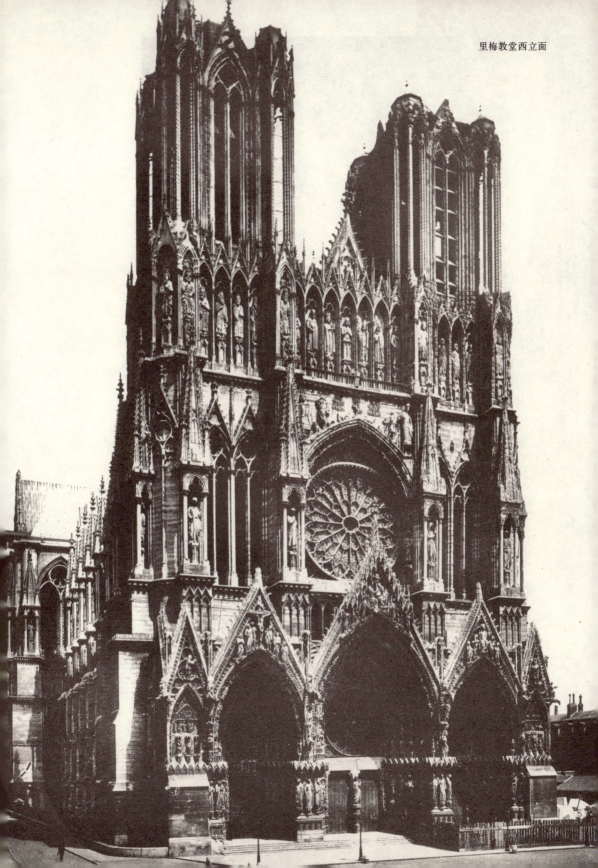

里梅教堂西立面

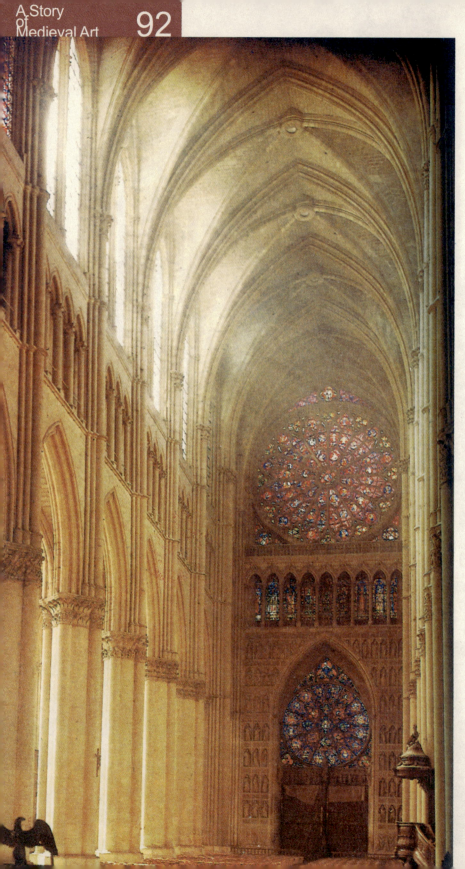

里梅教堂中厅

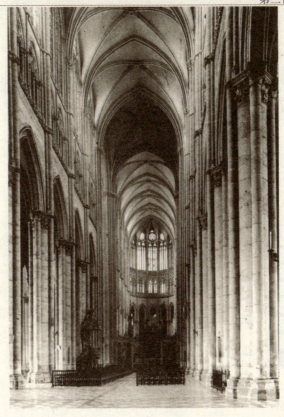

法国阿米恩教堂内部
约1220—1236年

里梅大教堂的两个塔楼都是平顶的,这也是当时一种非常流行的西立面样式,巴黎圣母院也是如此。

不过就内部空间的营造而言,夏特尔教堂竣工之时才奠基的阿米恩教堂最终达到了巅峰。

设计阿米恩教堂的建筑师罗伯特·德·卢扎逊从夏特尔教堂和里梅教堂中受益良多,甚至直接跟前两个教堂的建筑师学习过。

所以,哥特式教堂在结构上的可能性在卢扎逊那里达到了它的极限。

祭坛所在的位置从以往的教堂深处,也就是最东端,移到了中厅中点的位置,正好是在袖廊与中厅的十字交叉点上。这种设计就使从西向东的轴线非常流畅明朗,而以往的祭坛放在深处,跟唱诗席挨得很近,这样环绕祭坛的回廊受限于内厅较小的空间,总显得局促。

这样,整个中厅给人的感觉好像是一个完整的、没有任何分

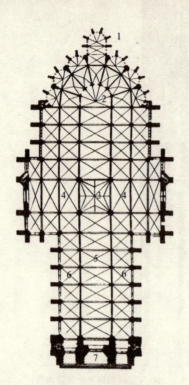

法国阿米恩教堂平面结构

1. 礼拜堂
2. 内厅
3. 十字天井
4. 袖廊
5. 中厅
6. 侧廊
7. 入口

割的巨大空间,而不像以往从入口到袖廊的十字交叉处,在从十字交叉处到内厅,分成三段。罗马式教堂会用不同形状的柱子,或者用墙壁加以分割,这一方面是由于审美的要求不同,另外一个原因就是建筑技巧还没有达到将两条轴线整合得天衣无缝的能力。

阿米恩教堂内部给人的突出感受就是在两个方向上的,令人惊诧的伸展。

在水平方向上,人们通过两侧的石柱和筋梁整齐的穹顶,一直望见东面尽头处修长秀丽的半圆厅窗户,这是一段幽远却又亲切的距离,在那里有淌恍流离的彩色光线,和被彩色光线述说的圣经往事。

而在垂直方向上,两侧一簇簇如兰花般挺秀绽开的丛柱,被切割得如此精准颀长,将中厅变成一条通往圣城的棕榈大道。

这些柱子支撑的穹顶高达43米,是中厅宽度的三倍。

柱子顶端散开后形成的拱顶很陡、很瘦,这样就使得穹顶显得更高。柱子之间一层的拱廊很窄,二层的走廊很矮,几乎使人们不大会留意,紧接着就是第三层,在那里建筑师继续强调瘦长的上升线条,把天窗开得很窄、很高,配合天窗之间本来就纤细的柱子。

整个建筑被修长的丛柱、纤瘦的高窗和拱廊形成一种强烈的垂直上升感,个个建筑细节都在为这种气势服务。

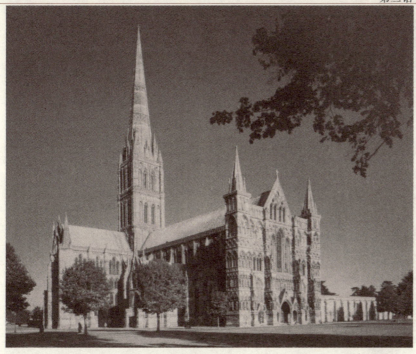

萨里斯伯利教堂外观

建筑师在用石头说话,或者说在用石头陈述他的哲学,这在阿米恩教堂中做到了——一个令任何时代的建筑家都备感压力的追求,或者说只要能做到这一点,就足以令一个人成为建筑大师。

哥特式教堂很快以其卓异的形式和别开胜境的室内空间成为一种国际风格。

它首先跨过英吉利海峡,传播到英格兰。

当时英格兰被法国的威廉公爵征服,这位威廉公爵原来是维京人—查理曼企图恢复统一的欧洲的外患之一——现在已经接受了基督教,臣服了查理曼帝国,被封为诺曼底公爵。

这次历史上被称为诺曼征服的兵事接着带来了英国和法国高度的文化联系,从语言、风俗、宗教、礼仪等等,当然也包括艺术。

英国西南的萨里斯伯利大教堂就是一座早期哥特式建筑。

萨里斯伯利教堂从环境上就跟法国教堂不同,法

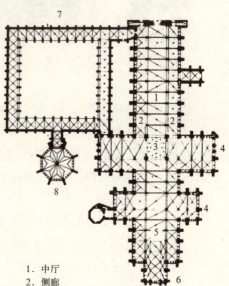

1. 中厅
2. 侧廊
3. 十字天井,上方是尖塔
4. 袖廊
5. 唱诗席
6. 内厅
7. 回廊
8. 牧师会礼堂

萨里斯伯利教堂(Salisbury)平面结构

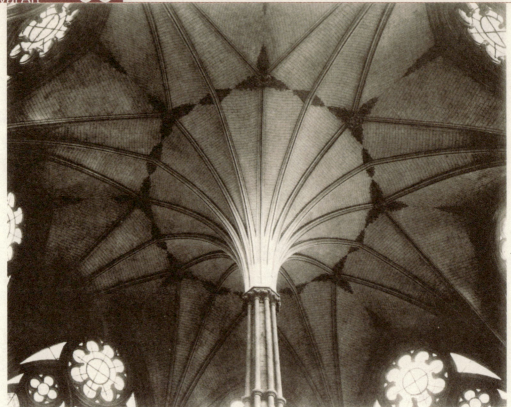

萨里斯伯利教堂内部礼拜堂的穹顶

国教堂都直接从街道或广场上拔地而起，平地千尺、气势凌人，而英国教堂则带着一种田园的恬静和世外的清冷，坐落在萋萋芳草和零星秀树之间。

这座教堂有一个方形的回廊建在南侧，这是修道院风潮后的产物。萨里斯伯利教堂也是双袖廊结构，不过和德国教堂不同的是，两个袖廊都在靠近东端的一侧，而不是分处东西两头。

十字交叉处的尖塔出奇的高耸，是整个教堂最明显的标志。

教堂内部也由英国自己的特点，内厅是方形的，而法国教堂的内厅是圆形的，而且内厅深处还有放射状的礼拜堂，葵花一样向外面鼓出。

萨里斯伯利教堂的中厅穹顶是平的，而不是向上深深地凹陷。在中厅中间，一排柱子排成一线贯穿从入口到内厅的中轴线，每根柱子在接近屋顶时都雨伞一样散开，放射出十六条筋梁，造成一种非常繁复秀丽的视觉效果。这是一种含蓄却很精致的美，与海峡对岸露骨华丽的审美趣味是不同的。同样这或许也可以解释为什么英国教堂外面的浮雕那么少。英国人或许真是不善于雕刻的（历史上著名的雕塑家真的少有英国人），或许多雨湿凉的天气压迫英国人只能竟日坐在壁炉前做一些更精

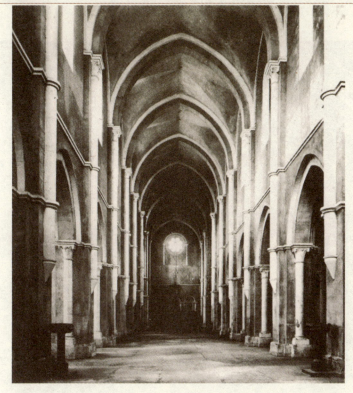

罗马佛萨诺瓦教堂内部 1187—1208年

细而耗时的活,刺绣、抄圣经、画插图,或者写长篇小说之类的。

伞状穹顶或许是多雨的气候给予建筑师的灵感,而这种气候似乎也使彩色玻璃的运用大大减少,毕竟难得一见的晴天谁还愿意用有色玻璃阻碍阳光的本色呢。

13世纪中叶的林肯主教堂同样也体现了英国人对奇异线条的追求,他们创造了一种葱形顶,在中厅天顶中间是一条明显的筋梁纵贯东西,然后多条曲线从筋梁拉向两边,好像一对一对的下半截的洋葱。

德国由于一直是神圣罗马帝国的腹地,那种自认为罗马帝国嫡传的心态阻止了他们对其他建筑风格的尝试,所以在哥特式风格在英法如日中天的时候,德国的教堂仍然是罗马式晚期的样子,他们的觉醒要等到很久以后,德国哥特式教堂的典范科隆大教堂直到19世纪才完成。

哥特式教堂向南也传入了意大利。

英国林肯主教堂内部拱顶
约1240—1250年

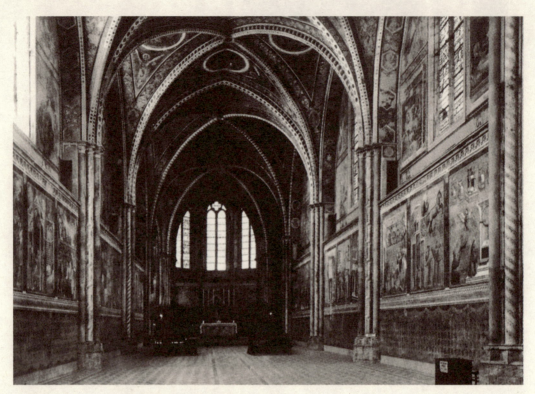

意大利圣弗兰西斯教堂内部
1228-1253年

在西欧的建筑师竞相把教堂修的高耸入云之时,意大利人有着一种历来的强烈自尊心,他们刻意要创造一种不同的哥特式风格。

罗马的弗萨诺瓦修道院,就是意大利早期哥特式教堂的典型。

这座教堂虽然也有细高的立柱,但是却没有阿米恩教堂那种鸢飞戾天的感觉。筋梁藏在拱顶平滑的墙面里边,而突出的是那种老式的横向拱顶,当然拱顶是尖的,这一哥特式建筑的特征是没办法掩饰的。

内厅没有向外鼓出形成一个半圆形,而是跟袖廊放在一块,形成一个T字形,内厅上面也没有那令人眼花缭乱的层层叠叠的尖拱。内厅的玫瑰窗下面是一个十字架,长短与横竖是一样的,强调的是水平与竖直的均衡。

而整个内部空间没有迷乱的光影变幻,没有华丽细腻的精雕

西妥会的奠立者罗伯特(Robert de Molesme)原是法国香槟区的墨连姆(Molesme)修院的首任院长,这个修道院到了11世纪末已经发展成拥有约六十个分院的大组织。但由于涉世过深,渐失掉了修道所需的安宁。

1098年罗伯特以七十高龄,带着二十一个追随者,在西妥(Citeaux)的一个杳无人烟的森林中建立了一座修道院。

西妥会的修道规则是要回到传统,亦即圣本笃规则。修道的本义并非仪礼,而是悔罪与静思上帝之道。西妥会的僧侣模仿的对象是耶稣,通过对贫穷的坚持,回到耶稣传播福音时代的简朴。

细刻,单纯、平滑、素朴,带着古罗马的实用气息和西妥会修道院(Cistercian)清简的作风。

半个世纪后的圣弗兰西斯卡教堂更干脆地挑战西欧的哥特式风格。

内部的装饰自然要华丽一些,但是浮雕仍然很少,丛柱的下面依然平滑简朴,只是在散开的柱头和筋梁上有简单的雕饰。

穹顶虽然毫无疑问是哥特式的筋梁结构,但拱顶很平缓,形成了近似圆形的温和穹顶。

教堂的空间避免西欧教堂的垂直感,而是强调一种水平的宽肥感。弗兰西斯卡教堂取消了中厅两边的侧廊,所以一层柱子之间的联拱也就不必要了,同样二层的走廊也不必要了,那里直接开了天窗,天窗既不多,也不大。

似乎留出这么多墙面是别有用心的,这些墙

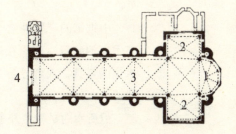

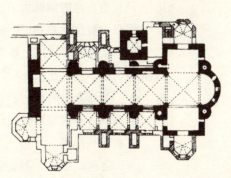

1. 内厅　2. 袖廊
3. 中厅　4. 入口

圣弗兰西斯教堂地上与地下结构平面

面没有开成窗户，也没有雕成人像，而是留给了壁画。

这或许是意大利后来成为欧洲第一绘画大国的一个原因。毫无疑问，意大利文艺复兴时期迅速成熟起来的绘画技巧跟大量教堂所需要的大面积壁画有着直接的关系。

在圣弗兰西斯卡教堂里面就很明显，从两侧墙壁到天顶充斥着鲜艳的壁画，这些壁画根阿尔卑斯山那边美丽的玫瑰窗一样，都是一部部彩色的圣经故事大全。

上面讲述了中世纪石头建筑中最不可思议的部分，这些奇迹直到如今仍然挺立在广袤的欧洲大地上，挺立在喧嚣的都市里，宁静的乡村中。

它们和摩天大厦或者麦当劳标志并肩而立，而人们却习以为常，丝毫不觉得一点惊诧。

可是如果我们能在一千年前的旅行中忽然与它们遭遇，我们一定会感到眩晕，至少也会产生一种感觉：要么我不小心来到了未曾毁坏的耶路撒冷，要么是上帝刻意派天使把一座圣城放在我的面前。

奇迹就这样沉没到凡俗的生活之中，惊诧就这样不经意间尘封到记忆深处。

中世纪的"精神盒子"像一些奇异的外星玩具、放大的昆虫、或者前卫艺术家的装置，搁浅在现代世界里，它们不再诉说，而是只称为观光照片中永远的道具，或者导游匆匆忙忙讲出来却斑斑点点残留在游客耳朵里的只言片语。

但所幸的是教堂并不只是哥特式艺术的全部，一种不同于希腊雕刻的雕塑风格也在这时期诞生了，尽管少有人把哥特式雕塑同希腊罗马雕塑比肩量力，但很大程度上是基于一种偏见，就像在本书引子里我曾力图纠正的。

法国的哥特式主教堂特别热衷于使用浮雕装饰外墙，有的甚至周身上下挂满人像，甚至让人怀疑建筑师是不是受了印度教神殿的启发。

然而奇异的是，虽然浮雕充斥着哥特式教堂的表面，可这些浮雕似乎越来越具有一种逃脱墙壁的倾向，他们与厚重的墙壁粘连的面积越来越小，有的简直就像是圆雕。

之所以如此，是因为罗马式教堂中平面化的、象征化的、写意式的浮雕已经满足不了广大信众对形象可信性的要求，而雕刻家也早已按捺不住尝试写实创作的冲动。

欧洲的雕塑在经历大约一千年的抽象化风格之后，开始向写实的自然主义

风格回归。

不过，不能天真地认为这种回归是向古希腊的美学理想回归，这大概是更晚的文艺复兴雕刻家的愿望，当然他们也没做到。哥特式雕塑的回归，其实是另一种创造，另一种写实。

有的人认为哥特式雕塑并不真实，人的表情冷漠呆滞，形体僵硬和瘦长。如果剔除其中的夸张和歪曲，颀长、严冷的确是哥特式雕塑的外在气质。

因为，这就是中世纪人的典型神情。

你不能要求中世纪人像希腊人那样举止言谈，也就不能要求他们有希腊人那种"高贵的单纯""伟大的崇高"那种表情。

中世纪的基督徒有他们自己的高贵、单纯、肃穆和崇高，当然也有他们自己的谦卑、压抑、木讷和盲目，所有时代的人都有同样的缺陷。但是造成这些缺陷的原因不同，所以缺陷表现出来就不一样。

所以基督徒有基督徒的静穆和蒙昧，希腊人也有希腊人的静穆和蒙昧。

哥特式雕塑表现的是基督徒的面目和心灵，所以哥特式的写实风格显得很特别，但那才是真的写实，相反像米开朗琪罗那样虽然雕出了"完美"的大卫，但那是当时意大利人的真正面目吗？是当时意大利人的精神气质吗？那只是米开朗琪罗渴望的面目和气质，或者说是他理想中的面目和气质，所以米卡朗祺罗不是写实主义的，他是个执著的浪漫主义，只为自己理想挥舞刻刀和画笔。

夏特尔主教堂入口处的浮雕是早期哥特式风格。

入口处的三个拱门以及雕在拱门上面半圆形门楣里的三块浮雕是哥特式教堂的一致样式。

右面的门楣浮雕说的是基督诞生。圣母端坐于王座中，怀抱着耶稣，周围的圆拱上刻着七艺。

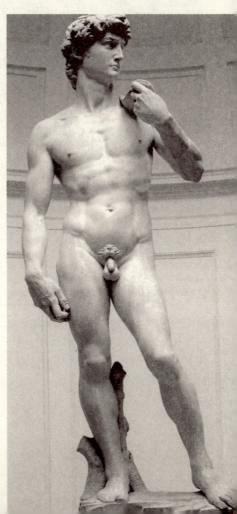

米开朗琪罗，《大卫》

夏特尔教堂西门浮雕"基督升天"

具体说七艺中分三艺（trivium）和四艺（quadrivium），前者指语法学、修辞学和逻辑学，后者包括算术、几何、音乐和天文学，两者合在一块即所谓的"七门自由艺术"（septemartes liberales），简称"七艺"。

七艺的普及肇始于"加罗林王朝的文化复兴"，当时的欧洲普遍处于文盲或半文盲状态，除了教士以外，几乎没有人会读书，而低级教士的知识水平也是很低的，同样地缺乏教育。为了改变这种状况，查理曼广纳欧洲的优秀学者来到帝国，恢复和兴办学校与图书馆。卡西奥多斯（Cassiodous 477年？～570年？）为僧侣制定了七艺。

左边的门楣雕刻的是基督升天，圆拱里是黄道十二宫和每个月令里劳作的农民。

正中间表现的是基督启示圣徒。

耶稣安坐于一个椭圆形的曼多拉中，头上有圆形的光环，里面含着一个十字，这些都在法国的罗马式教堂中屡见不鲜。耶稣旁边有四个形象，鹰代表约翰，

上：夏特尔教堂西门门柱浮雕
下：浮雕细部

天使代表马太，狮子代表马可，公牛代表路加。

耶稣脚下的一条水平浮雕里有14个人像，其中中间的12个分成四组，被三根柱子隔开，他们是12使徒，每个使徒头上都雕着一个小圆拱，上面刻着锯齿状的花纹，每两个小圆拱之间装饰着植物的叶子。

12门徒两边还有两个人物，手持圣卷，他们是先知，先知在旧约中的作用跟新约中传播福音的使徒差不多。

半圆形门楣外面的圆拱有三层环绕的浮雕，比左右两边的都多一层。最里面的一层是12个天使，背生双翅，脚踏祥云。外面两层是启示录中描述的24先知。最外层正中间的两个天使抬着一顶王冠，暗示耶稣基督是天堂之王。

在三块半圆形门楣下面三扇大门两侧的立柱上，同样刻着很多雕像。他们都是旧约中提到的国王和王后。这些雕像体现了

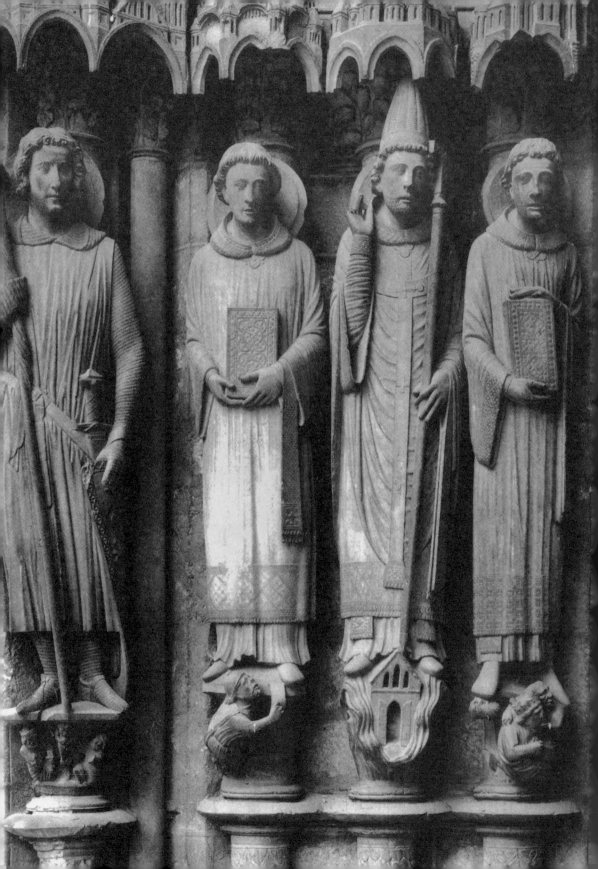

＜夏特尔教堂南门门柱浮雕

哥特式雕塑的特征，形象修长，肢体拘谨，表情安严，气氛凝重。

而转到教堂南面入口，便会察觉到，这些晚了半个多世纪的门柱雕像发生了一些变化。

这是其中的四使徒雕像。从左到右依次是西奥多、斯蒂芬、克里门特、劳伦斯（Theodore，Stephen，Clement，Lawrence）。这些雕像跟西面入口的有了几个差别：

其一，人物从墙里面开始"走"出来，人物的深度感增强了。他们不再每个人倚在一根柱子上，他们身后特意用枝叶紧簇的柱头掩盖竖直粗笨的柱子，每个圣徒头上雕着圣城的屋宇楼阁。

其二，身体的比例方面，不再沿用瘦长纤瘦的模式，每个人的身体都开始变宽了，高矮也不再强求一样。

其三，细节上开始强调个性和分化。四个圣徒没有直直地看向前方，好像脖子被固定了一样。他们的身体偏转了一些角度，尤其是西奥多和劳伦斯偏转的更为明显。四个人的表情也有了差异，甚至可以直接感受到四个人不同的精神气质。四个人的衣服也都是各有各的样子，刻工在表现不同样式和质料的衣褶方面一丝不苟。尤其是最左边的西奥多的衣服，外面的长袍衣褶自然流畅，而里面的羊毛内衣也雕刻的质感十足。他们的双脚不再潦草地处理，而是把支撑双脚的东西交代得很清楚。

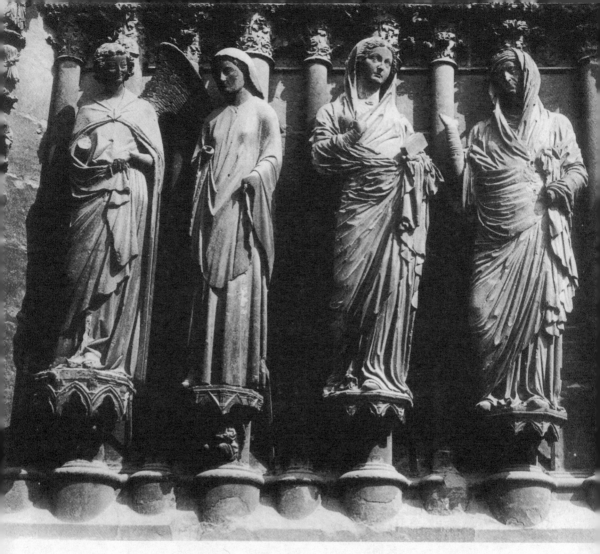

里梅教堂西立面浮雕

这些改变都说明，哥特式风格自己也在加强写实的色彩，不过这种写实是属于中世纪自己的写实，而不是模仿希腊人的写实。

在里梅教堂的西门，浮雕的变化更为神速。

有趣的是，当里梅主教堂创造了比夏特尔更富于垂直感、瘦长感的立面时候，墙上的雕塑反而变得更写实，而没有被拉成一根根筷子形。

四个人物分成成两组，左边的的两个人物是天使加百利（Gabriel）和圣母玛利亚，加百利降临到玛利亚的闺房，告诉她圣灵已经把圣子的胚胎放在了她的肚子里，她将在十个月后生下

圣子耶稣，耶稣将成为犹太人（就当时而言）的救世主。右面的两个人物是玛利亚和她的表姐伊丽莎白(Elizabeth)，玛利亚告诉伊丽莎白，自己已经有了三个月的身孕，而伊丽莎白则告诉玛利亚自己在六个月前就已经怀孕了。后来伊丽莎白生下了约翰，约翰不仅是耶稣童年的玩伴，后来还在约旦河里给悟道的耶稣施了洗礼。

这两组人物两个故事没有用柱子或植物纹饰隔开，而是通过人物之间两两互动的表情让人们一望便知。此时，人物无论如何是不可能再僵直地目视前方了。

而雕刻师尼古拉（Nicholas of Verdum，此时再继续称呼他为刻工的确太委屈了）更为大胆地突破前人规范的局限,此时在他眼中障碍不再是规范，只是他能否把衣服下面的人体和皮肤下面的心理淋漓尽致地表现出来。

雕刻师创作的结果虽然还没有达到文艺复兴大师们的精准，但是对表情地把握和整体的效果绝对可以和以后时代最伟大的那些作品相媲美。

天使加百利的笑容安详、明媚，甚至带着小姑娘的调皮，那种灿烂的精神的确是中世纪的普通人那里难以看见的（狂喜和暴怒都是基督教徒所极力避免的，它会扰乱内心的平静），这种纯真的笑容属于天堂。玛利亚的表情就复杂得多了，少女的惊悸，经过天使的解释后，感到的荣耀和幸福，但又不免害羞，这种复杂的微妙的情绪交错，却在那么简洁平静处理下做到了。

右边的玛利亚跟左边的玛利亚相比虽然也才过了三个月，形象却发生了根本的变化。她的肚子已经可以看得出隆起，此时她已经彻底领悟了自己孕育圣子的意义和价值，所以她的表情是一种坚忍、庄严，却又充满一种更为博大的爱和美。右边两个形象由于都表现怀孕的女人，所以体态比左边清瘦飘逸的人物要臃肿，而且六个月身孕的伊丽莎白显然比三个月身孕的玛利亚更臃肿些，雕刻师通过增加她们身体的曲线来缓解这种臃肿造成的笨拙感，而且精彩的褶皱也分散了人们对她们体态的的注意。尼古拉对衣服的褶皱有如此高超的把握实在匪夷所思，要知道距离罗马人熟练使用这类技巧已经有九百多年了，不知道尼古拉是怎样重新掌握这些本领的。

在14世纪末、15世纪初，哥特式艺术发生了一种新的变化，英国、法国、德国、意大利的宫廷、望族、大贾、世家等等出现了一种追捧艺术的潮流。这些家族以雇佣到最为出色的艺术家和收藏名家的作品为荣，他们相互

克劳斯·斯路特
夏特鲁斯礼拜堂
入口浮雕

较劲，并且由于手抄本的快速流通，艺术风格在某种程度上在各国共享起来，形成了一种所谓国际哥特式艺术（International Gothic）。国际哥特式艺术除了继承了哥特式艺术的那种优雅和追求精神的纯净之外，还糅合了奢华和宫廷的味道。

其中法国国王查理五世的两个弟弟，菲利浦和让就是两个慷慨的艺术赞助人。前者在第戎拥有奢华的宫廷，他的妻子马格丽特则从家乡弗兰德斯（包括今天荷兰、比利时和法国北部）招来了一位雕刻大师，斯路特（Claus Sluter）。他给菲利浦亲王的王室礼拜堂创作的石雕，表现了法国哥特式雕塑登峰造极的水平。

在礼拜堂西面入口处，斯路特在间柱上雕刻了圣母子。虽然这件雕塑还是一件浮雕，可是给人一种暂时停留在那里的感觉。圣母如此自然亲切地看着臂弯里的耶稣，就像一个寻常的女人看

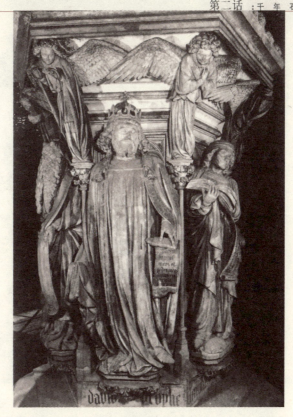

克劳斯·斯路特
《摩西泉》夏特鲁斯礼拜堂

着自己的爱子一样，充满了人间的欢悦和幸福，这跟此前强调神性和庄严感的哥特式雕塑有了很大的不同，圣母衣服上的褶皱已经重新达到了古希腊雕塑的那种水准，但却是典型的中世纪的姿态与动感。左右两边的门柱上跪着的分别是菲利浦亲王和他的妻子马格丽特，而他们的身后分别是施洗约翰和圣凯瑟琳。

在这幅雕塑中，此前哥特式雕塑对重力和身体的种种生疏都已经基本清楚了，斯路特已经能如此自如地表现衣褶悬垂的质感和人物的各种姿态和运动了。

两年后，斯路特为这个修道院创作了另一幅里程碑式的作品《摩西泉》

这是一个六边形的柱子，上面是一个水盆，用以暗示《出埃及记》中记载的摩西用拐杖在岩石上击出清泉的故事。

整个柱子每条棱上都有一根细柱，柱头上站着一个天使。天使双臂交叉，象征十字架，邻近的天使的翅膀也交叉，在每个立面上面形成一道拱顶。

图中所显示的是朝东的一面，这面雕刻的人物是古以色列最著名的国王之一大卫。头上的王冠和手中的经卷表示他既是王也是先知。尤其是他头上

摩西泉细部——摩西像

的王冠的边缘形状恰是法国王室的徽章形状,暗示了菲利普亲王和马格丽特王后想把法国王室攀为以色列王室的谱系里去。

在大卫的左手边是先知耶里米(Jeremiah),他曾宣告新约将取代旧约。

大卫的右手边,那个胡须极其醒目的人物就是摩西。

乍一看上去,摩西简直被雕成了一头狮子,深邃的双眼、冷峻的眉宇、高耸的鼻子、强悍的嘴唇、以及泉水一样汩汩而出的胡须和头发,无不显示这是一个何其手腕强硬、精力过人的领袖,否则怎么能够动员起在埃及定居了几百年的犹太族群,跋涉上千公里,穿越高山、大海、戈壁和沙漠达到目的地呢,其间又压服了多少次多少人的颠覆与叛乱。

他头上的双角并非是因为摩西生有异相,也不是为了增加摩西的威严,而纯粹是个翻译错误。希伯来语的圣经说摩西从西奈山上接受了上帝的十诫下山时,族人看见他的头上闪烁着光芒,"闪光"一词在希伯来文中是cornuta,结果被中世纪的翻译者翻译成犄角(英文中是coner),后来米开朗琪罗在雕刻摩西像时同样也沿袭了这个错误,仍给摩西安上两只犄角,摩西在接受了上帝的十诫之后,不但没有变的漂亮,反而窜入了牛的基因。

法国的主教堂大量使用浮雕的做法在英国没有得到热烈的响应,倒是在德国还有些许回应。

艾克哈特与乌塔　德国农伯格主教堂外墙浮雕　约1250—1260年

在这里可能所有了解中世纪雕刻的人都不会绕过下面这件作品。

这是农伯格主教堂（Naumberg Cathedral）门柱上的雕像。雕刻的人物正是教堂的创建者马格瑞夫·艾克哈特和他的妻子乌塔。

这两个形象在整个人类艺术史的形象中都占有重要的地位，至少可以说是德国民族形象发展历程中最关键的构成之一。一个民族从古到今出生过很多人，死过很多人，他们不是每个人都有资格构成普通人对本民族形象的想象的。神、英雄、帝王、智识精英是构成民族形象的通常材料。但是还有一类人，他们既不能创造神迹、也没有什么彪炳史册的成就，但是他们却永远留在人们关于这个民族形象的想象中。就如蒙娜丽莎之于意大利人，刮汗污者之于希腊人，万宝路香烟牛仔之于美国人，简爱之于英国

安特拉米 自十字架上卸下耶稣
帕尔马主教堂浮雕 1178年

人……他们更纯粹地表达了一种本民族的人格理想。比一切真正创造了实绩的人物具有更纯粹的形象性和展示性。

艾克哈特和乌塔就可以说是德国人理想形象的展品。

艾克哈特身材魁梧,穿着厚重的长袍,左手握剑,右手横在胸口,从清晰的指关节和手腕可以让人明显地感觉到他的沉稳和力量。他的头发刻画得很随意,几绺卷发好像是粘在额头上的,不过丝毫不影响他精彩的面部刻画。他微胖的脸微微偏转,眼睛不大,却充满威严,紧闭的嘴唇和下巴的一道凹痕(中国称之为燕颌)在威严中增加了强烈的坚毅气质。

美丽的乌塔利落独立地站在丈夫身边,没有一点妩媚和亲腻的姿态。她带着头冠披着大氅,将她想必也是乌云般的黑发和颀长身体全都罩在里面,她裹在大氅里面的右手应该是在捏紧领口,不禁让观者想起北欧狂躁的风雪。她的右手拢住大氅的左襟,纤细中透着与蒙娜丽沙肥润的手指决不相同的骨感和坚韧。

乌塔的表情几乎跟丈夫一样严冷、坚毅,那真是一种令人肃然起敬的德国气质。这在欧洲其他地方以及东方都是很难见到的。女人在艺术中要么可怜兮兮,要么温柔端庄,要么妖媚放荡,很少有像乌塔这样坚毅果敢

的。

而且，乌塔绝不因为这种坚毅果敢就变得像一个男人婆，她精致的面颊瑟缩在厚重的大氅中，秀丽的双眼似乎已经被寒风吹的凄迷起来，菲薄的嘴唇似乎冻得发抖，纤瘦的双肩似乎使大氅显得太长太大了，所有这些细节在暗示，虽然她的表情那么坚定，可是改变不了她天生的脆弱，但惟其因为脆弱，却又不吝惜自己，才更显出一种楚楚可怜和凄美。

而在南方的意大利，雕刻作品也在开始恢复，不过他们并非直接得益于他们的祖先古罗马人的雕刻传统。而是更直接地受到法国哥特雕塑的影响。

首先看贝内德托·安特拉米（Benedetto Antelami）的《自十字架上卸下基督》。

正中间的一个粗糙的十字架上钉着耶稣，他的右手已经被从十字架上卸下来，托在圣母的手中，而十字架右边的门徒爬着梯子把他的左手卸下来。这件浮雕并不是雕刻在门柱或半圆门楣那种空间里，可是安特拉米依然遵循这瘦长的身体结构，看上去就好像是夏特尔教堂的早期哥特式风格。

之后，尼古拉·皮萨诺(Nicholas Pisano)和他的儿子乔凡尼·皮萨诺(Giovanni Pisano)成为最重要的雕刻家。

老皮萨诺在神圣罗马帝国宫廷供职期间接触了大量古罗马的艺术作品，包括古罗马的事关浮雕。所以他的作品让人们重新看到被搁置了一千年的传统。

他在比萨洗礼堂讲道坛的柱子上雕刻的《力量的寓意》就仿佛让人们想起了古罗马的

尼古拉·皮萨诺 《力量的寓意》
比萨洗礼堂

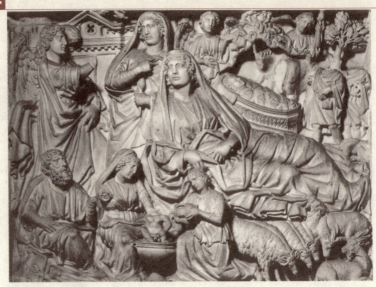

尼古拉·皮萨诺 《圣母诞子》
比萨洗礼堂

裸体雕塑。裸体雕塑在基督教艺术中，还是在很早的初期时有闪现，那是一种还没有完全摆脱非基督教传统影响时的过渡风格，而这对于法国、英国和德国来说，已经很陌生了，很难想象在衣袍重重的法国教堂浮雕的人群中，忽然出现一个光滑的裸体形象。

但是在意大利，那些从教皇的控制中独立出来的新兴城市，在艺术上受到的控制比西欧少得多，所以裸体艺术在意大利很快就要获得重大的发展。

虽然如此，不过老皮萨诺的《力量的寓意》还没有把裸体雕塑发展到西欧哥特式浮雕那样的高度，尤其是跟里梅教堂西门那组《宣告感孕》相比，觉得不是在一个层次上的。

但是这是一个新的道路。

他在比萨洗礼堂的另一幅雕塑《圣母诞子》带着更醇正的哥特式味道。

这幅作品刻在讲道坛上。很多形象重复出现而且拥挤在一个画面里，但尼古拉还是布置得非常清晰。最下面的是虬髯的约瑟和两个正在给刚降生的耶稣洗澡的接生婆。右边是一群象征基督的山羊和绵羊。在这层形象之上斜躺着凝望的圣母。圣母旁边是摇篮中的耶稣。圣母后面是加百利宣告受孕的场面。

刚刚分娩的圣母占据画面中心的最大面积，似乎让人感到她像地母一样本身代表着一种繁衍的精神，圣母复杂的衣褶显示出了身体的疲惫。这些衣褶虽然刻画得不如斯路特的雕塑那么精湛，但是那刚健的折角和粗犷的处理却让我联想起

中国古代某些笔力劲健的书法和线描画。

小皮萨诺比他的父亲前进了一步,最有代表性的作品是圣安德里亚教堂里面的祭坛雕刻《耶稣受难》,在有限的空间里,人物非常密集,但他依然能把人物刻画得井井有条,气息奄奄的耶稣、泪流满面的彼得、昏厥的圣母、惊惧的人群,显然这种激烈的情节性和故事性是西欧的教堂浮雕所缺乏的。

在皮萨诺夫父子之后的雕刻家洛伦佐·梅塔尼(Lorenzo Maitani)在皮萨诺家族的道路上走得更远。他的写实功力已经让人看到了文艺复兴的序幕。

他给奥维托(Ovieto)教堂正面做的浮雕《下地狱者》将人鬼纵横的地狱场景刻画得清晰而又很具震撼力。里面生着双翅的鬼怪,用枯瘦如柴布满青筋的利爪,抓住罪人的头,准备大快朵颐,有的甚至已经被吃掉了头,罪人们在鬼怪的追逐下惊恐万状,有的在作无意义的反抗,有的想躲起来,有的干脆趴在地上等待宰割。

这些罪人,甚至鬼怪的身体都有了合理的比例,所以他们的动作,不论是凶狠还是惊恐都很逼真。

毫无疑问在梅塔尼这里,意大利人的写实道路有了更大的潜力。而西欧的哥特式雕塑却基本发展到了顶点,对庄重、威严、虔诚的强调已经无以复加了。只有无所忌惮的意大利人才能在造型艺术上别开生面。

洛伦佐·梅塔尼 《下地狱者》
奥维托主教堂浮雕 1310-1330年

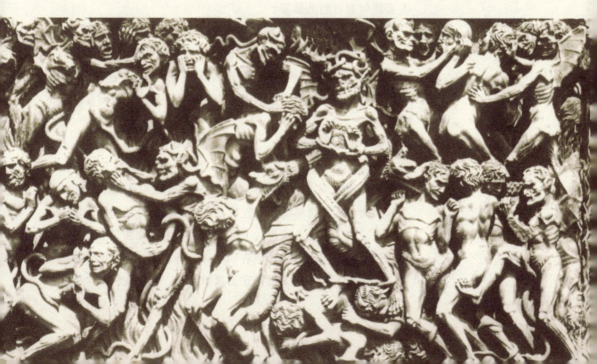

第三话
谁比神绚丽

　　上帝是裸体的,还是像希腊人那样坦着半臂的,或是像罗马教皇那样盛装华服的?

　　如果是裸体的,他的皮肤是北欧人那样洁白的,还是西西里人那样带着日晒的黧黑?

　　如果是着衣的,那质地是带着珠光的丝绸,还是干爽的亚麻布;那颜色是像晴空一样单纯,还是像弗兰德斯的花圃那样色彩汹涌?

　　天使的双翅是像蜻蜓那样透明的,还是像天鹅那样生着羽毛的?

　　天堂里到处都是奇迹般的殿宇楼阁,还是一派优游自在的田园景色?

　　关于神和天堂的想象,支配了早期人类文明所有民族的大部分艺术创造。就像克塞诺芬尼说过的,如果牛也有信仰,那么牛的上帝是长犄角的。每个民族信仰的神都带着本民族形体和精神的影子。

　　然而,人类最早的一神教犹太教,却在最开始的时候就对这种传统发出了挑战。传说,上帝在西奈山上与摩西订立的誓约中(就是后来的十诫),明确地告知不许崇拜偶像,不许图绘描摹上帝。这也成了正统犹太教恪守的戒律之一,在犹太教的会堂中一

直没有基督教教堂里关于上帝形象的描摹。

基督教是从犹太教中渐渐分离出来的一支,但在早期很多基督徒几乎同时信仰新约和旧约,他们日常的仪式、礼拜和礼俗都跟犹太教徒没有太大区别。

所以这就很容易理解在第一部分"看不见的城市"中,当时的基督徒从不运用华丽的色彩、逼真的形象,更不用说再现耶稣或上帝的真容了。

但是有很多原因促成了这道禁锢想象的大堤最终崩溃了。

其一,越来越多的非犹太血统民族加入了基督教,他们的头脑中并没有犹太人那种根深蒂固的反偶像传统。

其二,中世纪的经济和教育的落后造成了社会上绝大多数是文盲(查理曼大帝也是目不识丁啊),不通过"读图",广大信众如何能够理解圣经。

其三,当基督徒从艺术相对落后的犹太社会走向了艺术传统渊远流长的希腊、罗马,当基督教简陋的聚会场所变成了宏伟宽阔的大教堂,当教会系统变得像帝国系统那样富有和高贵,对形象、色彩、光芒、震撼的要求,无论如何都不可遏制了。

在抽象的建筑艺术获得了极大发展的时候,中世纪的造型艺术一直都是遥远地落在后面。

但是到了843年君士坦丁堡会议最终否定了反圣像运动后,造型艺术的雷区终于被扫荡了。石雕、绘画、彩色玻璃、插画、金属刻镂等等都在竭尽所能地铺张人们关于神的想象。

到了文艺复兴前夕,人们担心的问题不再是可不可以让上帝和耶稣绚丽一点,而是人能不能创造出像真神那样绚丽的作品。

绚丽从最初的一种渎神行为,变成了荣耀的虔诚和激情的崇拜。

米开朗琪罗,《上帝创造亚当》

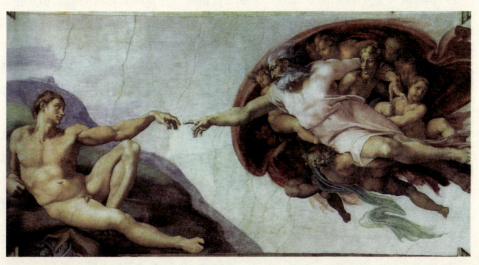

一 嵌画：碎片的辉煌

嵌画，Mosaic，也叫镶嵌画，就是用一些小的碎片拼成一整幅画。

镶嵌画在具体的制作中更像是一种生产，或工艺，而不像艺术创作；这种情况有点像20世纪的超写实主义，一些画家为了想跟照相机一较高下，制作了尺幅巨大的肖像作品，有的甚至达到两三层楼那么高。这么大的作品，要想完成，只能先在巨大的画布上打上方格，给每个方格编号，然后根据位置，决定在每个格子里画一根睫毛，或一个汗毛孔之类的微观结构。经过漫长的机械的劳作，最后一个个格子终于拼成一幅天衣无缝（当然得从远处看）几乎可以和照片相媲美的肖像画。

超写实主义的格子就和镶嵌画的小碎片起着一样的作用，不过古代的镶嵌画家却没有原始的照片作为样本，更没有方便的放大却又保证不变形的技术。

所以古代的镶嵌画制作起来更为漫长和艰苦。

在罗马人之前的希腊人就已经使用过这种小单元拼画的手段，不过是用鹅卵石在地板上镶嵌。而到了罗马人这里，他们既使用石片，也使用玻璃，他们把石片和玻璃切成大致体积匀称的方片（偶尔也切成圆形），然后按进湿软的水泥中。

如果用到金箔，就将金叶先夹在两片玻璃里然后再按进湿水泥里，像这样的做法，一是为了防止金箔日久着尘褪色，二也是为了方便以后取出金箔，免得薄薄的金叶子粘在水泥里，抠不下来。

Mosaic，这个词来源于Muse，缪斯，古希腊主神宙斯和他的姑姑记忆女神摩涅莫辛涅（Mnemosyne）生下的九个女神。她们分别是：司史诗的卡利俄珀（Calliope）、司历史的克莱奥（Clio）、司诗歌的欧特耳珀（Euterpe）、司悲剧的墨尔波墨（Melpomene）、司歌舞的特尔西科瑞（Terpsichore）、司情诗的埃拉托（Erato）、司颂歌的波吕许尼亚（Polyhymnia）、司天文的乌拉尼亚（Urania）和司喜剧的塔利亚（Thalia），她们是创造力的源泉。

这倒是多少有些奇怪，制作镶嵌画的大部分时间里都是枯燥的劳作，没什么灵感可言。不过从另外一个方面讲，如果不是某种对于创造力的执著，那又有谁能坚持几年或十几年来完成一块镶嵌画呢？

一旦一幅镶嵌画完成，它那无可比拟的装饰魅力、熠熠耀目的光辉、细入纤

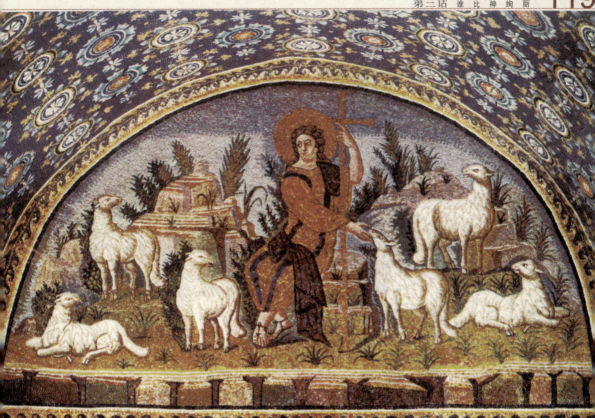

善良的牧羊人 拉凡那 加拉·普拉希迪亚陵墓
镶嵌画 约425年

毫的精致,不论多少岁月的流转,不论哪个帝国的更迭,都无法躲避它的震撼力,那是来自神的勒令:你必须发出赞叹;也是来自神的召唤:你也有权利陶醉其间。

同样也可以理解museum和 music也都和mosaic有着同样的辞源,它们都是一个去处,一个空间,一个人一进入到里面,立刻就会感受到艺术品辐射出来的魔力。

虽然很多时候各种艺术形式各个民族都会互相启发,互通有无,但是似乎每个民族确有更擅长的艺术形式。

就镶嵌画而言,虽然不是拜占庭帝国的绝技,但全世界现存最精美的镶嵌画几乎都在拜占庭文化区域之内。

首先还要看拉凡那的加拉·普拉希迪亚陵墓(Mausoleum of Gala Placidia)。

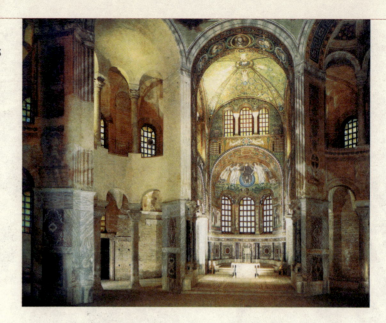

圣维塔里教堂内部

加拉是迪奥多西的女儿,也是皇帝瓦伦提尼安(Valentinian)的母亲,在世时,是西罗马帝国的皇太后。这里保存着整个意大利最早期的一些镶嵌画。

这幅镶嵌画位于陵墓正门上方的半圆形门楣里。

半圆形的画面中间是一个善良的牧羊人,周围或立或卧着六只羔羊。牧羊人和羔羊的身体都有着明显的阴影和起伏,体现出一种质感。作为背景的天空则显现出淡蓝到深蓝的渐变,表示从天际到天顶的过渡。而画面下边的石头、乱石间丛生的杂草,却很图示化。这幅画体现的正好是古罗马的田园画向基督教艺术的一种转变。

一个世纪之后,同样在拉凡那,圣维塔里教堂中出现的镶嵌画在风格上果断了很多,是一种自信的程式化、政教合一性的风格,当然在今人眼里,最突出的特征就是强烈的装饰性。

圣维塔里教堂的内厅保存了整个欧洲最精美绚丽的镶嵌画。

除了制作的精细,圣维塔里镶嵌画还有着异常的奢华,镶嵌画中使用的大量金箔使整个内厅弥漫着一种令人感到形体被光芒蒸发掉的辉煌。

先看看内厅唱诗席上方的穹顶画。

四个柱礅撑起的穹顶自然而然地被分成四个对角区域。

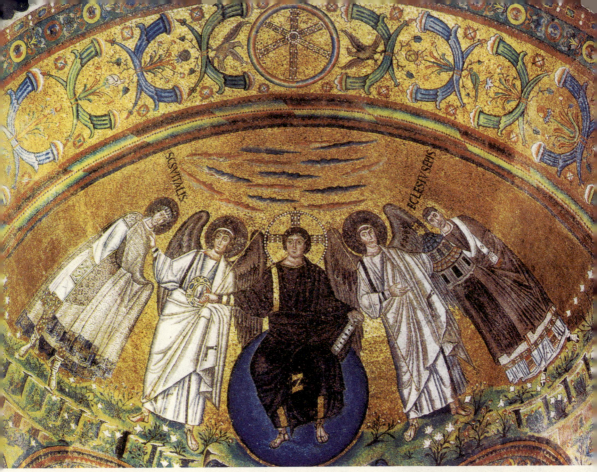

圣维塔里教堂内厅镶嵌画

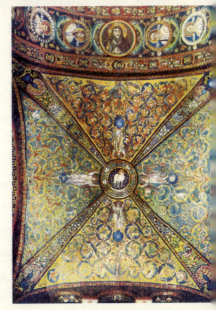

圣维塔里教堂天顶镶嵌画

四条对角线用分别两根金线钩双边,其间填充的是柱状花图案。

四个被分开的区域里充满了繁茂的植物花纹,每朵植物都卷成漩涡状,像一串串不断涌出的气泡。每个区域顶端都有一个穿着罗马长袍的白衣天使,脚踏蓝天,手托羔羊——耶稣基督的象征物,宇宙的统治者。

还可以看见紧挨着穹顶镶嵌画的内厅入口的拱顶上也贴着马赛克。这道弧形的镶嵌画是耶稣和他的门徒。耶稣的半身像在正中间,也就是拱顶的最高点。他的样貌看起来像一个威严的长者,长发浓髯,目视前方。头周围有金色的光晕。

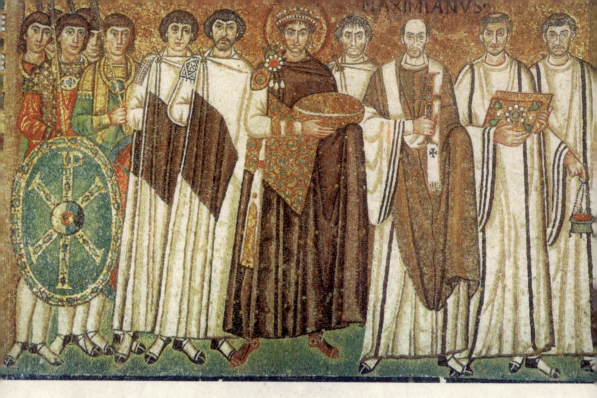

内厅镶嵌画，查士丁尼大帝及朝臣

十二门徒分列左右，一直排到内厅的第一层饰板上方的高度。

然而，你的目光刚刚向下降了一点，就会在内厅的穹顶画里发现耶稣的另一种面貌。

耶稣变成一个俊秀的年轻人，身着只有王室才能使用的紫色长袍，身后的蓝色圆球代指整个宇宙。两边夹侍左右的是两个天使，臂弯里各有一根权杖，左边的圣维塔里，正准备接受耶稣的加冕；右边是教堂的创建人艾克勒休斯，手中端着这个教堂的模型。

从画面上看，古罗马的自然主义还有所体现，向下方凹凸起伏的地表以及人物面部、衣皱上的阴影。不过，今后拜占庭艺术的那种程式化、仪式化、概念化的特色已经成了主要的特征。尤其是耶稣的姿态，明显感到是在没有支撑物的情况下的坐姿，衣服的褶皱也并非完全真实地表现身体的姿态。但显然这些都已经不是镶嵌画家所要表现的重点。

同时我们也可以在圣维塔里所穿的衣服那里领略镶嵌画的精湛，他那件有币纹的外套一看就知道是来自东方的丝绸织就的，

镶嵌画家竟然能将上面泛着的丝光也表现得如此准确。

在内厅的两侧墙壁上还有查士丁尼大帝和他的妻子西奥多拉皇后的镶嵌画。

查士丁尼大帝的镶嵌画在内厅的左侧（从中厅向内看）。

查士丁尼大帝在最中间，身着紫袍，右肩上一颗巨大醒目的红宝石别针，宝石璀璨的王冠之下是一张很年轻的面庞，然而他已经是中兴罗马帝国的一代之君了。他左边的清瘦老者是马克西米安（Maximian）大主教，他周围有两个神职人员。而皇帝右边，也就是属于君主的这边却有三个大臣（其中一个竟然越过中线"侵入"到属于大主教的这边）和众多持矛带盾的士兵。画面上不但明显地暗示了君权对教会的优势，同时还通过皇帝头上的光环（只有皇帝和王后有，连教会的最高领袖大主教都是光秃秃的），盾牌上面的XP图案，暗示在东罗马，只有皇帝才是耶稣在大地尘世间指定的代言人。

内厅镶嵌画，西奥多拉皇后及侍臣

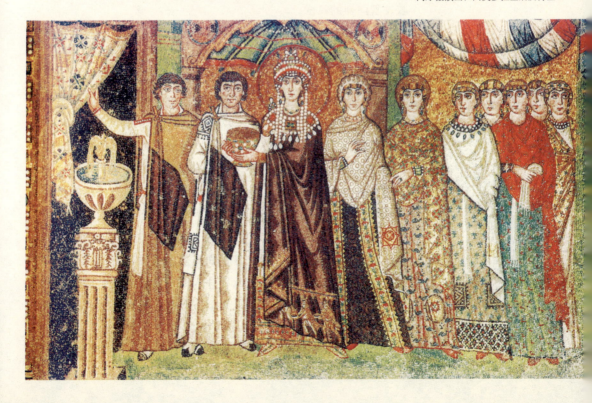

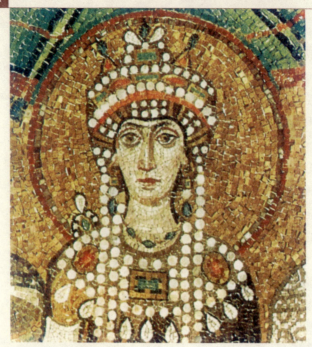

西奥多拉皇后面部细节

　　在对面墙壁上的西奥多拉皇后镶嵌画几乎有着同样的结构、散发着同样的氛围。

　　西奥多拉皇后有着非同寻常的政治智慧和强硬品质。在查士丁尼大帝统治期间,西奥多拉的权力几乎和丈夫是一样的,对整个国家她甚至更有决定性的作用,因为她对信徒来说,在宗教上更有感召力和说服力,她同教会之间的关系要强于她丈夫。

　　所以,我们在这幅镶嵌画上可以看到,西奥多拉同样身披紫袍,同样罩着神圣的光环,同样主持着至高的宗教仪式,手中端着的是圣餐杯;同样矜持地保持着正面的姿态,虽然前面有牧师引导,手中端着圣杯行走却不看路,而是像明星照顾镜头那样一直正面,的确有些冒险,今人看了还觉得有些滑稽。不过在君权压倒一切的古代,皇帝和皇后的肖像具有非同寻常的意义,它们不仅仅是肖像,或者今人眼中的艺术品,而是一个墙上的殿堂,皇帝就在那里,人们应该像身处朝廷的大殿下那样毕恭毕敬。

　　这些肖像是代替皇帝和皇后来进行统治的。

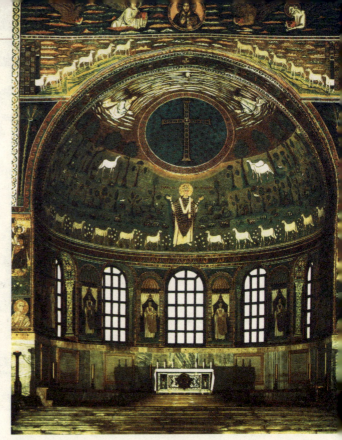

拉凡那 圣阿波利奈尔教堂
天顶画 约549年

如果被画面里的肖像是个侧面或背面,统治的神圣性和合法性就遭到了破坏。

虽然西奥多拉皇后在帝国内有喧宾夺主之势,不过出于正统的政治秩序,查士丁尼大帝还是放在了耶稣的右侧——通常耶稣的右手边比左手边要高贵些。

拜占庭镶嵌画对立体和写实的不屑非常极端:可以看看两幅镶嵌画里有多少人踩在别人的脚上?西奥多拉右边那个柱子上的水盆,里面的水为什么还没流出来?

圣维塔里教堂镶嵌画体现了拜占庭早期的镶嵌画风格,但这种风格非常典型,以后的七八个世纪里一直以此风格为样板。

跟圣维塔里教堂镶嵌画大致同时制作的圣阿波利奈尔教堂镶嵌画也具有同样的华丽和程式化,这更让人们肯定了拜占画嵌艺术的风格在早期的确立。

半圆形内厅的第一层窗户间镶嵌画的人物是拉凡那的四位主教。在窗户上面是伊甸园。不过里面没有亚当和夏娃,只有他们也许曾嬉戏其间的花花草草,而且这些花草树木的表现是典型的拜占庭风格,他们好像晒干菜那样平铺开来,相互之间不重叠、不遮蔽。

中间居于显眼位置的是这个教堂所要纪念的拉凡那的第一位主教,阿波利奈尔(Apollinaris)。他身着十字袈,象征十二使徒的绵羊分列两侧,左上方和右上方还

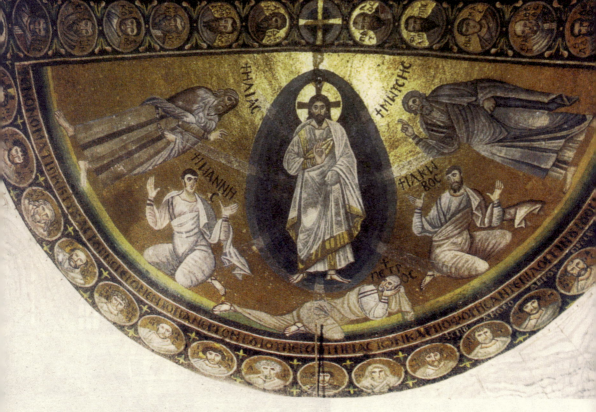

基督变容 教堂天顶镶嵌画 约550—565年
埃及西奈山教堂

有三只羊，它们象征着圣彼得，圣约翰及圣雅各。这三个人曾经亲眼目睹了耶稣的一个神迹。在一座高山之上，耶稣站在他们三个面前，耶稣的脸忽然放射出炫目的光芒，衣服也同样辉光万丈，三人不能逼视。这就是耶稣变容（Transfiguration）。不过这里没有出现耶稣的形象，而是用一个巨大的十字架代替，并用一个繁星闪烁的蓝色圆形包在里面，这也是拜占庭镶嵌画表现宇宙的一个常用图示。在十字架两边是两个先知，摩西和以利亚，圣经中说耶稣变容时，他们也奇迹般地从古代复活来跟耶稣交谈。

在十字架上面，也就是半圆形穹顶的正中间，层云密布的天空中伸出一只手，代指圣父。

耶稣变容这个故事似乎非常受当时信徒们喜爱，在同时期的西奈山则有更精细直观的描绘。

这幅画也是镶嵌在教堂穹顶上的，不过只是个半圆形。上方是十二使徒，下面的半圆边上的一条人像是十六先知。

画面里，严冷沉静的耶稣罩在一个果核般的数层光晕里，而没有像福音书里所描述的散发出白色的光。或许狭小的半圆形里不用这种办法就不能拉开耶稣和周围人物

的距离,所以要用这个古怪的形状,在果核光晕外面倒是表现出耶稣变容的故事里所说的太阳般的光芒。耶稣的左手边是摩西,右手便是以利亚。摩西下边的是圣雅各,以利亚下边的是圣约翰,也许脚下横卧在那里的是圣彼得。与耶稣和两个先知的庄重姿势相比,目睹耶稣变容的三个圣徒倒显得很随便,横躺竖卧。

在这幅画里,拜占庭风格的抽象和纯粹化已经达到了很高的程度,不再刻意追求人物的体积感和立体感,衣服上的褶皱不是为了显示衣服下面肢体的形状,而是作为一种装饰元素,衣服上那粗黑显眼的线条甚至进一步增加了人物的平面化。彻底消灭了所有可以判断景深的背景,所有人物都似乎悬浮在一个没有背景,因而也就没有了空间、时间限定的环境里。任何时代的人来到穹顶之下,抬头仰望之时,都觉得耶稣的眼神永远是针对自己的。

当然,在整个拜占庭帝国内,对希腊艺术和传统的尊重直到最后帝国灭亡时也没有真正消减过。基督教艺术在迅速发展的同时,同样对希腊艺术的留恋也在延续着。像下面康士坦丁堡皇宫地板上的嵌画和当时宫廷中的一面银盘,都以精细的写实主义手法再现了拜占庭人的希腊情结。

伟大的圣索非亚教堂,屹立千年,本身就是拜占庭风格流变的博物馆。尽管成为清真寺后许多基督教镶嵌画被挪走,但仍然有一些不同时期的作品幸存下来。

右面这幅圣母子镶嵌画具有非同寻常的意义。它是反圣像运动在东罗马正式终结之后第一副新制作的镶嵌画。在持续了一个多世纪的反圣像运动期间,刚刚升起的圣母崇拜遭到了打击和压抑。如今,对圣像的新的需求开始毫无掩饰地集

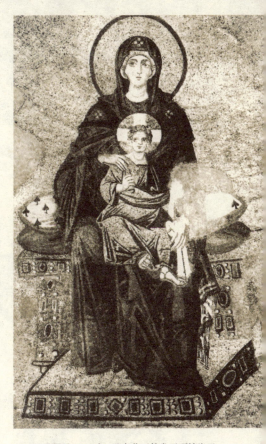

圣母子 867年 圣索非亚教堂天顶镶嵌画

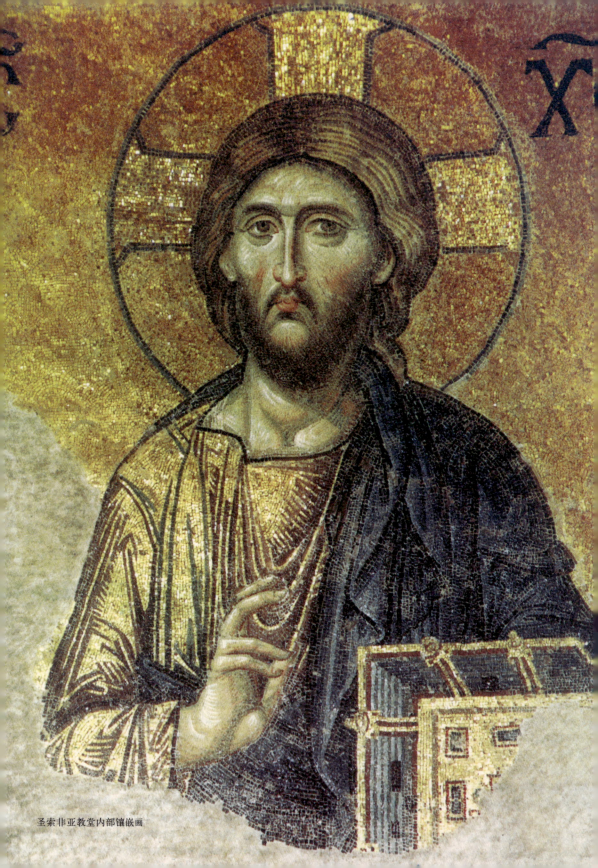

圣索非亚教堂内部镶嵌画

康士坦丁堡皇宫地板嵌画

中到了圣母子这个主题上。圣母的形象开始变得和成年耶稣的形象同样重要。

在这幅作品里,圣母怀抱圣子,圣子不是偏坐在圣母的某一条腿上,而是古怪地坐在正中间,圣母的双手看来也根本无助于保护耶稣安稳地坐在自己怀中。显然,耶稣是否会从圣母身上掉下来并不是画家所要考虑的,惟一要考虑的是作品所能表示的正统的威严。人物一定要完全正面,一定要中心对称。衣服褶皱的表现是大刀阔斧般的粗线条,走向与人物的姿势并不一致,这种洗炼的笔触和块面的感觉,让人不禁想起塞尚。

但当西欧哥特式风格开始扩散到周边地区时,拜占庭的镶嵌画也开始发生了向写实风格的转向。

左边这幅耶稣肖像是圣索非亚教堂里的一幅镶嵌画,此时圣索非亚教堂所在的那个东罗马帝国已经今非昔比,经过阿拉伯人、马扎尔人、十字军、威尼斯人的连翻冲击之后,拜占庭的辉煌已经一去不再,帝国的版图已经萎缩到连希腊都覆盖不住了。

此时体现在肖像画上的气质已失去圣维塔里教堂的那种不可一世和满腔自信。

耶稣不再像查士丁尼或西奥多拉那样保持着不可更改的正面姿势,而是略向自己的右侧偏。他的面部、颈部和右手都作了阴影和明暗的处理,显示出一种可观的立体感,然而衣袍的褶皱还是用黑线勾勒,而没有坚持明暗的处理,头发和脑袋后面的光环还是非常的平面化。可见此时康士坦丁堡的艺术风格也处于一种飘摇之中,衰落的东方和崛起的西方在艺术观念上也展开了争夺,竟然戏剧性地体现在这幅风格各半的作品中。

耶稣迷茫的眼神、黯淡的眼袋、凹陷的双颊、嶙峋的指节,似乎都在显示那是一个忧郁的年代。

二 插画：一英寸天堂

如果说镶嵌画彰显着拜占庭艺术的王权富贵，那么插图和纹饰则放射出盎格鲁－萨克森人的野性想象。

当建筑和嵌画在南欧迅猛发展时，地处偏远的北欧和英伦三岛看来只有亦步亦趋的份儿了。然而，不可思议的是，在远离当时欧洲的文化核心的边缘之地，却涌现出了大量异常精美和奇异的艺术。

英国和爱尔兰人从六七世纪以来就产生了大量精美奇谲的经卷抄本，这些抄本是如此的醒目，以至于艺术史家不得不把这些书中的插图作为中世纪艺术中重要的一部分。

这幅比手帕还小的插图产生于爱尔兰。

图中间的狮子指的是圣约翰。狮子的形象本身也带着很强的纹饰性。头部是麻点纹，躯干上是红绿相间的钻石纹，边缘用金黄色的线条钩边。

暂且不管狮子的头很像鸟头这种奇异的处理，这幅看似拙稚的插画却创造了一种很高的统一感。

狮子头部的白底和栗色麻点在左右两边的交织线条上得到重现，狮子躯干上红绿相间的钻石纹在上下两边的圆形交织纹中得到复现。而在狮子身上自由勾勒的金黄线条同样也在上下左右的边文中不断得到强调。

很难想象，这么简单的一小块插图，画者也能考虑得如此妥帖周到。

不过稍后产生的这幅插图却有着更大的名气。

这张插图存在于凯兰书卷中（Book of Kells），是苏格拉西部爱欧那岛上（Iona）的僧侣绘制的，这部书由四部福音组成，每篇短文的开头都有一幅插图，总共有两千幅，这些插图在形状、颜色、镀金、交织方式上，千奇百怪，极尽奇诡之能事。

这幅插图的位置在基督降生一节之前，所以作者用一整页来描摹耶稣的象征符号XP，而且其用心和复杂程度可以说明，信徒对这一事件的重视。

画中字母、花纹和动物的图形奇异地糅合在一起。

圣约翰狮子化身,杜洛之书插图 650年

凯兰书卷插图，8-9世纪 >

最上面一个卷曲的龙的形象其实是一个大写的"T"，旁边还有黑体的拉丁字母，龙的下面，以及最下面的X（斜着的十字）形里都有拉丁文，从上到下读下来是一句话：*Tunc cruxifixerant XPI cum eo duo latrines* (Then they crucified Christ and , with him , two thieves)，意思是"然后，他们就把耶稣钉在十字架上，同时被钉十字架的还有两个贼"。

这种经常把字母强烈变形，加以复杂装饰，是手抄本插图艺术中常见的手段。因为对于信徒来说，圣经或福音书里上帝说的每一句话都有着启示真理、指导生活的巨大意义，所以文字，也就是上帝的"言"（word of God）有着永恒的启示与告诫价值，可以像座右铭或护身符一样放置在最经常看见的位置。

这幅插图中，左边的一头狮子成为边框的一个组成部分，贲张的嘴里喷出肋骨似的纹路，或许是火纹的一种，或许是把咆哮的声音具体成可见的样子。变形的T成为了龙的身体，但身体上却布满了爱尔兰插图常用的绳索交织纹，而不是龙的鳞片，似乎又开玩笑似的把龙的身体给消解了。而在龙卷曲的漩涡里面还有一串红蓝交织的纹路，其间点缀着很多眼睛圆睁的鱼，尤其是还有一条似乎从纹路里挣脱出来。

这些表现或许跟鱼在爱尔兰人（甚至是经常侵扰爱尔兰的维京人）生活中的重要性有关，更可能的是，鱼是耶稣的一种象征，就像在第一部分的地下墓室里经常看到鱼和其他符号一样。

爱尔兰的手抄插图有着非常诡异的风格，这是同大陆插图艺术区别最为明显的地方。

该书里的另一张插图则到了让人眼花缭乱的程度。

图中非常醒目的是以大写字母XP为基础的复杂之极的装饰。整个

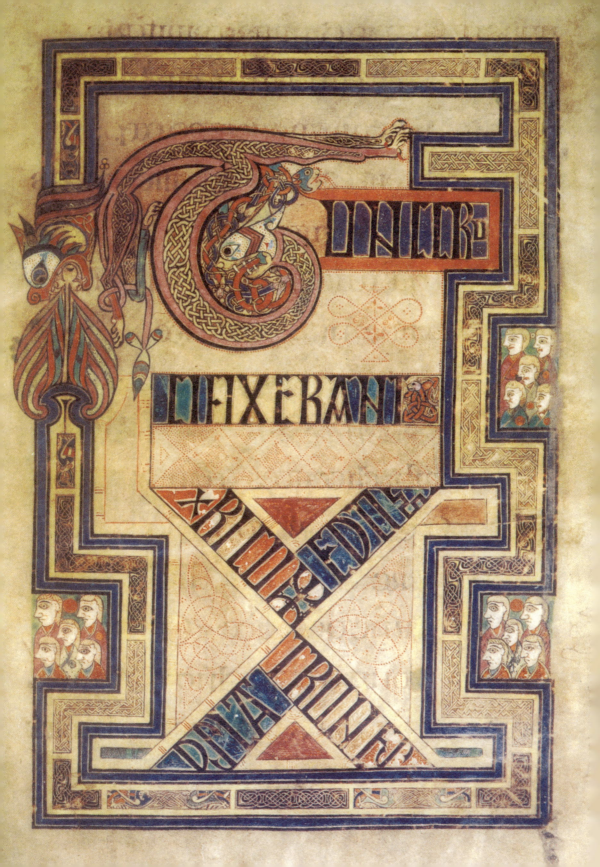

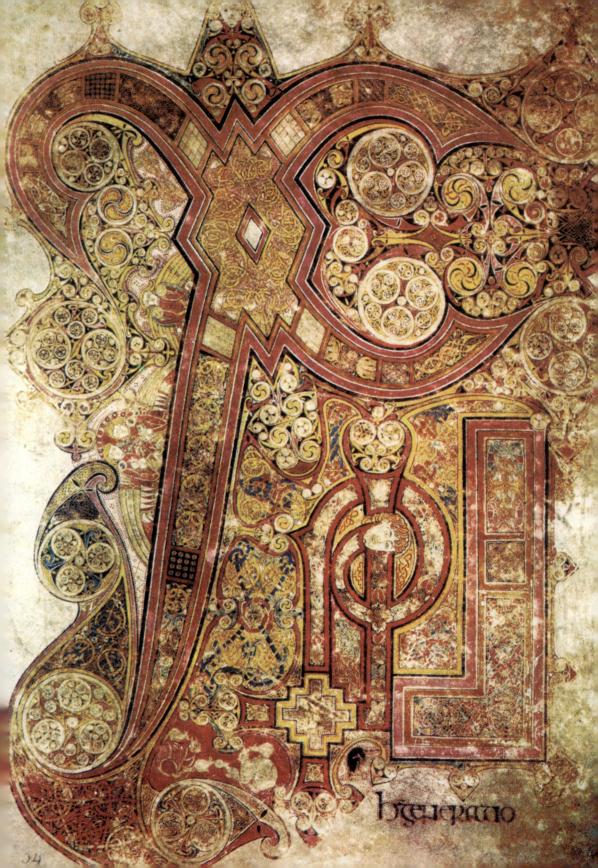

<凯兰书卷插图 9世纪

画面里圆形的涡纹如同繁花和星斗一样层出不穷,那种复杂的包含关系仿佛是21世纪的计算机分形软件下产生的图案。一些人的头像也诡异地夹杂在繁密的花纹之中。而图案下面还描绘了水獭、老鼠和猫。

对于如此复杂细密的构图,今人无法知道9世纪的爱尔兰人是怎样画出来的,虽然可以肯定他们也用了尺和圆规,可是毕竟那时候放大镜还没有发明,在一张A4大小的纸上如何能绘出那么精细的图案呢?

除了不可思议的微观分形结构,还有一个极困难的技术一直让人觉得非常惊讶,就是插图画家如何能处理交叉图案中数以万计的交叉点,这些交叉点必须要有正确的上下层级关系,否则就会不合逻辑,造成像20世纪菲舍尔画的那些不可能空间。

如果不是一种刻骨的虔诚,这种对精神和身体都极其沉重的负担如何能承受呢?

他们是否在昏暗的油灯之下,在北欧狂风撼动的石屋之中,体验到了方寸之间圣灵的闪耀或神恩的宠爱,他们被这种幸福的体验激励着,奴隶一样用线条和颜色编织着方寸间的天堂。

爱尔兰比英国更为远离欧洲,当英国的基督教随着罗马帝国的崩溃和蛮族入侵而消灭时,爱尔兰人接替了英国,保留了基督教在大西洋上的存在。传教士来到荒凉湿冷的爱尔兰进行传教,没想到的是在这里,基督教获得了极大的响应。7世纪爱尔兰修道士把林迪斯法恩岛(Lindisfarne)变成了整个英伦三岛的宗教和文化中心。这使爱尔兰文化发展的黄金时期之一,而此时英国则重新被蛮族统治。这也是爱尔兰人心中特别自豪的一个原因,他们曾经是英国的文化输入国。

后来英国改信新教,而爱尔兰却坚持信仰天主教。克伦威尔开始的征服和统治甚至改变了爱尔兰人的语言,但却没有改变他们的信仰。并且似乎宗教上的差异使爱尔兰人更加明确了摆脱英国的独立决心。

爱尔兰是个小国,但却是一个文化的大国,产生了王尔德、叶芝、贝

比尤卡索十字架 7世纪末 英国

维京人的兽头雕饰
约825年 挪威

克特、乔伊斯。这些人似乎都延续着上古插图艺术中所具有的那种气质,诡异而华丽。所以也不难想象,爱尔兰产生了整个欧洲最多的关于幽灵、奇闻、灵异的故事。

凡是政治还没有充分发育的文明,他们的想象力和表现力都有一种野性的力量。

"野性"在我这里没有任何贬低的意思,至少在艺术上,野性和优雅具有同样的价值。在野性的风格中,天真与复杂、恐怖与畏惧、神灵与人群、粗糙与精细、智慧与笨拙这些矛盾的东西却能奇迹般地协调起来,它们挑战了人们关于对称、一致、和谐、典雅、逼真等等一系列成熟僵化的审美概念。

欧洲历史上著名的探险民族维京人,就有着非常鲜明的野性风格,他们驾着兽头船、张着羊毛

帆，横扫斯堪的纳维亚、冰岛、英伦三岛、法国诺曼底、西班牙南端，甚至在格陵兰、纽芬兰、西印度群岛，他们出色的远航能力，让人们早已怀疑哥伦布是否是第一个发现美洲的人。爱尔兰和邻近的大不列颠群岛，曾经多次被维京人扫荡，给英伦三岛的艺术留下了鲜明的维京艺术风格的烙印。

爱尔兰显然跟罗马帝国统治下的地中海沿岸相比是前制度文明时代，那里巫术、神话、部落、生存挣扎都还在支配着人们的生活。

地理位置无法改变，但英伦三岛的插图风格却震撼了欧洲大陆。

下面我们就可以看到法国插图里存留的海峡对面的气息。

这是一幅罗马式风格盛行时期的一幅插图。

图中右边是圣马太，他正面站在一个拱门之下，这种正面的僵直姿态此前是拜占庭艺术的典型特征之一，之后也出现在夏特尔教堂门楣浮雕里，拱门的柱子一红一绿，很古怪，主要是为了协调整个画面的色彩。圣马太的双手和双脚都作了平面化的处理，他并非站在一个真正的空间里。

左边的大写L里，从上到下左右相互交织在一起的东西琳琅满目，有嘴里咬着自己尾巴的怪兽、有貌似蜥蜴的怪鸟、有两个人（一个着衣，一个裸体！），到了最下边怪兽怪鸟层层叠叠。这依稀又让人们想起了爱尔兰插画的古怪构图。

而另一幅构图单纯的插图就可看出欧洲大陆艺术的温和典雅。

这是一幅大写字母T的装饰画。虽然T的形状里面，以及两边装饰的部分里，都充满了繁丽的缠枝图案，颜色也非常的协调，但那种野性、生辣的诡异风格消失了，而是充满了一种温馨、平静、优美的调子。

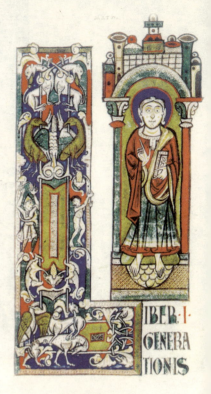

首字母L与圣马太，新约手抄本插图

15世纪巴黎抄本插图

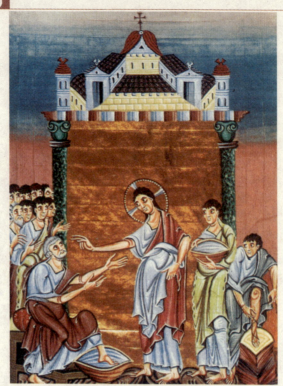

基督为使徒洗脚 奥图三世的福音书插图 约1000年

而稍早一些的德国雷澈那修道院（Abbey of Reichenau）的僧侣让我们见识了奥图时期的平面造型艺术。这是一幅织毯，但很小片，做成奥图三世的福音书中的一幅插图。在构图上，织毯和插画确有很多相似之处，而欧洲插图中本来就有非常多的交织和编织的纹路。在后面还会提到法国、英国的刺绣艺术。

中间的耶稣正在为门徒洗脚，表示一种基督徒甘于服侍他人的理念。这种方式被拜占庭皇帝和罗马教皇一直沿用着，直到今天，梵蒂冈教皇仍然在耶稣受难日的那天为12个人洗脚。

左边的圣彼得一只脚放在蛤蜊形的盆里，样子却像个希腊运动员的形象。耶稣没有胡须，他作出安慰的手势，似乎在鼓励圣彼得不要惶恐，他的手臂和圣彼得的手臂都被拉得很长，这也是作者为了要强调画面效果而放弃了正常比例。

耶稣身后是纯金铸造的台子，台子上面是一个罗马式教堂，象征着圣城耶路撒冷，他与耶稣和众门徒之间隔着一个纯金的台子，那就是凡尘与天堂的分界线。

不过，就罗马式风格而言，欧洲大陆的世俗主题比宗教主体的插图更有趣。

这幅波雍织毯（Bayeux）可能是中世纪欧洲最有名的织品了。它是诺曼底公爵威廉的同父异母兄弟波雍的奥多主教（Odo of Bayeux）订制的，是用来挂在波雍教堂里的饰品。当然也不只是饰品，就像前面谈到罗马式教堂时说的，当时的教堂里有很多壁画和挂毯，里面描绘的是宗教故事，来教化那些不识字的基督徒。

这幅挂毯共有70米长，里面有376艘船、731只动物、70栋建筑、626个人物，显然是多名工匠、画师、设计者共同完成的。在缺少大部头的历史作品的中世纪，这幅挂毯的意义真是非常特殊，它简直就是描述"诺曼征服"巨型连环画。

画面的叙述从左向右展开，中间骑着黑马的是奥多主教，他身穿铠甲，头戴乌盔，手持权杖，正撞见迎面而来的敌人。因为权杖并不是正式激战时使用的武器，所以奥多挥舞权杖可能并非是为了击打敌人，而是在指挥战斗，不过在画面中

波雍织毯局部

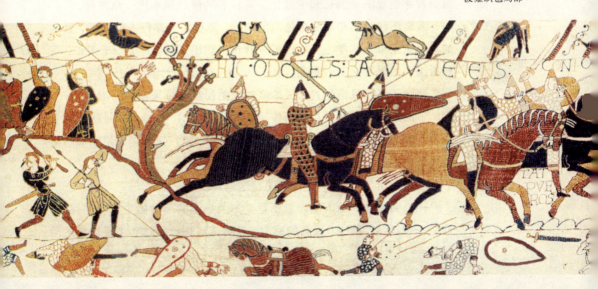

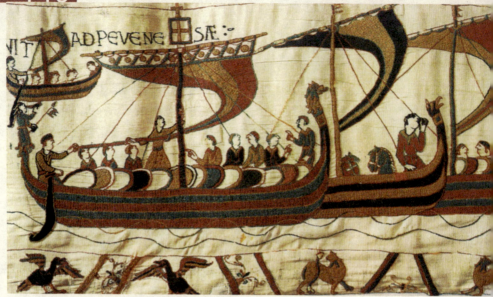

波雍织毯局部 约1073–1083年

的处理，由于不讲究层次和景深，所以好像两个人在短兵相接一样。奥多前面的几个人手持长矛和剑，正和他一起冲锋陷阵。

而奥多身后的几个手持长矛和盾牌的人一看就知道是敌方，他们和披挂整齐的诺曼底军队相比，确实是一帮散兵游勇。

织毯上经常有起伏的细线分割情节，同时也在水平方向上分出三层来，中间是事件主干，上方是梅花间竹般排列的植物和动物装饰，下方则是阵亡的将士和马匹，甚至还有头被砍掉的士兵形象。不过由于整个画面刻意造成的平面化和卡通化，阵亡者的惨烈显不出一点血腥。

波雍织毯其实并不完全是织出来的，倒更像一幅巨大的刺绣。繁多的形象是用染色的羊毛在漂白的亚麻布上织出来的。过了一千多年，现在看来仍然是那么清新艳丽。

而到了哥特风格的兴起又给欧洲插图和纹饰带来新的品味。

下面这幅插图是圣丹尼斯传记中的一幅插图。圣丹尼斯是法国的大主教，也是巴黎的第一任主教。苏杰煞费苦心要兴建的圣丹尼斯修道院就是献给他的。

圣丹尼斯传记共有27幅插图，这是其中的一幅。

一看到画面，给人的感觉不是爱尔兰插画的那种陌生感和神秘感，而是一种精良、秩序、逼真的感觉。哥特式风格已经达到了最成熟的阶段。

第三话 谁比神绚丽　141

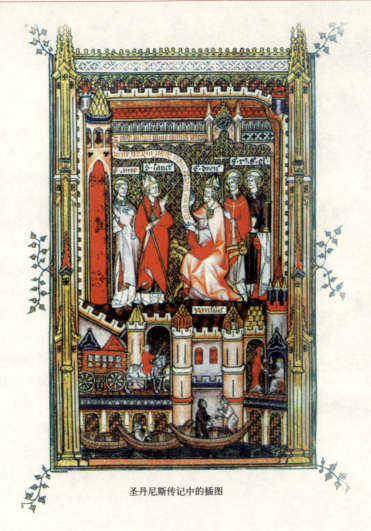

圣丹尼斯传记中的插图

　　整个画面两边是纤秀的哥特式立柱，好像画面中的一切都在教堂的庇护之下。上半部分是圣丹尼斯和四个神职人员，他坐在中间，手中展开的经卷象征性地延长到教堂的天窗下面。他正在邀请两个人来帮他写传记。圣丹尼斯头顶上是教堂的入口，暗示他是惟一能和天堂沟通的人。虽然五个人仍然瘦长，但是圣丹尼斯袍子上的褶皱还是可以看出来作者在着力表现他准确的坐姿。

　　不过更令人称道的倒是画面的下半部分，这是一个被教会凌驾的世界，一个世俗而鲜活的世界。

　　左边是一辆马车正在通过城门，马车的上层窗户里都露出一张脸，这些是旅游的人；而在城门右边，是一个医生，右手里擎着一个瓶子，瓶子里装的可不是饮料，而是那个红衣女人的尿，医生在验尿诊病。女人递给医生的大概是药费吧。

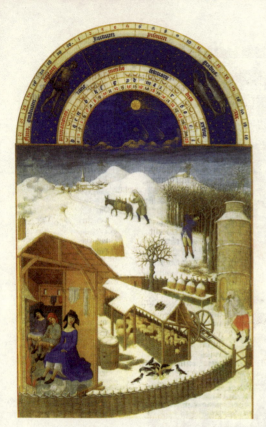

林堡兄弟插图　二月　巴里公爵丰饶的日课经

在下面的河面上，三艘船里装的都是葡萄酒，其中第二艘船里还有一个品酒师，正在那里无限惬意地品咂着最新鲜的秋酿。而货主却跟酒商进行着激烈的讨价还价。

然而哥特式插图中最著名的作品则来自尼德兰的林堡兄弟。

尼德兰就是现在的荷兰和比利时所在的区域。林堡三兄弟分别是保罗（Paul）、赫尔曼（Herman）和让(Jean)。他们是菲利浦国王的同父异母的兄弟巴里公爵(Duc de Berry)手下最杰出的宫廷画家。林堡兄弟为《时令之书》(Book of Hours) 所作的插图被称为可以和乔托的壁画相媲美的杰作。这本书是给信徒祈祷用的，按照日历来安排每天的祈祷内容。

这些插图中最著名的系列是《巴里公爵丰饶的日课经》(Tres Riches Heures du Duc de Berry)。

这幅画画的是二月份，画面中大面积的白雪给欧洲绘画带来了一种成功的尝试。这是西方艺术史中第一幅雪景图，技艺高超的古希腊人和罗马人没有这种尝试是可以理解的，地中海的骄阳造就了高超的裸体艺术，而雪景寒林注定是北欧和东欧人最专擅的题材。

在画面的上方两层半圆形的同心圆里的刻度是月份，其中内层的直写到28，的确是二月份，而且并不是闰年。内圆里面太阳神阿波罗驾着金车从空中驰过。

在内外层半圆之间是黄道十二宫，我们正好看到了左边的水瓶座和右边的双鱼座。

在蔚蓝的天穹下，一幅清新细腻的雪景图展开来。远处暗淡的云天之下起伏的小丘之间，零星错落着教堂和屋舍，清浅的车辙连接着远处的村落和近处的农舍。在路上，一个农夫正在赶着驴，路旁是浓密的树林，一个男人正在伐木劈柴，人们使用煤作燃料实在是太晚了，差不多是在能砍的森林全砍光了的时候。但不管怎样，林堡兄弟对树的描绘已经非常高超，我们记得在古罗马绘画中对植物的刻画，与其说是自然界中的树木，倒不如说是花边。

近处是一处农舍宅院，林堡兄弟以细腻的观察为这个农舍作了周到的布景，在编制密实的篱笆之外有草垛，院子边上有一个高高的谷仓，还有一棵和路边同样种类的树，树和谷仓之间有一个木架子，上面摆着四个蜂巢。院子里有一辆双轮的手推车，车旁边是一个畜棚，里面羊群挤在一块相互温暖，羊圈旁是一排酒桶，我甚至想跟画家开个玩笑，那院子里的一群喜鹊是不是也是农舍饲养的一既然没看到家禽一用来生蛋还是食肉呢。这个农户经营如此多样的生产一农耕、养蜂、畜牧、酿酒，令现代的农民感到惊诧。

屋外的男人用毯子裹住上身，双手紧紧攥住领口。

而屋内则是另一幅温馨景象。红色的炉火烧得很旺，主人夫妇无所忌惮地把下摆撩

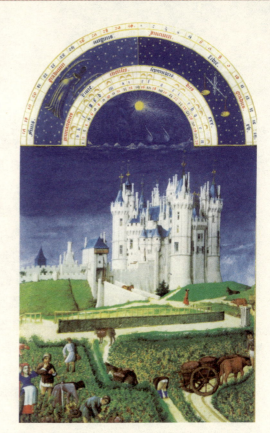

林堡兄弟 九月 巴里公爵丰饶的日课经插图
1413—1416 年

开，让热气充分地烘烤，而另一位小姐赶快扭过头去，为看到主人夫妇裙下的身体感到害羞，她只是把外边的裙子往上提到膝盖而已。这些对人物心理微妙的刻画甚至在乔托之上。

下面一幅则是描写丰收的九月。

在城堡周围田园里，农民们在采摘葡萄，粗拙的农民虽然辛苦，可是画家没忘记表现他们的可爱。还是林堡兄弟那特有的散文诗般的清新与温暖。

三 花窗：神是彩色的

如果说金碧辉煌的镶嵌画让拜占庭成为欧洲的圣境，奇谲冷艳的插图让英伦三道惊诧了欧洲，那么法国的绚丽花窗则让整个欧洲陶醉。

玻璃是一种奇妙的发明。在西方，人们认为玻璃是上帝送给人类的礼物。它色彩艳丽而不浮华、神秘而单纯、坚硬却脆弱、冰冷又充满热情、折射光同时也改变了光、宁静但蕴含着生命与力量、变幻莫测却饱含理性。

据说世界上第一块玻璃是三千多年前的腓尼基水手，由于运载苏打的商船搁浅，他们用苏打垫脚把大锅支起，生火煮饭，饭后他们从余烬里发现了水一样清亮、冰一般晶莹的东西。当然，关于玻璃的起源，还有人认为是在埃及，两河流域或者中国。

但毫无疑问的是威尼斯成了玻璃之都。威尼斯的玻璃艺术同她美轮美奂的建筑一样蜚声世界。

彩色玻璃是一种半透明的玻璃，完全清澈透明的玻璃要到更晚的时候才出现。玻璃中的颜色是通过在融化的玻璃中添加氧化物形成的。

玻璃匠人要把玻璃切成一小块一小块，而且形状要尽量贴近所要拼成的形象。这些小玻璃片先一块一块贴到纸上，按照纸上事先画好的底稿粘贴，形象的轮廓和细节出用黑线勾勒。贴好的一大块玻璃，就放到一个窑中烘烤，使其变硬粘牢。取出后这些整块再通过铅条相互连接，最后用金属框架包住四边，镶到窗户上。

教堂用彩色玻璃装饰窗户，在4世纪就开始了。早期巴西里卡和拜占庭教堂只是偶尔使用花窗，到罗马式教堂使用得多了起来，但直到在圣丹尼斯修道院，彩色玻璃才第一次获得了重要性，不论是装饰性的、结构上的，还是风格上的。

因为，玻璃使教堂内的空间处于一种开放和封闭之间：对世俗世界的封隔，却对天堂开放。这天堂就是从巨大的彩色玻璃窗上透射进来的光线。这正契合了苏杰曾经体验的灵感，福音书中的新光芒（*lux nova*）。

彩色玻璃窗使教堂的内部发生了很大的变化，使哥特式教堂与拜占庭教堂形成了不同的室内空间。

花窗以蓝色和红色为主色，蓝色是基督统治的天堂宇宙的颜色，红色则象征着基督的鲜血。这两种颜色在光芒中交融成紫色，高贵、神秘、忧郁的紫色成为哥特式教堂里的主调，而拜占庭教堂则通过大面积的镶嵌画使空间中弥散着金色，充满了站在天国中的那种荣耀与幸福感。

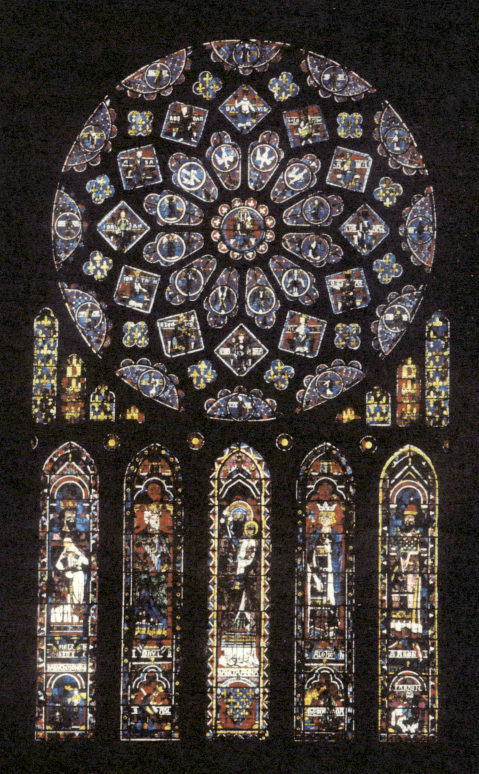

夏特尔教堂北门玫瑰窗

夏特尔教堂北门的柳叶窗，
杰洛波姆崇拜金驴

　　这是两种不同的气质，因为哥特式教堂更针对一个个的信徒，信徒必须要通过灵魂的砥砺和净化才有可能真正体验到天堂的魅力，常人都是集中了很多的缺陷，教堂的首要的功能就是让他们认识到自己怎样才能得到救赎。

　　首先看看夏特尔主教堂的玫瑰花窗。直径达到12.8米，是当时国王的母亲布兰澈（Blanche）捐造的。

　　这是夏特尔教堂北袖廊入口处的玫瑰窗。和正面西门入口上方的玫瑰窗相比，这个玫瑰窗显得变化更多、更精美、也更大。

　　在结构上，细长的柳叶窗与圆形玫瑰窗之间还有两层小的玫瑰窗，一层圆的，一层分列左右两边，也是柳叶窗的形制，但随着玫瑰窗的弧线高度渐增。

　　下面的五扇柳叶窗，中间的是圣母子，两侧的是古代以色列的四个国王，而且还分上下两层。玫瑰窗的绚丽色彩和精细的结构由于书籍尺寸和印刷的问题，效果损失了九成，不过我们还是可以放大其中的某些局部做一点点补偿。

　　左面的这块彩色玻璃就是上页下排柳叶窗中，右面第二扇的下半，说的是以色列的古代君王杰洛波姆（Jeroboam）崇拜金驴的故事。

　　玫瑰窗正中间是怀抱耶稣的圣母，在这个中心周围，连续五层的同心圆结构不断重复一个数字12，葵花子形的12个小窗中是代表圣灵的4只白鸽和8个天使，方格中是12个以色列国王，最外层半圆中是12先知。

　　夏特尔教堂保存了全欧洲最精美和丰富的彩色

圣尤斯塔斯的一生 夏特尔教堂
北袖廊彩色玻璃 约1210年

玻璃。

上面这幅也是北袖廊上，描述圣徒尤斯塔斯生平的一幅。

上面提到过中世纪大教堂的修建是一个非常浩大的工程，工期漫长，费用高昂，所以一个教堂的修建需要社会各阶层出资捐款。当然捐款较多的人可以在教堂的建筑和装饰细节中有所体现。就好像东方的佛教石窟中，"供养人"也可以把自己的形象雕在佛祖和菩萨旁边一样。

下面这幅玻璃画大概就是为了报偿木匠行会的。

花窗在教堂深处，仿佛坚固的铁盒中的一件珠宝。

在那里，光宣告了神的降临，色象征着神的完美。

玻璃窗上的形象固然可以让人们阅读这些彩色的故事，可是花窗的作用，抽象大于形象。

光线和色彩就是这种美妙的抽象，这里没有基督和天使的形象，却让人感觉到自己正呼吸于上帝的身体里，正被天

木匠行会捐造的花窗
夏特尔教堂

使蝉翼般柔软的翅膀包裹着。

就像神学家所说的，上帝没有形象，他无限大，也无限小，无限美好。他能充盈整个宇宙，也能充满一滴露水、一个针孔。

上帝如果是一个人一样出现在你的面前，那并不可信。

只有他是一片光芒，把你笼罩在里面，或是一种爱，顷刻间充满你的心房，于是无所空虚、无所哀伤，体验到一种彻底的回归和幸福。

那就是上帝的降临。

那就是一种完美的抽象。

那就是伫立在巨大的彩色花窗下的体验。

被光线和颜色穿透、溶解，仿佛露之滴于水、尘之落于土、云之散于天、星之堕于海，一种彻底的回归与安顿。

这似乎并非仅仅在幽暗的教堂里才会有的体验。花窗不论出现与那里，仿佛都会造成一种灵光的迸射，不论是在夜总会的阳台上，还是在图书馆的阁楼里，抑或是犹太人的厨房、老街上的首饰店……

那是神和爱的符号，当然，只有那些需要的人才会被触到。

四 壁画：墙上的圣途

领略了东罗马人的镶嵌画、英伦三岛的插图、法国人的彩色玻璃，现在终于轮到意大利人展示艺术才华的地方了。

在谈到意大利的哥特式教堂的时候就提及到，意大利的哥特式教堂里仍有宽广的墙面，意大利人没有给花窗什么特别的重视，他们对绘画一直是情有独衷的。意大利的教堂结构鼓励了绘画的发展，训练出来一批批画家，他们已经撞开了通往文艺复兴的艺术跃进的大门。

由于艺术家和靠艺术谋生的人的增多，一种新的社会关系就产生了，就是艺术家－学徒关系。成名的艺术家一般会接受别人的订件，可能是来自王公贵族、富商大贾、教会人士，也可能来自行会或市民等等，像意大利这样的贸易中心，可能还会接到来自国外的订件。所以一个有名的艺术家实际上就是现在所说的一个"工作室"，需要一些帮手。画家也会和委托方签订合同，这些合同如今成了艺术史家门重要的研究材料。

有天赋的年轻人由于兴趣或是家庭的意愿拜在名家的门下，他们大多来自中产阶级，以后也将跟中产阶级的女孩通婚。门徒的工作是准备颜料、调色、处理木板表面（在油画产生之前，蛋彩画主要是在白杨木板上进行的，在木板成为作画的面板之前要做很多处理，这也是学徒要做的），画周边的部分，或者画画面中一些次要的人物。

当然这时意大利的绘画艺术还是先以拜占庭风格为起点，而且经历了木板蛋彩画向湿壁画发展的阶段。

契马布耶（Cimabue, 1240–1302）是13世纪末意大利最杰出的画家。下面这幅《玛多纳登上宝座》（Madonna Enthroned）是意大利新壁画的前驱之作。

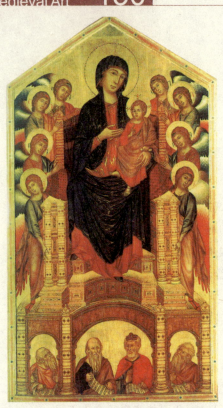

契马布耶 《玛多纳登上宝座》 木板蛋彩画

金黄的背景、金色的衣褶、修长的人物、精美的宝座，这些无不显示出拜占庭风格的特征，是我们在欣赏镶嵌画时似曾相识的。圣母虽然坐在宝座中，可是仍给人以漂浮之感，耶稣在她的怀中也没有稳定的支撑点，这些也都是拜占庭艺术的象征风格。

虽然如此，契马布耶仍然给我们展现了他在写实方面的进展，尤其是圣母两侧的八个天使和最下排拱顶之间的四个先知，他们的面部刻画得非常精致，远摆脱了拜占庭镶嵌画中冷漠、刻板的程式化表情。

契马布耶虽然已经掌握了很高的技艺，可是他非常不幸的是只比乔托早生了27年，而艺术的声名传播得是如此之快，在契马布耶刚刚谢世不久，乔托就以其更为精湛的技艺和超卓的天赋，远远超越了契马布耶，紧挨着一颗耀眼的巨星就是这样的不幸，难怪但丁替契马布耶惋惜，说他是"短暂的荣耀"。

不过，也许同时代的人也感到了这种"不公"，所以杜撰了一个轶事—替艺术家杜撰逸闻从14世纪开始流行开来—说乔托小时后曾放过羊，放羊的悠长时间里就在石头上画羊来消遣无聊。正好在某一天被契马布耶撞见，这个大画家立刻就洞察到了小乔托的天才，于是争得了老乔托的同意，把乔托收为门徒。这无论如何都算是对契马布耶的一点补偿吧。

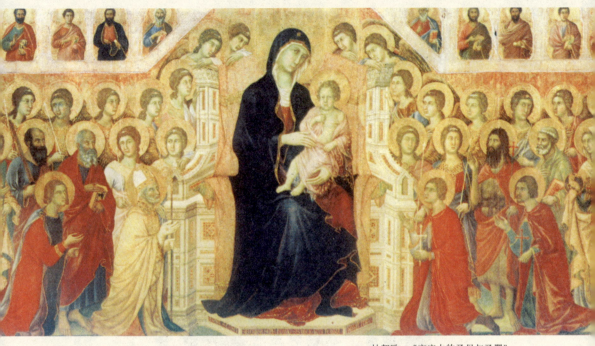

杜契欧 《宝座中的圣母与圣婴》
锡耶纳主教堂祭坛画 1308—1311 年

不过比起契马布耶,更不幸的是杜契欧·迪·布宁歇纳（Duccio di Buoninsegna），他的创作巅峰时期正好跟乔托重合，所谓既生瑜，何生亮，虽然他为锡耶纳主教堂创作的祭坛画被市民们抬在肩上巡城庆祝，他也在祭坛底部签上了名字，可是并没有改变他只是一个雇工的地位，他始终没有被看作在这个行当中举足轻重的名家。

然而他的成就几乎恰恰是在契马布耶和乔托之间。

首先看他在锡耶纳主教堂祭坛正面绘制的《宝座中的圣母与圣婴》。

在这幅画里，我们可以看到很多与契马布耶的宝座中的圣母子非常相似的地方。排列整齐的次要人物，一个罗马式教堂形状的宝座，金色的背景等等，天使们雷同的表情和动作等等。

但是一些明显的变化说明了杜契欧的个性。圣母在宝座中有了稳定可信的支撑点，宝座下也有了一个真实的地面，圣母的长袍有着柔软的质感，使用阴影的手段来产生凹凸的效果，而不是用金线来勾勒褶皱。圣母两边的主教和捐造者们虽然都一脸的虔诚，但是他们的样貌个性十足，没有程式化和简化的痕迹，他们跪在地上的姿势也较为可信。

杜契欧 《第三次否认》 锡耶纳主教堂祭坛画 1308—1311年

而在这个祭坛的背面画的《第三次否认》，则要比上一幅更为自如。

说的是耶稣被犹大出卖后，彼得只是和另一名弟子尾随在后，什么也不敢做。耶稣接受审问时，他混在人群中，有三个人分别问他："你不也是那个人的弟子吗？"彼得三次都否认说："我不是。"这时，他突然想起，那天稍早，他曾在众人面前说过愿意为耶稣舍命这样的话，忍不住心里的懊悔，他开始痛哭起来。三天之后，耶稣复活，与众弟子们共进早餐。早餐后，耶稣对他说"彼得你比他们更爱我吗？"他回答说："是的，你知道我爱你。"同一个问题，耶稣问了三次，彼得的答复都是一样的，直到第三次，他终于明白，原来他的三次背叛，耶稣都知道，他只是愿意给彼得三次弥补的机会罢了。

在画面中会堂的屋子的一面墙被挪走，或是变成透明的，这样就可以让人们看见屋子里发生的事情。耶稣蒙着眼睛被围在中间，右边

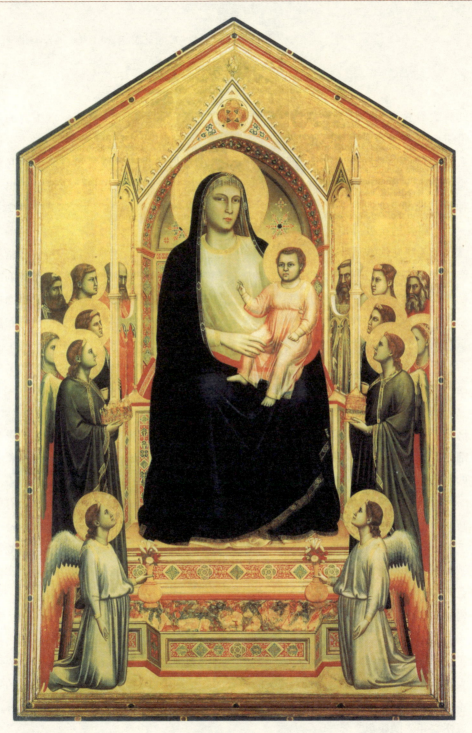

乔托 《宝座上的圣母子》 木板蛋彩画

帕多瓦 阿里那礼拜堂内部壁画 由入口向内望 >

的犹太教长老和拉比们在商量如何能除掉这个激进的家伙。自从耶稣以王者的身份进入耶路撒冷，很多人都开始皈依基督教，并且耶稣以自己的神迹一次一次让人们相信他就是救世主。正统犹太教感到自己信仰的合法性岌岌可危。他们必须除掉耶稣。所以画面中那些长老们表情阴郁，既露出坚定的凶狠，又可以看出一种忧心忡忡。

而门外的圣彼得神色中既有关切有力图伴装事不关己。

毫无疑问这幅画中的人物心理的刻画已经非常高超，尽管透视法的运用还非常初级，但是这一点上，乔托也没有特别的进展，但是乔托除了更加一贯地强调作品的戏剧性张力和舞台性外，还在用色、布局上更有风格。更主要的是乔托获得了更好的机会，或者说至少从目前留下来的作品来看远远多于杜契欧，他在当时所获得认可和尊重也远远不是前者所能比的。

下面还是从《宝座上的圣母子》开始，三位前后相继的大画家都有这个主题的作品可以比较，这不是巧合，而是这一题材是当时极常见的。

同样是为装饰祭坛准备的蛋彩画，乔托的某些处理仍与契马布耶有相似之处，例如圣母都比旁边的其他人物形象要大，都有金色的背景，人物头周围的光晕也都是正圆形的，不会随着头部的转动而变形；耶稣在圣母的怀里都是一种不真实的坐姿。

但是差异却更能说明观念的转变。其一，圣母坐在哥特式的宝座中，身体没有像契马布耶的表现得那样瘦长，而是丰肥了很多；其二，乔托的宝座有一个真实的地平支撑，圣母在宝座中也给人以真实的安坐之感，她洁白的上衣和墨绿色的衣裙上的褶皱很准确地表现了她胸部和双腿的质感，而契马布耶的宝座其实并不存在一个真实的空间中，宝座只是和圣母子以及周围的人物形成一种位置关系，或者说主要出于一种构图功能，而在乔托那里则是要借其表现一种三维的透视关系。而与杜契欧相比，乔托对圣母身体的刻画更精致，那种透明的纱衣和松软的袍子下面，圣母的肌肤更真实；乔托对耶稣的表现也比所有以前的绘画作品有了进步，耶稣不再被画成一个成年人的样子，而是增加了婴儿的色彩，他的表情开始变得幼稚，身体也表现出婴儿的特点，当然这只是跟契马布耶和以前的圣母自画像而言，而距离真正婴儿时期的耶稣表现还有相当的距离。

乔托虽然大部分时间生活在佛洛伦萨——他是但丁的同乡——这个文艺复兴的发源

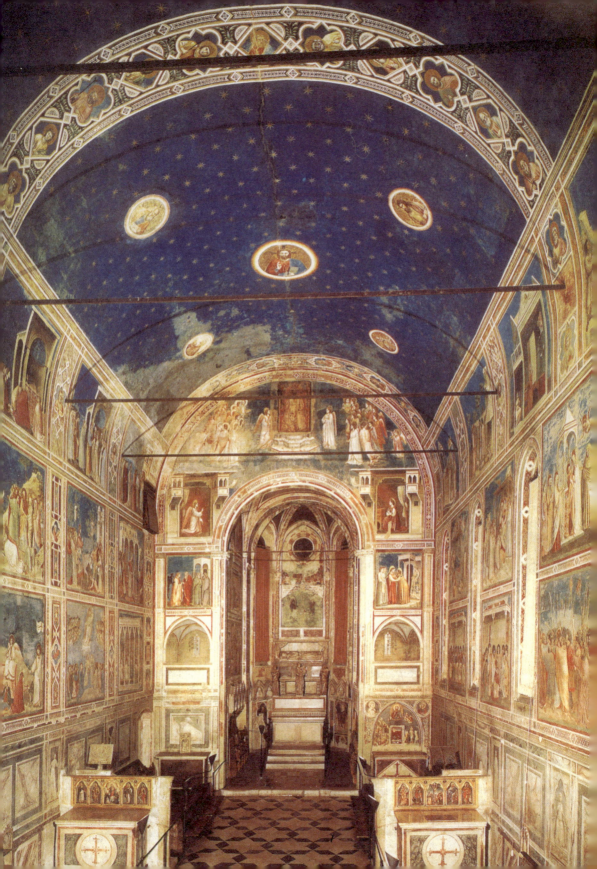

地，然而他的代表作却留在了帕多瓦，帕多瓦这个在12世纪后半期盛极一时的自治城市，当时惟一能和罗马竞争的文化中心，在乔托到来之时已经沦落到米兰人手里，人文阜盛的时光一去不在。

这里的阿里纳礼拜堂（Arena Chapel）保存了乔托最杰出的湿壁画（fresco）。这个礼拜堂的资助者是恩里克·斯卡洛文尼（Enrico Scrovegni），他从他的父亲那里继承了遗产，从而成了帕多瓦的首富，他的父亲靠着放高利贷而发财，被但丁放在了《神曲》的第七层地狱里，斯卡洛文尼想通过捐造这个礼拜堂解除自己所继承的财富的罪孽。

这个礼拜堂很小，有着旧式的桶状拱顶，窗户很少，留下了大片墙面，是创作壁画的好地方。南北两面墙壁上的壁画分为三层，而东面祭坛室拱顶的半圆形拱楣和两侧狭窄的墙面上也绘着壁画。半圆形拱楣上的画的是《加百利的使命》，宝座中的上帝正在向两边的天使宣布将派遣加百利，前去告知玛利亚，她将怀孕并生下圣子。

然后在拱顶左右两侧就是接下来的叙述，不过由于空间狭窄，乔托把情节分成两块分别画在左右两侧，左边的加百利飞到了玛利亚闺房的门口，玛利亚被加百利打断，她开始倾听加百利的福音，双臂交叉，比拟着十字架的形状。由于表情和动作的紧密呼应，人们不会觉得中间的拱顶割断了情节的连续性。

而左右两边的多幅作品都在叙述圣母玛利亚、玛利亚的母亲圣安妮，以及耶稣的生平故事。

乔托的作品的突出特点之一，就是强烈的戏剧性，每幅作品里都力图展现一个富有张力的情节，通过人物的表情和动作，把整个画面组合成一个被定格的戏剧的瞬间。

这幅《耶稣受难》就有着一种充满画面的张力。

中间十字架上的耶稣，双臂纤细，仿佛由于不堪身体的重量而被拉长，虽然对重力的表现还没有精确地表现在每一块肌肉上，但对耶稣身体的刻画已经有了可观的进展，在那个时候敢于画裸体，也是对自己的写实功力的一种自信。

在画面左边，身穿蓝色衣服的圣母已经悲伤地昏厥过去，右边的圣约翰和左边的一个女人搀扶住她。耶稣脚下跪着的女人是抹大拉的玛利亚（Mary Magdalen），她在被耶稣点化之前是一个妓女。在画面的右

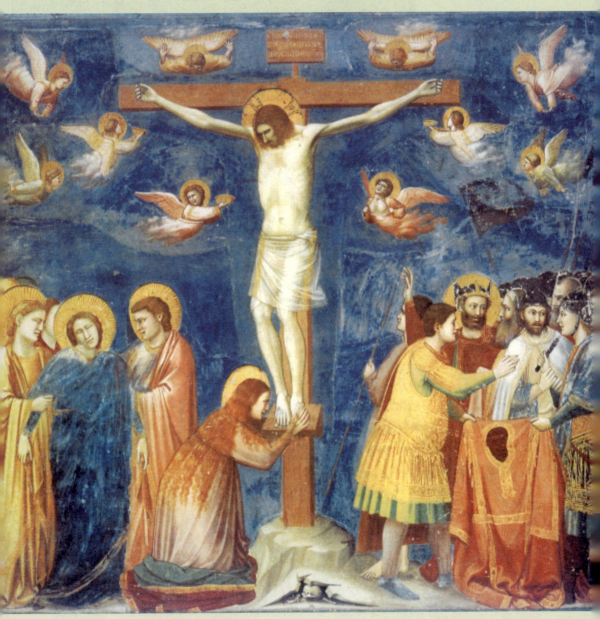

乔托 《耶稣受难》 阿里那礼拜堂

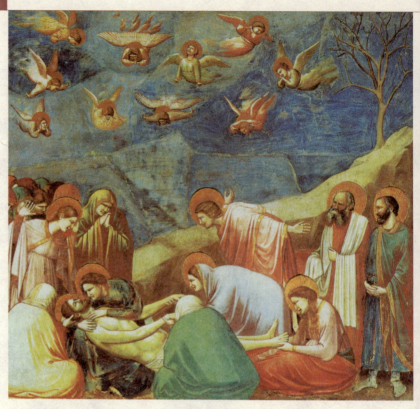

乔托 《哀悼基督》

边,是一群罗马的士兵,他们正要把耶稣的袍子撕成碎片,虽然是画面中的反面人物,可是刻画得似乎比右边的圣母和圣约翰还逼真,那冰冷凶悍的淡蓝色眼睛给人以栩栩如生之感,当然在罗马士兵中竟然有一个还有神圣的光晕,那是朗吉弩斯(Longinus),他后来皈依了基督教。

蓝色的天空中,对称描画着一群天使,其中几个端着杯子,接着从圣痕流下的鲜血。他们的悲号之情毫不节制,仿佛你只要一进入画中的世界马上就能听到这些天使震天动地的哀哭声。

当然,乔托对景物的表现还非常简单,这幅画所描述的事情虽然发生在户外,但乔托几乎省略了背景,而十字架下面的土地、裂痕就很简略,倒是下面的那个骷髅头(暗指耶稣被钉死的地方骷髅地)表现得精细。

当然在这些众多的单幅作品中,《哀悼基督》似乎更为艺术史家所重视。

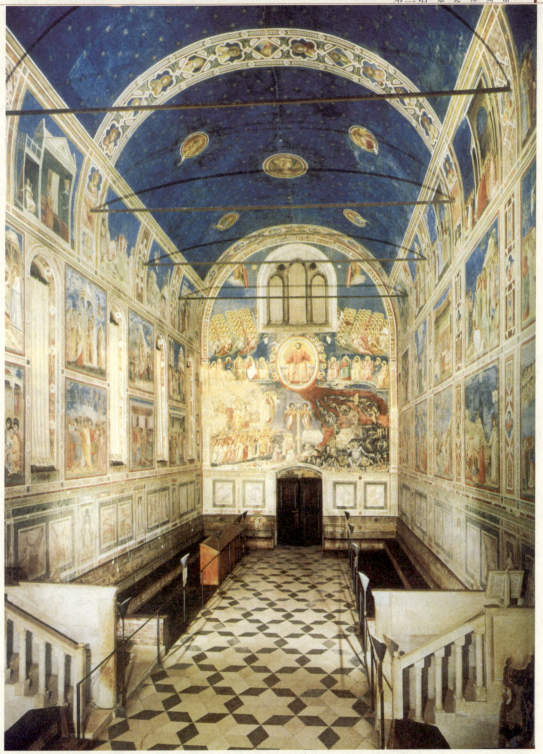

乔托 阿里那礼拜堂壁画 由内望向出口

这幅画最大的特色就是舞台式的构图。前景中是两个人的背影，接着是三个女人，包括圣母玛利亚，或坐或跪，画面最里面的一层是左右两群哀痛万分的人。

躺着的耶稣成为整个画面的中心，就连远处那道写意似的山梁也向他倾斜，哀号的天使像一团团小的火焰燃烧在蓝色的天空里，在这种悲哀的场景里，他们鲜亮的金黄色似乎更加深了一种悲壮感。画面的人物具有非常强烈的动感，他们的姿势不再延续往常的宗教绘画里那种正襟危坐的拘束感，像画面前景那样背对着观者，以及左边的那个张开双臂欠身的男子都是乔托富于创意的表现。

但整个气氛却有足够庄严和悲怆，这种悲怆在蓝色的背景下又显得一种抑制和收敛，似乎有忍泪啜泣的感觉。这种分寸和效果的拿捏的确是前后一个世纪中没人匹敌的。

而乔托在这个礼拜堂的最后一幅作品就是《最后的审判》。

这是一幅尺寸巨大的壁画作品。正好画在礼拜堂西入口（当然，同时也是出口）墙面的里边，当礼拜完毕的信徒走出教堂之前，将会看到这幅恢宏磅礴、色彩绚烂的巨作。

正上方是三扇柳叶窗，出于保护礼拜堂内壁画的需要，现在窗户已经用布封死，以免阳光使壁画褪色。

在窗子下方就是耶稣基督，他坐在五彩的光环之内，左右上方是武装的天使大军，天使下面分列基督两侧的是十二门徒。基督摊开双手，右手施与拯救，左手施与惩罚，拯救者秩序井然地安排于画面的左侧。上面的一排的第一个就是圣母，她被一个天使搀扶着升上天堂，而且我们惊奇地看到，不论是圆环内的上帝，还是被搀扶的圣母，他们的样子跟上一幅作品《耶稣受难》中是一样的，看来乔托已经使用模特来创作人物了，而这在西欧或拜占庭还不大可能，谁敢用凡人的面孔比附基督和圣母？又有哪个人敢胆大妄为自以为可以充任基督和圣母？

只有在开放的意大利，在那些获得独立权利的城邦之中，

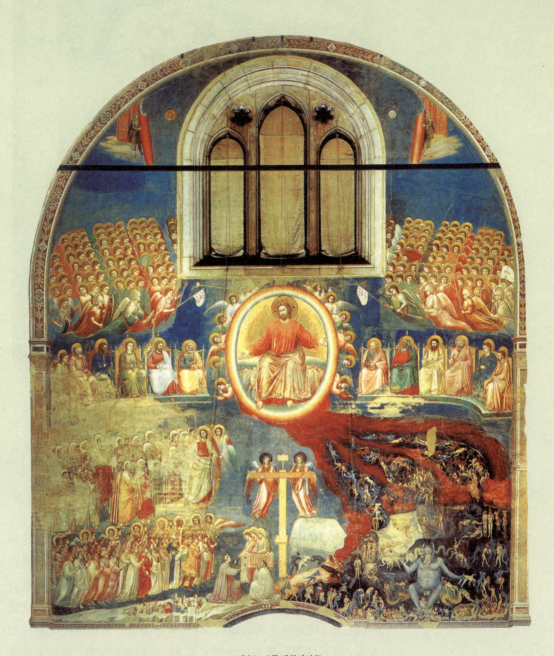

乔托 《最后的审判》

《最后的审判》(局部)

才会有这么宽松的艺术氛围。

　　圣母、圣徒、神职人员的下面是芸芸众生、善男信女组成的浩荡人群,这不免让人感到奇怪,竟然有这么多人可以升入天堂,为什么现实世界却如此煎熬?要留意的是在这群普通人中,乔托把自己也放在里面,就是最外层中间位置的带着黄色帽子的那一个。

　　在耶稣正下方,两个天使托着十字架,十字架把升上天堂的和打下地狱的分开。仔细看还会看到,在十字架的下面还露出两只脚,左边露出半个脑袋,那是一个躲躲藏藏的灵魂,大概是不确信自己是否是得救者,但却希望自己的灵魂能留在天堂里,所以脑袋伸向左边,这是乔托式的幽默。后来米开朗琪罗则把自己画成一张人皮,放在西斯庭壁画更为恢宏的《最后的审判》里,那是米开朗琪罗式的深刻。

　　在十字架左边一个相当醒目的位置上,教堂的捐造者,斯卡洛文尼跪在地上,一个修士帮着他举起阿里纳礼拜堂的模型,呈献给三个圣女。

在得救者的最下面，是一些裸体的人从大地的裂缝里相互扶持着走到地面上来，那也是新约里所预言的，世界末日到来之时，所有死了的人将从坟墓里爬出来，并接受审判，所以乔托还特意画了一个家伙推开红色的棺材盖子，要从里面出来。

在十字架的右侧，则完全是另一番景象。

暗无天日的黑暗中，烈火喷烧，无数白花花的肉体在烈焰中翻滚，烈焰之河的两旁，奇形怪状的鬼怪伸出爪子和钩子，尽情享用，这是一顿永远不会结束的血腥的自助餐。在地狱的中心是浑身幽蓝的撒旦，他吞吃着鬼怪们呈送的罪人的身体，从耳朵里还不断爬出一些怪物，它们有着蟒蛇一样蜿蜒的身体，一出来立刻加入人肉的盛宴。地狱中的惩罚除了被吞吃还有绞刑——撒旦左面和右上方那些被悬吊的灵魂。还有被鬼怪开膛剖腹的，最下面还有被鬼怪扔到一个个石洞中去的，那些人像一堆堆破布或者菜叶一样被鬼怪用棍子捣下去。

在地狱部分的左下角，我们可以看见一个戴帽子的人正背着一个口袋朝地狱中间走去，似乎对狰狞恐怖的鬼怪和血腥残忍的场面丝毫不以为意，从他的帽子可以看到，这是个主教，却又没穿主教的袍子，乔托在此处大概是讽刺腐败的教会想背着金子去贿赂撒旦。当然也有另外一种可能是，替捐造者的父亲，那个靠放高利贷发财的人，找到一条超生的路。

《最后的审判》虽然还带有很强的图示性，但是乔托已经能够熟练地通过艳丽的色彩、戏剧化的情节、紧凑的结构来创作气魄恢宏、震撼人心的作品。

契马布耶30年之后出现了乔托，乔托30年之后初又出现了洛伦采蒂兄弟。他们在锡耶纳使中世纪绘画又获得了新的进展。

尤其是兄弟俩当中的弟弟安布洛吉奥·洛伦采蒂（Ambrogio Lorenzetti，活跃于1319—1347），他创作的《治世的寓言：贤明政府下的城邑与乡村》，不仅是欧洲产生的第一幅真正意义上的风景画，同时也是基督教成为官方宗教后少有的世俗艺术作品。

中世纪艺术与基督教艺术的完全重合在14世纪开始逐渐瓦解。由于委托人越来越多地来自市民社会，艺术品的主体就不可能完全围绕圣经、耶稣和圣母。

然而，渐渐与基督教艺术分离的世俗艺术，毕竟是经过基督教精神熏陶过的世俗艺术，它从外在的形式、内在气质、素材的选择，以及艺术家想表达的观念都跟基督教和神学有着或深或浅的联系。

换句话说，所谓的世俗也是基督教社会体系下的世俗，不论是洛伦采蒂，还

洛伦采蒂，
《治世的寓言：贤明政府治理下的城邑与乡村》
锡耶纳

是文艺复兴的达芬奇、拉菲尔、米开朗琪罗等等，只有到古典主义时期开始，绘画的主题和面貌才从基督教转移到了古典神话，才从基督教的教化转换到了宫廷的奢华。

在这幅14米长的壁画里，洛伦采蒂采用了区域分割的构图，左边是城市生活，右边是乡村生活。在城市里，所有的建筑都表现出一种远近和景深的关系，尽管还不是很精确。街道上的女性穿着入时的衣服载歌载舞，展现出一幅歌舞升平的景象。街道上有骑马的、做买卖的、拉运货物的、赶羊的，各个安居乐业。街道上店铺林立，最显眼的是一家鞋店，窗户上面的横杆上还挂了几只靴子，鞋店右边是一所学校，一个红衣服的孩子挂着下巴，一幅聚精会神的模样，学校的隔壁是一家客栈，门口也零售酒饮。再往右，就到了城市的边缘，一道城墙从上蜿蜒到下，城门外进来一些托运货物的马匹，里面装的是什么呢？

这个疑问引导着画面继续向城外展开。城外一片青葱田园景色。沿着通往城门的大路上，农民们正络绎不绝地把土地上出产的作物运送到城里来卖。在近处，农民们正在收割？而在大陆的另一侧，庄稼已经成熟，农民们有的在打场，有的在收割。画家用简练的构图和他所能掌握的透视知识，创造了相当动人的优美风景。

而这幅作品的名字则跟画面中间,城垛上面飞翔的那个天使有关,她手里拿着一张经卷,上面写着关于维护和平与秩序的准则,提醒人们要时刻遵守,如果有所违逆,她就会发出威胁,她的威胁就是手里端着的那个小模型:一个绞刑架和被绞死的人。那就是扰乱和平、秩序的下场。

这是一种当时普遍存在于意大利各个共和国的情绪(也就是一些自治的城市),他们对教皇和各个领主所统治的那些政府非常不屑,以他们自己的城市的制度为荣耀,在这里法律和制度保障了普通人的权利和自由,乔托在阿里纳礼拜堂也有对类似主题的表现。

在这幅被命名为《正义》作品里,正义化身为一个女王的样子,右手里拿着一个胜利女神的小雕像,表示正义可以获得胜利,这是艺术家对自治城市的信心。

可是,这些自治城市最终大多沦为少数人物控制大局的寡头政府,他们或者是望族,或者是巨富。

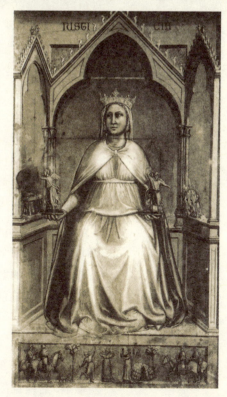

乔托 《正义》

当然，那毕竟是中世纪历史上一段灿烂的年代，政府的相对贤明和宽松造就了富于创造力的艺术。

但可惜的是贤明和正义不能给一个城邦永远的承诺。

天灾（没准又是厄尔尼诺）毁了托斯卡尼地区（包括佛洛伦萨和锡耶纳）的农业，农业的歉收引发了经济的崩溃（从洛伦采蒂的作品立即可以看到农业对于城市经济的作用），然而更为直接的重创是黑死病的爆发。

1347年，这种鼠疫就在意大利的西西里岛出现，然后通过发达的贸易路线迅速传播到了整个欧洲，到1390年大约有三分之一的欧洲人死于这次千年瘟疫。很多艺术家染疾而死，其中就包括洛伦采蒂兄弟。这次瘟疫不但大大滞后了意大利文艺复兴的到来，同时也使意大利的艺术风格朝着谦卑、虔诚的拜占庭风格转变。因为当时人普遍相信这次瘟疫是由于教会的腐败和人性的堕落造成的，是上帝对人们的惩罚，所以人们应该彻底的反省和忏悔。

于是皮萨诺、契马布耶、乔托、洛伦采蒂等开创的写实潮流戛然而止，直到一个世纪之后才被重新发现。

大约到了14世纪末期的时候，艺术在整个欧洲开始恢复了过来，而且和世纪之初的乔托相比，似乎还有所进步。

首先是以刺绣和插图而闻名的英国人在绘画上的惊艳表现。

这幅《威尔顿双联画》是英国金雀花王朝的理查二世（Richard II）订做的，是一幅木板上的蛋彩画，理查通过这幅作品来声称自己的君权出于神授。

理查在左面的画中，他跪在地上，细长的双手正待膺领圣子耶稣的赐予。理查穿着精美的袍子，从中也可以见出英国织工的精细程度，上面用金线绣着雄鹿的图案，颈上带着金雀花荚项圈，他身旁的三位圣人分别是施洗约翰、圣埃德蒙多、圣埃德华，后两位都是已故的英王。画家对人物的刻画极其精细，

《威尔顿双联画》 约1395 伦敦

三位圣人的衣服、肌肤的各个细节处理得一丝不苟，给人以十足的质感。

画面右边，天使的羽翼像旌旗一样展开，羽毛似乎纤毫毕现，圣母怀抱着耶稣，耶稣正要接过一个天使拿着的旗帜，当时英国的国旗，赐给理查。天使们带着金雀花项链，衣服上也绘着白色雄鹿的标志。

《威尔顿双联画》是典型的国际哥特式风格，优雅细致中透着王室的金碧辉煌。

在北部的尼德兰林堡兄弟的插图让风景画获得了突飞猛进的发

法布里亚诺 东方三贤人的朝拜 1423年 佛洛伦萨

展，前面已经提及。在南方意大利也有出色的作品标志着艺术的复兴。

加特利·达·法布里亚诺（Gentile da Fabriano）为佛洛伦萨创作的大型祭坛画，《东方三贤人的朝拜》是晚期哥特式艺术在欧洲最后的强光。

三贤人身着华丽之极的衣服，来到圣母和圣子面前，他们不但在年龄上分为老年、中年和少年，而且在姿势上也呈现出一种先后关系，老者已经跪伏在地，中年的刚刚弯下腰去，而那个少年似乎还没有跪拜的意思，是年少无知，还是心存犹豫，不得而知。圣母和圣子的描绘已经非常写实，圣子用手抚摸老者的额头，他身上的肌肤和结构明显是一个真正的婴儿，而不再是一个缩小了的成年人，当然圣子的眼神却还带着一种庄严的气质。与画面左边人物空间的宽绰相比，右边就异常拥挤了，成百上千的男人挤在一起（圣母和两个侍女是画中众多人物中仅有的三个女性），其间还有各种鸟兽牲畜，像牛、马、狗、猴子、豹子、鸽子、猎鹰、野兔、雄鹿等等。这些动物一方面说明来朝拜的人来自很远很广的地方，就像豹子和猴子暗示的那样，没准儿来自印度和非洲呢；而且他们什么职业的都有，就像猎鹰暗示猎人的身份一样；当然也许这些动物只是为画家炫耀技巧创造些机会。

在画面的上方和下方的小画都是对这个故事前后的补充叙述。上面三个小圆拱里的画面描述了三贤人从天空中望见那颗星，到一路翻山涉水，来到希律王的宫殿；而下面的三幅矩形画板里说的是耶稣降生、圣家族逃往埃及。

布里亚诺显然在技术上至少不输于一个世纪前的乔托了，对这个圣经故事的描述也有一种相当恢宏的气势，这幅画标志着一个临界，此后不久，一种新的绘画技术，焦点透视法在佛洛伦萨诞生了，这种新的绘画方法很快成了文艺复兴时期艺术家们熟练掌握的利器，创造了有史以来最为逼真的空间幻象。

第四话：
圣家族的诞生

　　犹太人的上帝永远存在于犹太人所能经见的世界之外，他可以移山填海，可以裂地割天，可以为风、为电、为光、为火，但所有这一切都不是上帝本身，只不过是人们的希望得到满足。

　　旧约严厉地谴责那些企图描摹上帝的人，也严厉谴责那些膜拜任何偶像的人。

　　在犹太人眼里，人与上帝之间真正的联系不是视觉和触觉的，而是心灵的，就是爱，人只能通过爱跟上帝联系在一起。

　　而新约最大特征就是，上帝"进入"了人类的历史。人们可以"面对"上帝。

　　上帝通过"道成肉身"，以耶稣的形象行走于人世间。一方面耶稣就是上帝，他是上帝通过圣灵成为人形的；然而另一方面，他又不是上帝，他要像凡人一样经历一个从小到大的成长过程，也要经受诱惑、痛苦、侮辱等一系列凡人所要经历的事情，他直到在十字架上最后一口气呼出之前，还没有完全领悟一个真理：他就是上帝，上帝、耶稣、圣灵是三位一体的。但就在生与死交接的那一刻，他说："我成了（I finished）"，他重新与上帝合而为一。

耶稣从懵然到领悟，是上帝在向人们展示一个历程，一个给每个基督徒去追随的历程：人应该有这样的精神才能达到上帝。

当然这是一个极其苛刻的要求了。不只是自愿去死这样一种殉道行为。从古到今，所谓自愿去死的人太多了，商纣鹿台自焚是死，荆轲刺秦是死，贞妇殉夫是死，遗老殉帝也是死，但他们的死或者为了某个人，或者为了某个国。

他们死得太小气了，太狭隘了。

耶稣之死甚至没有什么来由，不像西方历史中另外一个著名的殉道例子苏格拉底，他的死是为了法律的神圣，在耶稣看来，一个城邦的法律是否神圣还是太渺小的目标了。

他的死是为了全人类，因为原罪，这原罪据说从人类的祖先亚当夏娃那里继承下来，不论是已死的还是未生的。这即使不是一个传说，倒也不难理解，因为人们实在是很容易就能感觉到同类的不完美，人性中的各种缺陷比任何禽兽的都多，尽管人性中的美德也比任何禽兽都多。

人性的弱点和缺陷早就使某些先贤圣哲感到痛苦，怎么才能消除这些弱点呢？如果这是不可能的，那有没有什么办法使人类的这些罪恶不至于造成毁灭性的后果，或者在时间终结时不遭到最严厉的惩罚呢？（即便是现在有谁能证明：时间是没有终点的，历史的终点没有惩罚和报应。）

新约找到了方法：以上帝之名，只要耶稣去死，人类就可以得救，上帝在用他的儿子替人类赎罪。

因为耶稣是"圣子"，上帝牺牲了"圣子"来拯救人类，这对于被上帝造出来的人类而言已经是无比的恩宠了。

毫无疑问，新约通过耶稣之死，使旧约里人与上帝之间的关系发生了很大变化，人以一种更深刻紧密的关系和上帝联系起来。

当然，上面所说的一切只是今天人们对人神关系的一种认识。教会内部的神学与教会外部的哲学、宗教学对这个问题的争论永远也不会结束，所谓的共识也不过比常识稍微向前拓进了一点，耶稣是否存在、三为一体怎样可能、耶稣到底是神还是人，世界有否末日，这些话题最终成了没有答案的问题，它们的存在似乎只是为了考验人的智慧。

所以，探讨这些基督教中的根本问题，首先不如从源头重新开始一次精神之旅，看看耶稣、圣母、圣约瑟这个圣家族是怎样在人们的头脑中产生、发展和定型的。

一 符号时代

在本书开始的时候曾经提到,基督教艺术的早期,耶稣一直是"缺席的"。

在幽暗的地下墓道里,仪式在悄然进行,但没有圣像,没有金身,这是一种没有"对象"的膜拜。

基督教是从犹太教中分化出来的一支,在当时看来是正统犹太教的一个异端,不过所谓藕断丝连,尤其是在早期,基督教还没有形成自己完整的独立的经典体系,许多布道的素材、仪式礼法的规矩还是要遵循犹太教,摩西的十诫对一般信徒,尤其是犹太人的基督徒仍然有很强的约束力,而十诫中对形象的否定是非常明确严厉的。

但是完全没有形象对于一种宗教来说也是非常不可思议的,所以早期基督徒找到了一种折衷的方法,那就是利用符号。

符号对信徒来说具有一种极其宽广的象征空间,它虽然很简单,但却是浮出海面的冰山的一角,在海水之下是意义无限丰富的内涵的深渊。

基督教常用的符号,鱼、羊、牧羊人、十字、大写的P或者交叉的XP,葡萄藤象征着新约中耶稣所说的话,"我是真葡萄树,我父是栽培的人。""我是葡萄树,你们是枝子。常在我里面的,我也常在他里面"。(约翰福音)

鸽子代表圣灵,孔雀代表伊甸园,云端的手代表圣父,数字三象征三为一体,数字十二象征十二门徒,面包和酒象征耶稣的肉与血,基督徒在进行圣餐礼时分吃面包、分饮葡

善良的牧羊人 约300年

第四话：圣家族的诞生　173

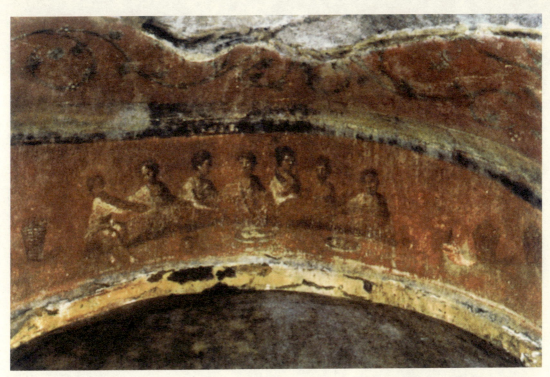

分食面包　普里希拉地下墓室壁画　2世纪晚期

萄酒象征着回到了耶稣最后一次晚餐的餐桌上，基督的血和肉进入了每个人的身体，于是耶稣就存在于每个人之内，这样耶稣也就包容了所有人。头上带着光环（halo）象征着这个人是属于耶稣、圣母、圣约瑟、十二门徒、古以色列先知或圣王、圣徒、殉道者等组成的神圣群体。

基督教的经典体系

除了旧约之外，基督徒们又另加了新约，新约包括福音书(Gospels)和启示录(Apocalypse)。

福音书形成于公元70—80年间，包括四篇福音，即马太福音、马可福音、路加福音、约翰福音，以及使徒行传(Act)和通信(Epistles)。

使徒行传的内容是耶稣的十二门徒如何传播他的教义，而通信的内容是圣保罗所写的一些引申的教义和如何成为一个好的基督徒的教导。

启示录的内容则是描写世界末日以及耶稣的归来并执行最后的审判。

象征三位一体的宝座　约400年

各种十字架造型

1. 拉丁十字架
2. 希腊十字架
3. 圣安东尼十字架
4. 圣安德鲁十字架
5. 俄国十字架
6. 教皇十字架
7. 凯尔特十字架
8. 安卡十字架(埃及的异教使用)

二 千面时代

度过了饱受迫害的"地下宗教"年代,基督教在四五世纪进入了形象爆炸的年代。各个地方,甚至在同一个地方,耶稣的形象都迥然相异。

除了各地区自己的地方性质外,一个很重要的原因就是耶稣没有留下来真实可信的肖像,甚至是当初的十二门徒也没有在福音书中详细描写过耶稣的相貌。

而且就像最初开始的一个疑问,耶稣是否存在?他到底是历史中的一个真实的人物,还是基督徒们的杜撰?

就像绝大多数宗教一样,每个宗教的创始人都被赋予了很多神迹,摩西分开红海,耶稣使盲者复明、死者复活,释迦牟尼生而能行、步步生莲,穆罕默德乘神石而登霄等等。这些神迹对于教外人士而言可以看作是信徒的一种夸张、神化,不用特别计较是否是历史的事实。而对于创始人本身而言,情况却大不相同了,像穆罕默德、琐罗亚斯德(摩尼教的创始人)、那纳克(锡克教的创始人),这些都是历史上真实存在过的人物,不论是教内的典籍和教外的同期历史文献都有可信的记载,而耶稣、释迦牟尼、摩西、黄帝的存在除了教内的文献记载之外,却没有同期的历史文献或考古遗迹提供令人信服的证据。

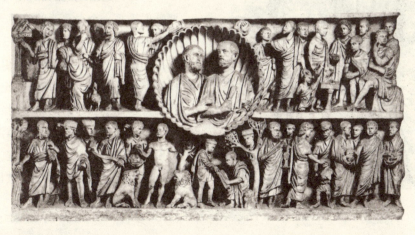

《两兄弟石棺浮雕》 约330—350年

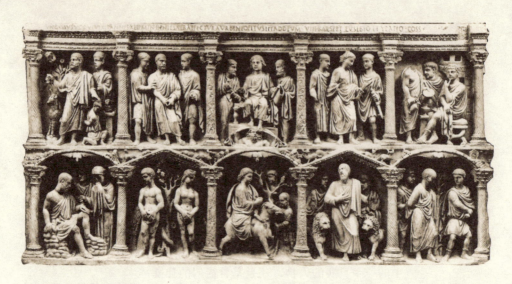

朱尼厄斯·巴萨斯石棺浮雕
罗马圣彼得教堂 359年

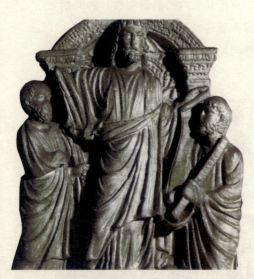

石棺浮雕 米兰圣安布洛吉欧教堂
约390年

所以，对耶稣的形象，不同地方、不同时间，都有不同的变化。

前面已经出现过的《两兄弟》石棺浮雕上，耶稣似乎是一个很普通的年轻人，跟其他人物形象混在一起。而在朱尼厄斯·巴萨斯石棺浮雕上耶稣仍然很年轻，雕刻家用太阳神阿波罗作为耶稣的原型，此时耶稣年纪轻轻却摆出威严的神色，坐在浮雕的正中间。

而左面这个4世纪末的石棺浮雕中，耶稣的形象从年轻人变成了清瘦、坚定、沉稳的中年形象，他把新约交给左手边的圣彼得，雕刻师在宙

基督审判与福音书四使徒
圣马可教堂黄金祭坛饰板 1105年 >

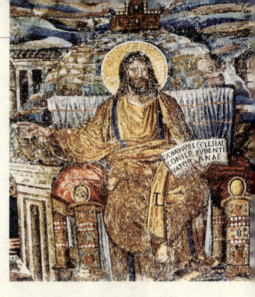

斯的形象中借鉴他想赋予耶稣的那种威严。

而圣普登齐亚那教堂的耶稣则开始有了脑后的光环,这个标志神圣的道具此后要在所有耶稣像的脑袋上挂一千多年。

而在东罗马,耶稣的形象完全帝王化,同时东罗马的君主也在神化,如果除去耶稣和查士丁尼大帝差别明显的服饰,两个人的神情和神态几乎没什么两样。

这种风格在拜占庭延续了上千年,甚至连威尼斯人在11世纪邀请拜占庭艺术家给圣马可教堂制作的祭坛黄金饰板,也还是这种庄严的风格。

内厅天顶镶嵌画 罗马圣普登齐亚那教堂 402—417年

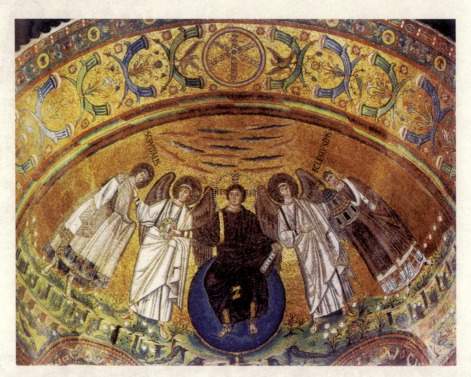

基督变容 教堂天顶镶嵌画
约550-565年 埃及西奈山教堂

 当然在东罗马那些距离政治中心遥远些的修道院里，耶稣仍然朝着精神导师的方向发展，而且还带上修道院里的僧人们喜好的那种清瘦苦修的样子。

 而在东罗马那些小教堂里，似乎王家的气质也没有那么重，这个穹顶上俯视众生的基督形象既像一个导师，又像一个法官，

 基督教从最早期的符号象征时代，进入了对耶稣形象进行多种诠释的时代，这种形象化的潮流符合一般信徒的接受心理，图像显然比符号具有更强大的表现力，对信徒也更具吸引力。在692年的特鲁兰会议（Trullan Council）上，基督教廷正式认可了"图像中应当以人形来加以表现，而非古代的羔羊形象。"

 由于受到了官方的认可，圣像创作在整个罗马帝国境内高涨起来。这很快激起了一些人的反对，尤其是在

730年东罗马皇帝利奥三世和接下来的几任皇帝,明令禁止人们继续描绘上帝和耶稣的形象,已经创作的各种圣像都要毁掉,凡私藏、私制圣像者,一经发现,就会遭受酷刑,"反圣像运动"就此开始了,整个东罗马艺术遭受了第一次浩劫,无数镶嵌画、绘画、雕刻在这一百年间被毁掉。这是一次疯狂的"图像狱",中国周朝就有防民之口的"说话狱",后来有秦始皇创造的"文字狱",专制者在压抑别人的想象力的同时,自己似乎一点都不缺乏想象力,能有这么多疯狂的创意。要禁锢人们的眼睛、耳朵、手脚、甚至颅骨里面的想法。

相反在西罗马帝国,这个被"蛮族"占据的地方,各种圣像和艺术创作却没有受到波及。最终这种钳制创造的意识形态在"正统"基督教一个世纪的抗争下崩溃了,843年官方正式宣布,反圣像运动失败,东罗马重新为眼睛迎来了自己的权利。

圣维塔里教堂内厅镶嵌画

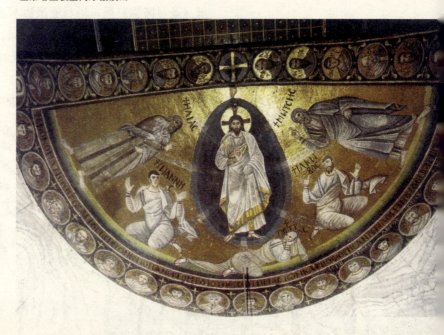

三 怀抱时代

以弗所（Ephesus Council，431年）会议上，对圣母地位的讨论最后认定，她不仅是耶稣之母，也是上帝之母，圣母的地位得到了极大的提升。

在早期表现圣母的作品中，玛利亚被描绘的像罗马王后或者贵妇，

在《天使报喜》中，玛利亚威严地坐在宝座上，脸上看不出欢喜，也看不出惊惧。而天使利百加则游离到画面上方，仿佛古典绘画中的丘比特。而在稍晚些的插图画《圣灵降临》里，玛利亚虽然不再是女王的样子，但同样是个贵族女性，在12门徒中间，代表圣灵的鸽子在她头顶，她好像是祈祷仪式中的代祷者一样。

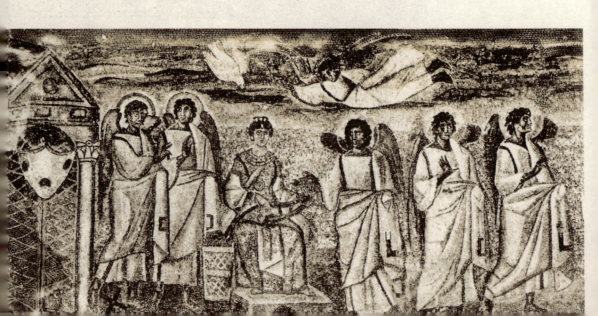

天使报喜 432–440年
罗马大圣玛利亚教堂拱门上的镶嵌画

只有当圣母玛利亚在基督教艺术中的地位迅速提升之后,耶稣才结束了在艺术表现中的"孤儿时代"。圣母不再仅仅是暂时承载圣子的一个容器,而是上帝"道成肉身"的重要方式,充当着圣子与圣父之间一个重要的媒介。

圣母怀抱圣子的图像渐渐占据了原来耶稣独享的位置。

这幅克罗地亚圣母子图像是现存最早的圣母子主题的作品。

这幅圣母子嵌画反映了这个主题在最初时候的表达。圣母、圣子以一种奇异的姿势坐在一个假想的不真实的宝座里,耶稣不是一个小孩的样子,而是被描绘为一个缩小的成年人。虽然人物的姿势和表情还显得僵硬拘谨,但那灼灼有力的眼神具有一种直指人心的力量。

在东罗马,圣母子的形象进一步精细化,幸好这幅镶嵌画里的圣母没有像迪奥多西皇后那样珠光宝气,表情虽然威严,但还散发着女性端庄的那种美丽。她的座椅倒是带着拜占庭的华丽,镶满了宝石。耶稣居中而坐,他的样子很古怪:相貌和身体结构是成年人的样子,只不过是小号的,这是中世纪信徒们的观念,以为耶稣生来就是全智的,似乎没有经历成熟的过程一样,这跟新约里所说得都有所不符。新约说耶稣在成年后在沙漠中苦修

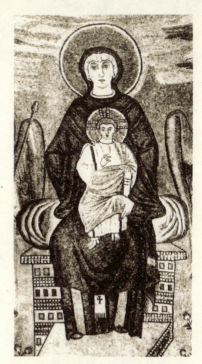

圣母子 约550年 克罗地亚
波列克教堂天顶镶嵌画

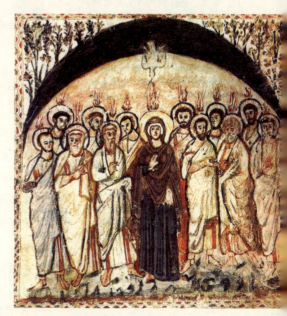

圣灵降临 586年
拉伯拉(Rabbula Gospels)
福音书插图

信经的形成过程

初期教会信经形成过程的最大论争是,耶稣是谁,三位一体是什么的问题。

经过尼西亚、君士坦丁堡、以弗所、卡西顿四次会议,最终,初期教会的信经结论如下:

第一,耶稣基督、圣灵、圣父是具有同等地位,同等本性的完全的神。

第二,耶稣基督是我们的救赎的主体(救赎主)、神是创造的主体(创造主)、圣灵是在我们里面完成救赎,使我们成圣的主体(救赎的完成者或Sanctifier,或life giver)。

第三,宣告耶稣是与我们完全一样的人(人性),是绝未犯过罪的神(神性),并宣告他是永恒的。

第四,圣灵也是接受我们敬拜、赞美、祷告的对象,是帮助我们用心灵和诚实献上敬拜、赞美、祈祷的人格性的存在。

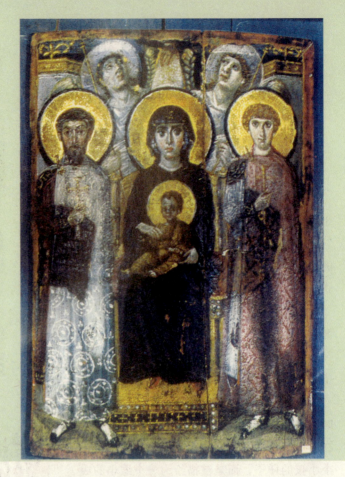

圣母子在圣迪奥多尔与圣乔治之间登位
6世纪 东罗马时期埃及西奈山圣凯瑟琳修道院木板画

过,还经历过魔鬼的三次诱惑,可见耶稣成为真正的救世主,也是需要时间的。不过在艺术里似乎没有足够的空间留给小耶稣成长,可是直接画一个只知道吃奶的小孩在圣像上似乎又是对基督的不敬,所以折衷的结果就是把圣母怀抱里的耶稣化成一个"小男人"(little man),而不是一个小男孩(little boy)。只有到了文艺复兴画家的笔下幼年的耶稣才真正恢复了他婴儿的本色。

由于耶稣是"圣灵感孕"而生,所以玛利亚的丈夫约瑟并不能算是耶稣的"生父"。这种"感孕"的神话在古今中外屡见不鲜,中国的夏朝的祖先是简狄吞鸟卵生出来的,周朝人的祖先是因为姜原踩到巨人的脚印而

逃往埃及 7世纪 圣玛丽亚·弗里斯·波尔塔斯教堂 壁画 意大利

生出来的,而释迦牟尼是其母摩耶夫人夜梦神人乘白象入右肋感孕而生。

凡此种种都在强调一点,男人,或者说人类是不能依靠自己的基因拯救整个族类的,因为这个族类的天性中要么是有罪的,要么是浑沌的(佛教说是无明),不能找到真正拯救的道路。这道路只能是外来的,所以不可能通过男人和女人的正常交合来产生。

但是约瑟因为理解了神的用意,欣喜地接受了这种"安排",并且毅然担负起保护圣母子的任务。所以,约瑟也和圣徒一样被冠以"圣"字。

上面这幅图是7世纪初的一幅湿壁画,是目前能见到的最早描绘圣家族的作品之一。

说的是他们听到希律王要杀死所有不到两岁的男婴,仓惶地逃往埃及。图中可以看见虽然是夫妻俩,但圣母的表情庄重威严,而圣约瑟谦恭纯朴,像一个脚夫。毫无疑问,圣约瑟在基督教教义中远没有圣母的地位重要。

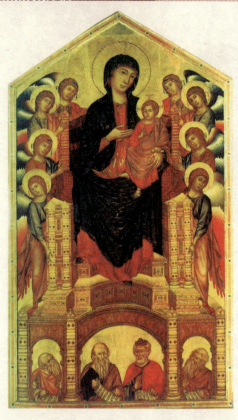
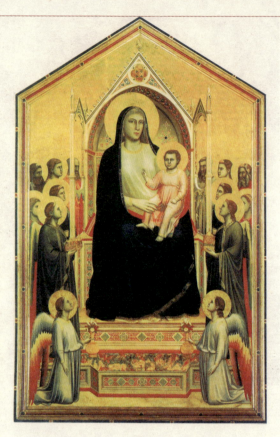

左图:契马布耶 《玛多纳登上宝座》木板蛋彩画
右图:乔托 《宝座上的圣母子》木板蛋彩画

对圣母的表现在哥特式艺术迅速发展的阶段也有了难忘的收获。里梅教堂西面入口处的那组浮雕创造了圣母少女时的感人至深的单纯、温婉和少妇时的端庄、娴静。

到了契马布耶、乔托时期,圣母子的造型虽然比起此前的绘画要华美的多,但是神圣性依然很强。

里梅教堂门柱

在他们之后的法布里亚诺也没有走得更远。

而哥特式雕塑达到顶峰的法国终于突破了神圣家族的模式,创造了一件前无古人的圣母子雕像,怀抱圣子的圣母,年轻秀美,有着寻常巷陌的温良笑容,除了头上带着的王冠强调其身份之外,和一对普通母子相差无几。

而在绘画上,要消除圣母子脸上的最后一丝冰凉的神性就要等到文艺复兴的阳光了。

法布里亚诺 东方三贤人的朝拜 1423年 佛洛伦萨　　　　圣母子象牙雕刻 约1300年 法国

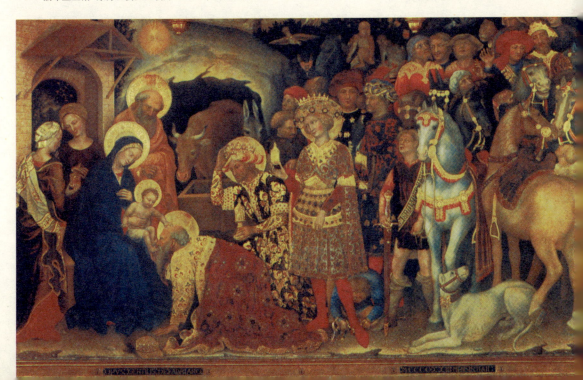

四 受难时代

早基督教艺术的早期,人们是不会直接描绘被钉在十字架上的耶稣的,钉刑在那时是一种耻辱的死法,并且表现十字架上痛苦挣扎的救世主似乎对神也很缺乏敬畏。

在极少数表现十字架上的耶稣的早期作品中,例如罗马圣撒宾纳教堂的木门上(432—440),基督好像是站在十字架上的,双目有神,没有丝毫痛苦的样子。可见在早期,耶稣受难的意义还没有被广大信徒所领悟,他们没有深深感到耶稣的痛苦是为了赎他们的罪,而是要让耶稣"战胜"死亡,受难在早期信徒看来不是一种荣耀,而是需要被英雄克服的耻辱。

在拜占庭,即使到了反圣像运动失败之后,表现耶稣在十字架上之时,也都是威严庄重,就跟在宝座上一样。

到了9世纪,西欧终于出现了表现耶稣在十字架上受难的作品。

在亨利二世圣经的封面上,象牙雕刻的周围镶嵌一圈宝石。中间的象牙雕板上,最上面是从云端里伸出的圣父的手,左右两边是乘着战车象征太阳和月亮的阿波罗与狄安娜。在这之下是三个天使,他们正盘旋于十字架上方,在十字架上,耶稣的头歪向一方,身体显出拉长和气息奄奄的样子,左右两边的罗马士兵正用矛头刺他的两肋,两侧是哭泣的门徒和女人们。

在下面是女信徒造访耶稣的坟墓,上面坐着天使,天使告诉女信徒们,上帝已经复活并且升天。在下面是圣人们相继复活,从坟墓中走出来。

在这件雕刻里,耶稣不再是勇猛地面对死亡了,雕刻师在刻意表现

洛塔尔十字架（正面、反面）

杰洛的十字架 科隆主教堂 969-976年

耶稣承受痛苦之深。

而下面这件10世纪的杰洛十字架，更是将耶稣受难的主题毫无遮掩地表达出来，其真率、大胆令人吃惊。耶稣的双臂僵直地伸展着，胸肌紧绷、肚腹鼓胀，面部的表情似乎因漫长的折磨而麻木，气息奄微。

在基督教历史中，当教会不断变得富有、高贵之时，总有一些"独立"的修道士，他们崇尚清贫、孤寂、纯净的信仰生活，所以从5世纪直到文艺复兴，先后兴起了多次修道院潮流。甚至产生了特别极端的"鞭笞派"修道士，他们采取自虐式的抽打和鞭笞自己的肉体，想借此体验当初耶稣基督受到如此折磨时的感受。

而稍晚些在奥图三世的宫廷里，出现了一个精美的十字架。这个十字架黄金为底，一面镶满了翡翠、红宝石、珍珠和水晶，十字交叉的中心镶着

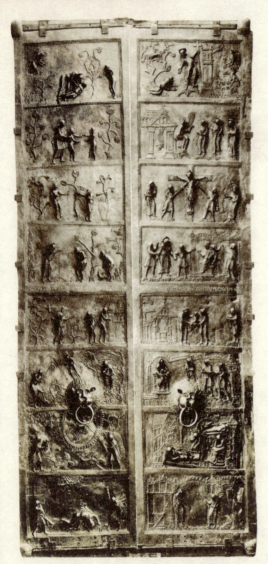

希德斯海姆主教堂青铜门浮雕
约1015年

手持奥图王朝徽章的奥古斯都大帝,下面的水晶头像是查理曼大帝的曾孙洛塔尔二世(Lothar Ⅱ,855–869在位),奥图三世是想借这个谱系说明自己的王朝是沿着一个纯正的古罗马王室谱系传承下来的。在另一面则是一个用细线刻出来的基督受难的形象,这个受难形象与上面科隆主教堂里的雕像相比,就是十字架上的耶稣在痛苦之外还曾显出一种威哀、优美的感觉。刻师利用纤细清爽的线条减少了死亡的血腥和恐怖,而增加了垂死的悲哀和脆弱。

当然在奥图三世王朝里,对古罗马和拜占庭艺术的推崇是占主流的,所以对耶稣的表现还是庄严为主。像左面希德斯海姆教堂里的一对青铜大门,上面的浮雕中就能看见对耶稣受难的表现。

左边是旧约里的创世纪故事,从上到下依次是上帝创造了夏娃、夏娃与亚当相见、夏娃诱惑亚当、被上帝发现、亚当和夏娃被逐出伊甸园……右边则是新约的故事,但叙述的顺序与左边的相反,是由下向上展开,最上面的几幅是圣徒们复活、天使宣告耶稣复活升天、耶稣被钉上十字架、彼拉多宣判耶稣死刑……其中耶稣钉上十字架与左边的夏娃与亚当偷情两相对应,暗示原罪与耶稣受难的联系,独具匠心,意味深长。不过耶稣受难的场景表现就看不出什么痛苦感,这是受拜占庭的影响。同样的影响还可以在奥图三世的

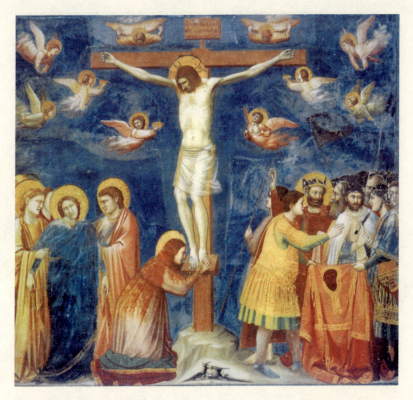

乔托 《耶稣受难》
阿里那礼拜堂

圣经抄本插图中可以见到。

　　这幅图前面已经介绍过,里面罗马式的画风与拜占庭式的王者之气杂糅在一起。

　　对耶稣受难最伟大的一次尝试是由乔托来完成的。

　　毫无疑问是乔托第一个赋予耶稣受难这个主题以悲剧的凝重氛围、舞台般的震撼效果、史诗般的画外余响。

　　乔托创造了耶稣受难前前后后多个画面,他在完备地考虑了圣经的情节的基础上,细密地安排人物的位置布局、极其有力地刻画人物的神情和内心。他对画面的故事性和人物刻画的深度都达到了极高的水准,不仅是为后来的画家奠定了基本的范式,同时也成为他们最强劲的挑战。

　　后世表现耶稣受难主题的艺术家仍然不计其数,但即便其中最顶尖的也只能靠出奇制胜,正面描绘者毫无例外地将在乔托的作品前大为失色。

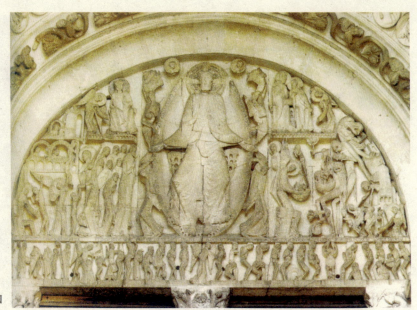

加斯利伯特斯 欧登教堂
门楣浮雕 约1130年 法国

当圣母子、耶稣受难成了基督教艺术中常用圣像模式之后，它们和原来把基督表现为审判者、立法者的圣像模式一起并存，成为11世纪之后基督教艺术中最常用的三种圣像类型。尤其是作为审判者、立法者、精神导师这个形象最后开始上升为一个全能的、全智的，统治整个宇宙（所有空间、所有时间）的王者。

这在上面介绍哥特式教堂时，多次提到教堂入口的半圆门楣中最常用的题材就是基督统治宇宙的浮雕。

不过最终把耶稣基督作为宇宙统治者的那种宏伟气魄再现出来的是乔托。他的巨大壁画《最后的审判》，第一次将天堂的绚丽美好、地狱的阴森煎熬，表现得如此震撼，加上乔托素来细腻的用心和清晰的布局，这幅画很快成了同主题作品的范式。

到了米开朗琪罗那里，这个主题表面上被翻转过来，清晰的布局和整饬的人物不见了，到处都是散乱、扭曲、飞舞的肉体，但我们何尝不可以设想，这种翻转恰恰是以乔托的清新和简洁作为靶子的呢？

即便如此，米开朗琪罗的《最后的审判》也无法让人们忘记乔托的作品，就像昂扬的贝多芬无法取代优雅的巴贺一样。

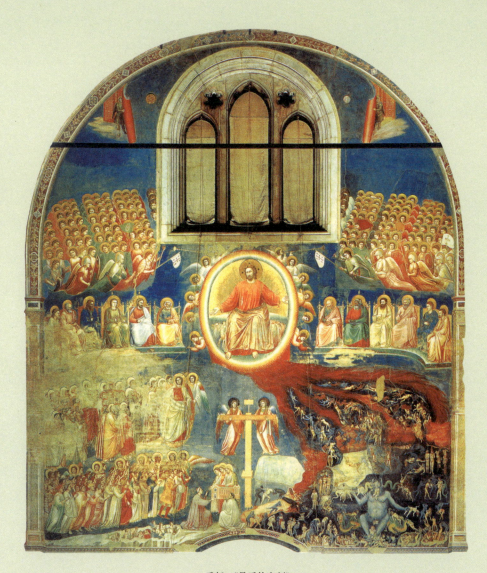

乔托 《最后的审判》